黄河流域手艺人和他们的家乡

罗易成 著

生活 · 讀書 · 新知 三联书店

图书在版编目（CIP）数据

黄河图：黄河流域手艺人和他们的家乡 / 罗易成著. —北京：
生活·读书·新知三联书店，2024.1
ISBN 978-7-108-07713-4

Ⅰ.①黄… Ⅱ.①罗… Ⅲ.①传统工艺－介绍－中国
②地方文化－介绍－中国 Ⅳ.① J528 ② G127

中国国家版本馆 CIP 数据核字 (2023) 第 169430 号

责任编辑　张　惟
装帧设计　张瑞雪
责任校对　张　睿
责任印制　卢　岳
出版发行　生活·讀書·新知 三联书店
　　　　　（北京市东城区美术馆东街 22 号 100010）
网　　址　www.sdxjpc.com
经　　销　新华书店
印　　刷　北京启航东方印刷有限公司
版　　次　2024 年 1 月北京第 1 版
　　　　　2024 年 1 月北京第 1 次印刷
开　　本　720 毫米 × 889 毫米　1/16　印张 27
字　　数　103 千字　图 603 幅
印　　数　0,001－5,000 册
定　　价　119.00 元
（印装查询：01064002715；邮购查询：01084010542）

顾 问

段改芳、陈山桥、倪宝诚、鲍家虎

目　录

宁夏　银川

青海　海东

甘肃　定西

陕西　户县

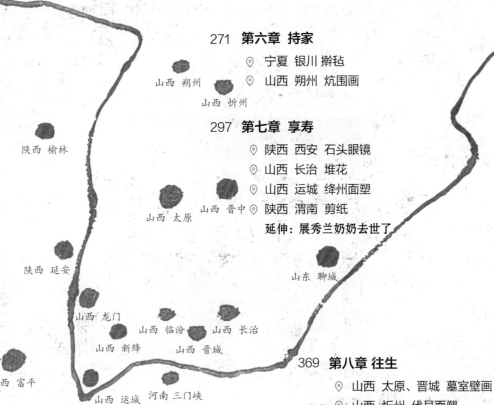

山西 朔州

山西 忻州

陕西 榆林

山东 潍坊

山西 太原

山西 晋中

陕西 延安

山东 聊城

山西 龙门

山西 临汾

山西 长治

山西 新绛

山西 晋城

陕西 富平

山西 运城

河南 三门峡

山东 临沂

河南 周口

陕西 渭南

陕西 西安

第一章 ——求 子

序

人生是一条河，每一个生命都值得被隆重对待

2018 年，我萌生了从上游到下游，沿着黄河采访整个流域手艺人的想法。为此，在从那以后四年多的时间里，我投入了很多的时间和精力在这条河上。沿着河走，让我领略了河两岸的自然风光、历史遗址、陈列在博物馆里的文明宝藏、各地百姓的生活日常，以及几十位手艺人从事的手艺和他们的人生旅程。这本书里的所有图片和文字都是我沿着黄河行走的记录，所有的记录无外乎两件事：关于人，关于物。

翻开这本书，我们将面对的是一条怎样的河？

李白在《将进酒》中写道"黄河之水天上来"，这是李白式的夸张与想象。真实的黄河源头水从昆仑山流出，中华儿女饮水思源，视黄河为母亲河，把昆仑山认作汉民族的发源地。《尔雅》称："河出昆仑虚。"《周礼·春官·大宗伯》郑注有云："礼地以夏至，谓神在昆仑者也。"《史记·大宛列传》记载："而汉使穷河源，河源出于寞，其山多玉石，采来。天子案古图书，名河所出山曰昆仑云。"翻阅吕思勉先生的《中国通史》，在"中国民族的由来"这一章节，也能看到这一说法："近来人多说：汉族人沿黄河东徙。"

我在"中国守艺人一百零八匠"项目第一阶段的采访过程中，时不时就会发现，又来到黄河边上了。过去这几年，我曾四五十次跨过黄河。2015 年，查找出了中国古代各名门望族的发祥地，我开车带着孩子按图索骥，挨个儿探访了一遍。当我们最后在太原晋祠里参观完"太原王氏"的先祖王子乔的祠堂时，我看了一

下走过的路，发现：这些名门望族的发祥地不都是在黄河流域吗？

　　偃师二里头遗址埋藏的历史如蒙着一层神秘的面纱，还未完全被揭开，安阳殷墟王陵遗址的象形文字和依托这些文字梳理出的历史文化脉络则让我们找到了归属。无论是周天子发迹之地凤翔、十三朝古都西安，还是顺着黄河向东 350 公里的洛阳、450 公里的开封，都曾在远古时期和中古时期，在政治、经济和文化领域书写过无可撼动的篇章。我一直觉得，只能借助文献与文物再现很多旧时的荣光，因为它们与我们现在的生活不再发生直接关联。然而，一辈子研究民间手艺的陕西人陈山桥先生下面的这段描述让我有了新的认知：关中平原的一些百姓至今仍有天子脚下正统京畿百姓的情怀，因此小到剪纸作品也要重视图样来源的规范。要知道，关中作为京畿之地，那可是 1000 多年前的事情了！除此以外，我在三门峡找到仍住在地坑院里的剪纸传承人——80 岁的任孟仓，他家门窗上贴着密密麻麻的窗花，还有很多是黑色的，这有别于其他地方。究其原因，还是因为三门峡曾是夏、秦两朝的属地，"尚黑"这一审美偏向仍旧影响着几千年后在这里生活的普通百姓。布堆画传承人郭如林，喜欢住在他家的窑洞里。永乐桃木雕刻传承人李艳军不仅是手艺传承人，还继承了家中道教信仰的衣钵。作为民间手艺人，他们顺势而为、随机应变的能力要弱于常人，当我们轻装上阵，纷纷走进时代大潮里与之合流时，他们更像一群时代中的留守者，像一条河一样无法轻易改道，一改道就容易"伤筋动骨"。

　　我相信，民间手艺从过去到现在被一路传承下来，并非是因为传承它们的人不接受新技术，或为了体现手艺的优越感而故弄玄虚。在工业化技术没有成为主导的时代，民间手艺是如此地接地气，它取之于民用之于民，具有独特的实用性

与审美，表达着人类对自然、神灵和先祖的敬畏，传达人们发自内心的美好愿望。

这些民间手艺终究是用于生活的，所以在造型上要耐看，在选材及工艺上要符合人体工学，还要讲究阴阳五行……

黄河沉淀的历史与文明比黄土高原沉淀的黄土还要深厚，无论在物质文明还是精神文明的维度上，我们的祖先都在黄河流域为我们攒下了足够多的"家当"，因此，黄河流域的手工艺才会如此丰富。近一百年来，工业文明影响全球，人们不再需要逐水草而居，出行也不再那么依赖水路交通，黄河流域的发展放缓，人们的观念较南方和沿海更趋保守，这也导致很多地方的手工艺未受外界太多影响而相对原汁原味地保存了下来。行走在黄河两岸，造访那里的手艺人以及他们的家乡，我深切地感受到这些传统手艺背后承载的一切。

沿着河走，在黄河的九曲十八弯中，我隐约可以看见与黄河齐头并进的另一条河——那便是人生。一个生命从被家人期待，到诞生、成长、立业、延年，最终又回归尘土，就像河流，朝着一个方向不断流淌。

人生这条长河中的每一个节点，都可以找到隆重对待它的相应民间手艺：求子时的泥泥狗、满月时的布老虎、12 岁前都形影不离的炕头石狮、结婚时新房里的剪纸、出去闯荡谋生计时随身带的荷包与钱褡子、过寿时的面塑、百年后依然寓意深远的团花、清明时祭奠先人的寒燕……我们会发现，过去的物质生活可能贫瘠，但有手工艺，以最高礼遇对待每一个生命。这让我们知道，我们走过的人生每一程，都被父母、亲人、朋友的关爱围绕着。

所以，从 2018 年出版第一本书《中国守艺人一百零八匠：传统手工艺人的

诗意与乡愁 》，到 2021 年出版第二本书《 求同存艺：两岸手艺人的匠心对话 》，我都在尝试寻找记录与表达传统手艺、手艺人的视角。写作本身也是一门手艺，我不满足于单纯地记录这些传统手艺的材料、工艺、图样或传承脉络，而是更喜欢退后一步观察，在书里将手艺人串在一起，在手艺和手艺之间找到一种叙述的脉络。这个脉络让手艺之间产生某种关联，这个脉络既宏大也细腻。

有了前面两本书的铺垫，我在写这本书时，对于"脉络"的探索有了更大的野心——我想在这个脉络的宏大与细腻之间找到一种平衡。有了这个想法，我在写作时更加兴奋、激动，也因此对它有更高的期待。这一切都基于我在过去六年里和黄河流域 27 位手艺人相遇、相识的机缘，它让我可以沿着两条河仔仔细细地走一遍，一条是黄河，一条是人生。

东潍坊，一个小女孩从市妇幼保健院来到这个世界。爸爸妈妈为她取名"小溪"。为了这一天，他们已经准备了好几年，甚至曾试图通过人工手段来达成愿望。就在各项前期检查都做完之后，她的爸爸朱岩作为"中国守艺人一百零八匠"项目第一阶段的摄影师，正赶上要和我一起去山西黄河边上的河曲县拍摄国家级非遗项目——农历七月半河曲放河灯。黄昏时候，我和朱岩随着装满莲花灯的大船来到黄河的河中央，朱岩拿起其中一个莲花灯，写下自己心头的念想："希望老婆今年能怀上宝宝。"回到北京一个多月后，他和妻子继续去医院检查，为人工授精做最后的准备工作，但是，就在做超声诊断时，大夫对他妻子说："你已经怀上孩子啦。"朱岩大喜过望，他后来怀揣着这次的超声诊断照片，又跟着我去过很多手艺人的家里。

在科技如此发达的今天，依然有很多人相信这世间有一种神秘的力量，

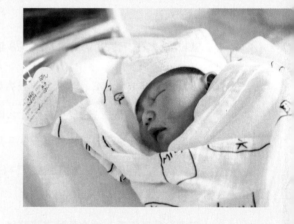

小溪出生照

农历七月半河曲放河灯

可以主导一个生命在何时，以何种方式来到这个世界上。

过去，无论是王公贵族还是黎民百姓，当人们郑重地期待一个生命的到来时，往往会将这份期待寄托在一个个传统手工艺上。

明朝成化末年的中国，诞生了鸡缸杯这一被后世疯狂追捧的小巧手工瓷器，多数专家认为它是成化皇帝为博取万贵妃欢心所制的。万贵妃膝下无子，鸡缸杯杯身上的图案蕴含了多子多孙的愿望。"总共十只鸡，十全十美。单面看是五只，一只公鸡、一只母鸡带着三只小鸡。"（贾冬婷《景德镇寻瓷：手工体系里的瓷器史》，载《三联生活周刊》，2018 年第 47 期，第 47 页）

1933 年 9 月 9 日，沈从文与张兆和在北京结婚，张充和在回忆文章《三姐夫沈二哥》里记下："新房中并无什么陈设，四壁空空，不像后来到处塞满书籍与瓷器漆器，也无一般新婚气象。只是两张床上各罩一锦缎百子图的罩单有点办喜事气氛，是梁思成、林徽因送的。"（张充和《三姐夫沈二哥》，见张新颖编《生命流转，长河不尽：沈从文纪念集》，北岳文艺出版社，2015 年，第 269 页）"百子图"是民间手艺中常见的表现题材，也多有孩子踢毽子的场景，毽子音同"见子"。赠百子图罩单给沈从文夫妇的林徽因，原名林徽音，她的祖父林孝恂进士出身，前清翰林，满腹才华的他在 1904 年看到小孙女诞生，便从"思齐大任，文王之母，思媚周姜，京室之妇。大姒嗣徽音，则百斯男"中取字，给孙女取名林徽音。什么意思呢？"徽音"意为美誉，"百斯男"指众多男儿，意为子孙满堂。

1981 年，霍英东为女儿结婚，花了 20 万港币请景德镇雕塑瓷厂刘远长等老师傅做了一个粉古彩雕塑的送子观音当作新婚礼物……

关于生命的大幕，往往在生命降临之前，就已开启。

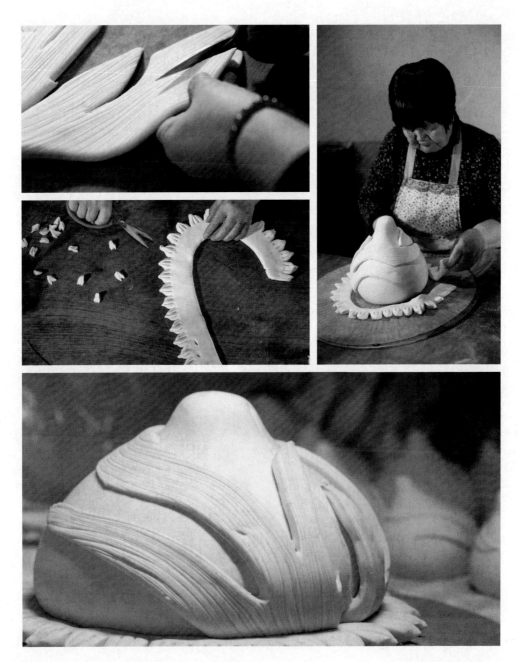

制作寿桃的主要步骤

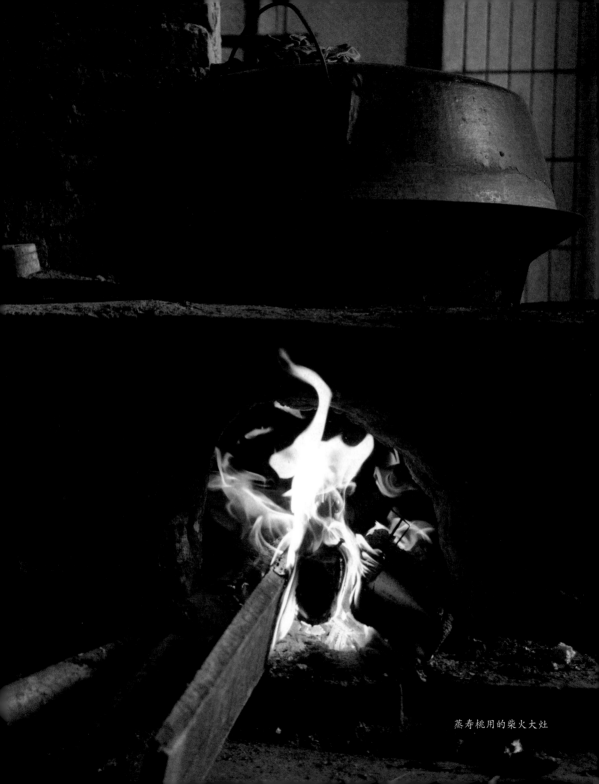

蒸寿桃用的柴火大灶

　　当我们谈起"手艺"，常常会在前面冠以"传统"二字，兴许是大家觉得加了"传统"的手艺才有分量感，才有源头可以追溯。即便是一个不爱摆谱儿的传统手艺人，也能和你有根有据地把他从事的手艺的传承谱系摆到三代以上，久远的几百年，上千年，甚至往前追溯到更早远的祖师爷也是常有的事。

　　比这再早呢？

　　我思量着，从手艺的范畴来看，捏泥人的师傅也许可以和抟土造人的女娲建立关联。我带着这份好奇一查，果然发现泥塑行业供奉的祖师爷就是女娲。依照传说，若没有女娲的泥塑手艺，人类的繁衍就无从谈起。

　　在通过书籍、网络等途径查阅相关资料的过程中，我看到闻一多先生也曾做过与女娲相关的考证，他提到泥塑的祖师爷女娲和伏羲是兄妹关系，后来结为夫妻，并与伏羲一起建立了婚姻制度与规矩法度。长沙子弹库楚墓出土的帛书乙篇亦有相关线索："是於乃取（娶）虡□□子之子。曰女 •鑾（娲），是生子四□。"（李零《长沙子弹库战国楚帛书研究》，中华书局，1985 年，第 64 页）关于女娲与伏羲的传说版本很多，相对统一的是后人都把伏羲和女娲尊奉为人祖与人祖娘娘。

　　河南淮阳，地处黄河水所滋养的中原腹地。这里有太昊陵庙，庙的二殿"显仁殿"内，供奉的就是女娲像。铺垫这些线索，是为了试图把大家引向一个关于人类起源与生命起始的话题。太昊陵庙建在淮阳，每年农历二月初二开始的太昊陵庙会（也叫"二月二庙会"），便与这片土地上的人对于人祖伏羲与人祖娘娘女娲的崇拜与求子的心愿有关。由庙会衍生而来的一门手艺，即淮阳泥泥狗，自然也承载着人类生殖崇拜的文化和求子的精神诉求。泥泥狗以泥塑型的创作手段和女娲作为泥塑业祖师爷的身份，为我们呈现了一种奇妙的呼应。在淮阳，我不

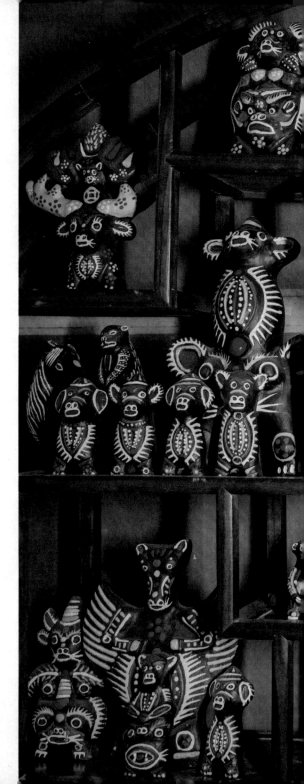

仅亲身体验了太昊陵庙会热闹非凡的现场，还找到了在这里创作泥泥狗的手艺人张华伟和许高峰。

太昊陵庙会和泥泥狗都与人类的生殖及繁衍有关，因而当我们谈起它们，就不能忌讳谈性，就像参加庙会求子的香客或创作泥泥狗的张华伟和许高峰一样，要大方地面对"性"的主题。

张华伟，49岁，做泥泥狗30余年。我去他家的时候，看到几个博古架占了整整一面墙，大大小小的泥泥狗被高低错落地陈列在博古架的每一个隔间里，又因为造型和配色的统一，满墙的泥泥狗显得乱而有序。

张华伟像抱娃娃一样抱起一个比较大的泥泥狗告诉我，这是人面猴，泥泥狗里最典型的造型。它头顶羽冠，身体中间突出的位置是一个象征女阴的生殖符号，下面是短

张华伟制作的泥泥狗

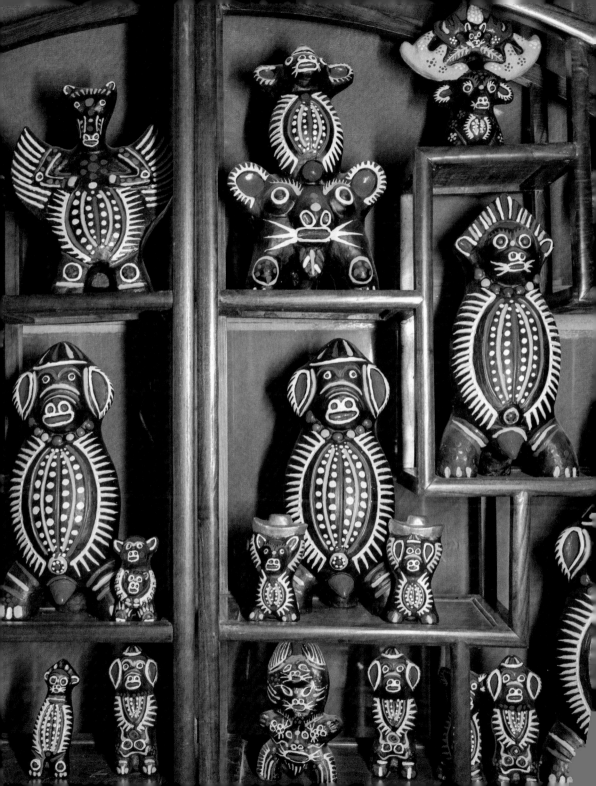

短的腿。对于张华伟来说，要制作这样一个泥泥狗，就像当初女娲捏泥人一样得心应手，而他介绍起泥泥狗来，话语也流畅得像相声演员的一段贯口：做泥泥狗第一步是要选土，用的是淮阳当地的黄胶泥；选好土之后要除杂，把土里的碎砖、碎石和草屑都挑除干净；用棍棒反复锤打泥巴，直到把生泥锤成熟泥后，再放上一到两周的时间，这样做出来的泥泥狗不裂不烂；用备好的泥巴塑型，塑好型再晾晒，等到完全晾干以后，用黑色颜料把泥泥狗全部染黑，作为打底；再在黑底上用其他颜料进行彩绘，一件泥泥狗就算完成了。

不论什么造型的泥泥狗，配色基本上都是在黑底上施以红、黄、白、绿，这五种颜色的搭配让泥泥狗顿时有了原始的图腾感。张华伟说，这五种颜色的选择

张华伟在绘制泥泥狗

<div align="right">*传统泥泥狗通常是在黑底上施以彩绘*</div>

是遵循代代相传的讲究：人祖伏羲当初画八卦，八卦里涉及五行之间的相生相克，而绘在泥泥狗上的这五种颜色则与五行一一对应：红色代表火，黄色代表土，绿色代表木，白色代表金，黑色代表水。

　　制作泥泥狗选用的黄胶泥是就地取材。淮阳地处"淮阳古陆"，这是一片中国最古老的陆地。这里又是黄泛区，洪水过后会留下一种质地细腻、黏性较大的特殊土壤，叫作"黄胶泥"，祖辈传下来的手艺就是用黄胶泥来制作泥泥狗。1938 年，蒋介石一声令下，炸开黄河花园口的河堤，导致黄河水一泻汪洋，洪水退去后，在淮阳一带又存下了很多黄胶泥。

我没想到黄河与它流域内的一门手艺还有这样的"因果关系"，而至于张华伟与泥泥狗的"因果关系"，则是与生俱来的缘分。张华伟从小生活在淮阳城的北关，他上的小学、初中都在太昊陵景区里。每年二月二庙会的盛况，让他耳濡目染于庙会上随处可见的泥泥狗。回想起当时看到的那些泥泥狗，张华伟说，他当时也只是有些好奇，并不知道这些颜色跟五行有紧密的关联，也不知道每一个不同的造型都有这样那样的讲究。长大后，随着对泥泥狗有了更深入的了解，他才知道泥泥狗背后的文化寓意，以及它与远古生殖崇拜的联系。

张华伟学做泥泥狗是因为舅舅。他的舅舅曾经是淮阳文物复制工厂的厂长，舅舅的身份让张华伟在那段时间有了很多接触民间艺人的机会。张华伟十几岁开始学做泥泥狗，从当学徒、打下手开始入的行。20世纪七八十年代，像他这样做泥泥狗的手艺人在淮阳有几千人，他们都是利用农闲的时间做，做好了就拿去二月二庙会上卖。那时候淮阳当地人要证明自己的家当，不是看家里囤了多少粮食，而是凭为庙会攒下了多少泥泥狗。

因为伏羲和女娲，才有了人祖庙，才有了每年农历二月初二的庙会，才有了与生殖崇拜有关的泥泥狗，才有了张华伟这样的手艺人。太昊陵庙每年农历二月初二开始的庙会为期一个月，它作为国家级的非遗项目，是吸引四面八方参拜者的传统盛会。2008年，这里以"单日参拜人数最多的庙会"（约82.5万人）被上海大世界基尼斯总部载入记录。

2019年正月刚过，我慕名来到淮阳，这是我第一次参加被当地人称为"二月二庙会"的太昊陵庙会。经过这些年城市生活的浸染，我周围很多朋友都对生孩子不再热衷，生一个或两个随缘，甚至有些人干脆选择不生，做个丁克更自在。

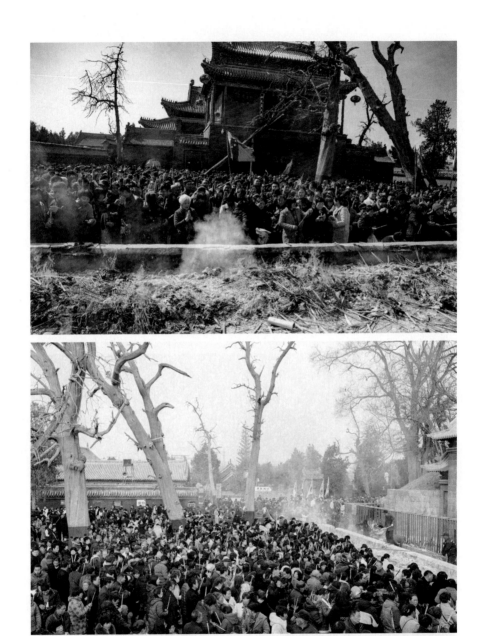

2019 年，河南淮阳太昊陵庙会

但是，这次庙会的体验瞬间颠覆了我在大城市里积攒下来的认知，犹如进入了另一个世界。来这里的人都怀着另一种世界观，许愿和还愿的人从各地涌进来，太昊陵庙前十多米长的大香炉里，香与香灰成堆，香炉后面则是还在不断涌进来的人。

烧香的人多怀揣求子的心愿。显仁殿东北角的基石上，有一个相较房屋建筑很不起眼的小洞，被叫作"子孙窑"，直径约半指，深约一指。这个不起眼的小洞有着非同一般的人气，来太昊陵庙烧香的人，尤其是女性，几乎都要经过这里，把手指伸进洞里，轻轻抠一下，再用那根手指触碰自己的胸部。她们并不会因为这样做而难为情，因为只有完成这套流程，才能沾染这里的灵气，以求家里添丁。

那一天，我站在显仁殿东墙外的护栏边，向下看来来往往的香客在子孙窑前像河水经过洄水湾一样变缓聚集，不禁感叹，一个生命还未来到这个世界上，他

子孙窑

的长辈就用如此神圣而虔诚的方式渴望他的到来。

据说，这里除了摸子孙窑，还有一个习俗，就是"拴娃娃"。想早日抱上孙子的婆婆会在人祖娘娘（女娲）神像前"求"走一个男泥娃娃，给它系上红头绳，塞进衣服里带回家，放在儿媳妇的被子里或枕头下。如果能如愿添丁，求子的人便要向人祖娘娘还愿，并加倍奉还泥娃娃以供他人许愿求子。在庙会上，过来还

身上系红绸的孩子由家人带到太昊陵庙会还愿

愿的人在人群中十分醒目。他们会在自家新生的娃娃腰上系上红绸，让娃娃高高地骑在肩头。心意更足的，还会杀一头猪，全家人用独轮车推过来酬神谢恩。

这番行为，也让求子的人萌生更多的期许。

"老斋公（烧香求子的香客），你不要走，给个泥泥狗……"参加庙会之前，我想象着张华伟和我描述的几千人在庙会上展示提前做好的泥泥狗那盛大的景象，也想象着成群结队的小朋友缠着老斋公索要泥泥狗的样子，这种期许让我有些"生不逢时"的遗憾，因为张华伟也明确告诉我，到如今他们这一代人中还在从事制作泥泥狗这门手艺的，也就十几二十人了。

太昊陵庙会上稀疏可见售卖泥泥狗的游商

太昊陵庙会的香火依旧很旺，而与之相伴几千年的泥泥狗却突然衰落了。在太昊陵庙会现场，整整一天，我都在找寻夹杂在人群中的泥泥狗，如张华伟所说，固定摆摊的摊主和提篮兜售的游商加起来也就十来个，他们勉强维持着泥泥狗在庙会上最后的荣光。

与生殖崇拜密切相关的，除了子孙窑，还有太昊陵庙大门外广场上的传统"履迹舞"。履迹舞俗称"担经挑"，源于伏羲的母亲华胥"履大人迹"而生伏羲的故事。

履迹舞舞者用"剪子股""拧麻花""履迹步"三种舞步交叉旋转，身后的黑纱相互缠绕而后自动散开，有伏羲与女娲"两尾相交"之意。舞步跟随吟唱词的节奏，唱词的内容依然与子孙繁衍有关："……老白龟驮兄妹来到昆仑。顺天意，昆仑山，兄妹滚磨结亲，时间长，日子久，儿女成群，到如今献花篮都来朝祖，且莫忘普天下皆为一母所生。"

在庙会上，和骑在大人肩膀上的娃娃一样打眼的，还有一种叫作"还旗杆"的遗俗。"旗杆"是一根顶端磨成男性生殖器龟头状的粗壮木棍，穿过一个上不封顶的扁方形木盒（象征两性交合）。"还旗杆"即为人们求子如愿后的还愿行为。

生殖崇拜是中国最早的祖先崇拜形式之一，求子在本质上就是人类从原始时期便开始奉行的一种生殖崇拜。在二月二庙会上，一贯含蓄的中国人在面对性、面对生殖时却显得格外大方。传统手工艺品泥泥狗现在在二月二庙会上虽然沦为

还旗杆

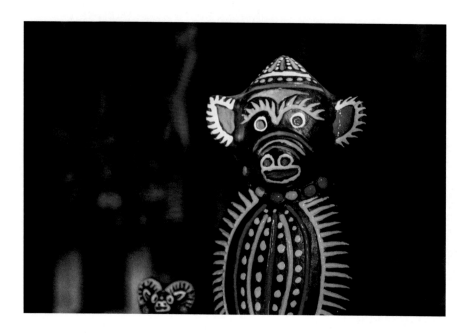

体现生殖崇拜的泥泥狗

淹没于人海中的几粒泥丸，但作为庙会衍生出来的产物，它曾把人们求子的心愿、对生殖的大方崇拜体现得淋漓尽致。

在庙会上，我逛到了张华伟的摊位，作为淮阳泥泥狗技艺的代表性传承人之一，他的摊位位于政府统一搭建的展示区域里，这给了他手艺人专属的体面。张华伟告诉我，20 世纪 90 年代以后，人们的就业选择多了，相比之下，做泥泥狗要整天和泥巴打交道，又累又脏，愿意以此为生的人越来越少。张华伟以传统手法创作的泥泥狗，除了颜色鲜艳浓烈，还一直保持着每一个都能吹响的特点。这让出自张华伟之手的泥泥狗多了一份"耍货"的属性，吸引小朋友。只是现实有些残酷，如今的庙会上有太多更实惠、更新鲜的小物件售卖，离开庙会时，孩子们手里拿着的往往是廉价的塑料刀枪。

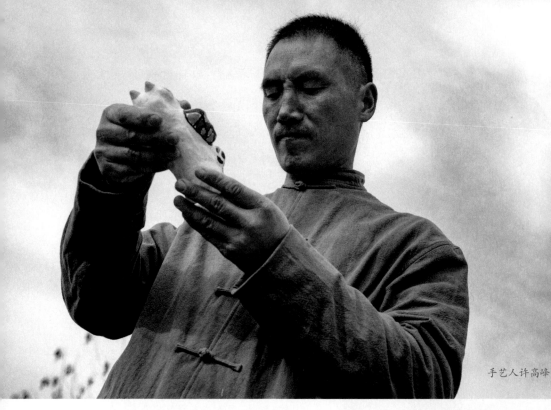

手艺人许高峰

　　与时俱进，是手艺人不得不面对的命题。在淮阳，另一位手艺人许高峰的曾祖父就曾试图对传统泥泥狗进行创新改造。这一改造，便成就了有鲜明许氏风格的异类淮阳泥泥狗。

　　在淮阳当地一个叫许楼村的地方，居住着许多姓许的人家。手艺人许高峰祖祖辈辈住在这个村子里，他的曾祖父尝试创新，把泥泥狗的传统底色从黑色变成了黄色。在他们的观念里，黄色和黑色的寓意不同，黄色代表汉文化，黑色代表楚文化，造型上原有的黑色底以表现动物为主，黄色底则丰富了人物的部分，方便做成各种戏剧人物。

　　"酬神娱人"是民间手艺和习俗相关联的两大功能，泥泥狗也不例外。而人

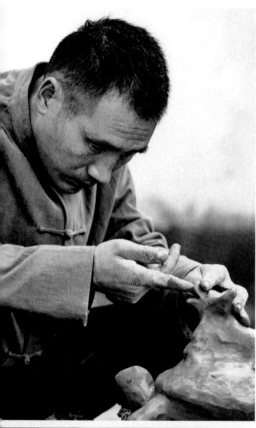

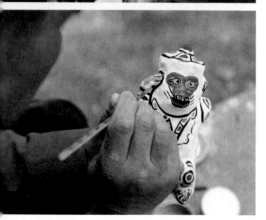

许高峰在创作泥泥狗

总是追求新鲜感的，许高峰的曾祖父也许早早地意识到了这一点，所以让泥泥狗也与时俱进，除了改颜色，造型上也结合了他们那个时代流行的戏曲人物。历经几代人，当时新鲜的东西又成明日黄花，随着更多娱乐方式的出现，传统戏曲逐渐走向没落，许家的黄色泥泥狗也不再新鲜。作为黄色泥泥狗的第四代传承人，许高峰1996年从学校毕业开始学做泥泥狗的时候，制作泥泥狗的这门手艺就已经凋零无几了。受家庭影响，他从小学开始接触这门手艺，正式学艺是由父亲亲手教的。如果"创新"是许家泥泥狗的重要基因，面对走向没落的手艺，正当年的许高峰如何为许家的泥泥狗找出一条出路呢？许高峰木讷少言，在和他的交流中我没有得到明确的答案。在他家的院子里，是他孤独的身影，整天摆弄着手里的泥巴。许高峰做泥泥狗的时候，他的两个孩子有时也在旁边玩耍，对从挖泥、揉泥到最后勾线填色的所有流程耳濡目染，等他们长大后，泥泥狗在淮阳又将是一番怎样的景象？

我是完全托了倪宝诚先生之福，才知道

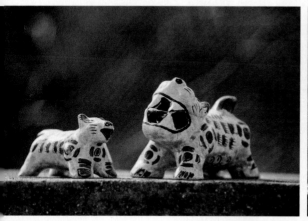
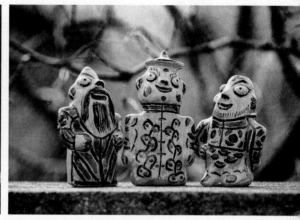

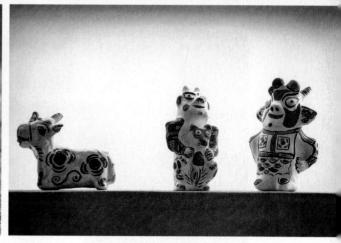

许高峰创作的泥泥狗

泥泥狗，并找到手艺人张华伟和许高峰的。

2018 年，我来到郑州市一个名叫"紫竹轩"的闹中取静的小区，倪宝诚就住在这里。倪宝诚那时 83 岁，饱受腰疾折磨，在我们的搀扶下，他才艰难地从卧室移步到客厅。这位老人，曾为研究泥泥狗这门民间手艺耗费了几十年的心血，近些年来，他行动越来越不便，出门次数减少，也因此，他的记忆、影像、文字都完整地停留在过去泥泥狗在人祖庙会上大放异彩的高光时刻。

倪宝诚通过几十年的研究发现，泥泥狗是淮阳人关于远古图腾观念及图腾艺术的一种民间记忆。世界上各个民族在其文明发展的进程中，大致都有归之于远古生灵的"图腾崇拜"。图腾崇拜，是在原始思维、空间，及特定环境下产生的，目的是通过图腾崇拜，使他人产生敬意和畏惧，从而确保自身的安全。

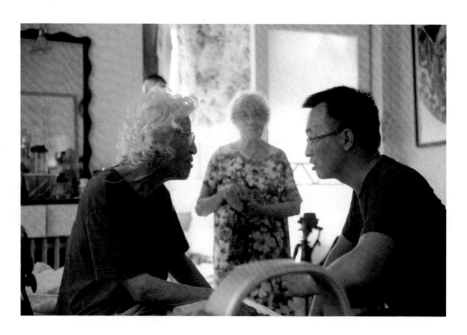

倪宝诚（左）与作者（右）

西方一些人类学家认为"具象符号"多与狩猎或游牧的经济生活有关，而"抽象符号"多与农耕或畜牧时期有关。某些学者认为具象符号（如女性裸像及相应的女阴符号）都出自母系社会，属旧石器时代，而抽象符号则出自父系社会，属新石器时代。

鲜有人会像倪宝诚这样，把一个小到可以掬在手心的泥泥狗放在宏大的世界文明发展背景下进行学术性探索。2021 年 10 月 10 日，这位在国内为研究泥泥狗倾注最多心血的老人以 86 岁高龄去世。在倪宝诚去世的 2021 年，根据相关部门公布的统计数据，全国人口比上年末增加 48 万人，人口自然增长率为 0.34‰，创下历史新低。生，还是不生？这是一个问题。这个问题在过去几十年的中国，都从未有过摇摆，中国延续农耕文明一路走来，"人多力量大""多子多福"的观念一直根植在人们的意识中，而近几十年的发展，影响了这个根基，新生命本身成了一个需要用新的智慧去思考的新命题。

2021 年会不会成为一个拐点？人们对于生育的观念在分流。其中的一支依然延续着对生命的期待与崇拜，因而每年淮阳太昊陵庙会旺盛的香火并没有受到影响。这些传统习俗中所衍生出的相关手工艺，仍在以不同的方式表达着同样的内涵。人祖庙会上除泥泥狗、还旗杆、履迹舞、子孙窑之外，香客们往香炉里投的莲花灯同样与求子相关。"莲"作为图腾符号，在剪纸、刺绣、木版年画中经常出现，一个胖娃娃抱着一条大鱼坐在莲花上，取"连（莲）年有余（鱼）"之意。莲，多籽；鱼，也多子。《诗经》中也有以莲花作为女性生殖意象的诗句。

葫芦因多籽，也与生命诞生、求子有着深厚的渊源。传说中，有一次洪水大灾，是老鼠把葫芦咬开，人类才躲过一劫，生命得以延续。

在日常生活中，老鼠非常不招人待见，但是到了民间手工艺里，老鼠却找到了它无法被替代的存在感。十二生肖里，鼠属子，光凭和"子"搭上了线这一点，鼠在民间手艺的题材中就足以高枕无忧了。老鼠娶亲，热热闹闹的，代表多子。孩子们朗朗上口的童谣"小老鼠，上灯台……叽里咕噜滚下来"，全是叫人顿生欢喜的可爱画面，老鼠上了灯台，无非就是偷油吃。我们看到的艺术作品中，老鼠们总是成群结队，热闹壮观。

民间通常把正月初三（亦有地方是正月初七）看作老鼠娶亲的日子。老鼠是子年的生肖，《说文解字》对"子"字的解释是："子，十一月（周历的正月），阳气动，万物滋，人以为称。"由此推知，子年的原意很可能是祝愿人们在这一年里子孙满堂（鲍家虎《山东民间剪纸集萃》，广西师范大学出版社，2018年，第64页）。

除了以上这些，蛙的形象也因为产卵多而常被用在传统手艺中。在甘肃省博物馆里，我看到新石器时期马家窑文化的彩陶上绘制了很多蛙的图样。在夏朝文化遗址中，河南偃师二里头和四川广汉三星堆曾出土了相似的陶制蟾蜍。在河南安阳殷墟妇好墓的陪葬品中，也有玉制的蟾蜍，证明商朝人同样崇拜蛙。这些都可视为先人基于生殖需求的崇拜。我也看到易中天先生有这样的论点：女娲即是女蛙。

甘肃 定西

马家窑彩陶

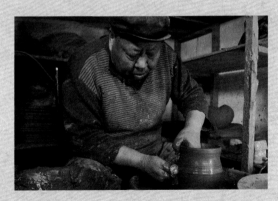

手艺人 03: 彩陶手艺人阎建林

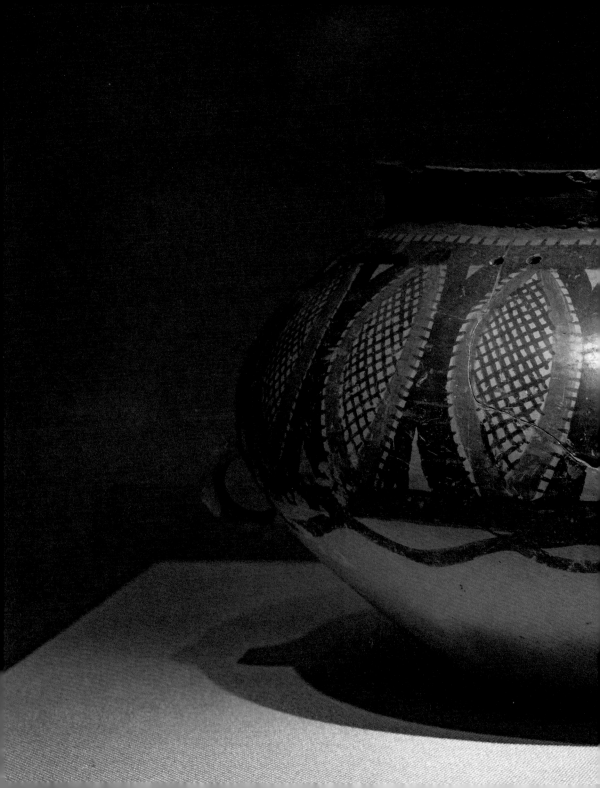

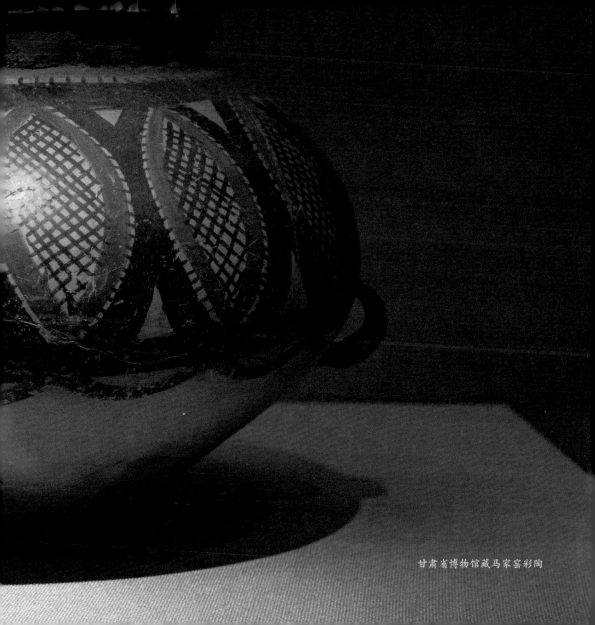

甘肃省博物馆藏马家窑彩陶

　　"听取蛙声一片"，这番景象对于在南方长大，如今又定居南方乡下的我来说，并不陌生。但来到北方的黄河边，与5000年前的"青蛙"咫尺相见，对我来说还是前所未有的体验。

　　这一次，我来到了傍依黄河的城市兰州。过了横亘在黄河之上110余年的中山桥，夕阳从天边斜照下来，为荡漾的黄河水镀了一层金光。在夕阳斜洒的光照之下，是我第二天将要造访的甘肃省博物馆。

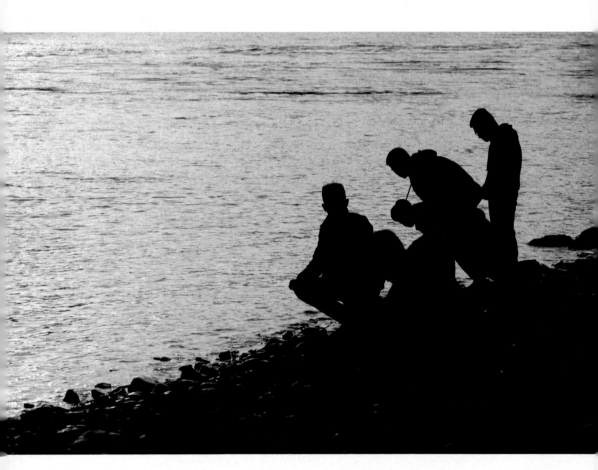

兰州中山桥下，人们在黄河边

进入其中一个展馆，我看到陶盆、陶罐、三足鬲等来自 5000 年前的器型安安静静地陈列着，这些彩陶在造型上有一个共性，每一个都像神态安静端庄、体态圆润、腹部隆起的孕妇。绘制在彩陶上的纹饰同样有着鲜明的可识别性：相交的网格线上布满密密麻麻的点，构成一个个蛙纹（或鱼纹）图样。观看实物与观看图片的感受不同，实物更容易将我带入当时的情景——我们的祖先在听取蛙声一片的盛夏，看到这大腹便便的池中之物，它们和鱼一样，大肚一鼓，在繁衍的季节产子无数。在当时的母系社会中，人们在鱼和蛙身上找到了生殖崇拜和母性崇拜的精神寄托，也找到了创作这些原始器物的灵感。

100 年前，瑞典考古学家安特生同样来到甘肃，在一个叫马家窑的地方发现了一些陶片，后以"马家窑文化"命名这一带的史前文明类型，带有蛙纹和鱼纹的彩陶是其原始文明中最显性的符号。后来经考古发现，马家窑文化是中

甘肃省博物馆藏马家窑彩陶

国新石器时代晚期的一种文化类型，马家窑文化的彩陶，产自位于黄河上游的甘肃西部和青海东部，它所代表的彩陶文化，达到了世界远古彩陶史的顶峰。

我从兰州出发，向南走了约 40 公里，与洮河偶遇，这意味着我应当已经进入临洮境内。后面同样是 40 公里左右的路程，一直有洮河做伴，我最终到达马家窑遗址处。车只能停在山下，一条 1 米宽的水泥小路告诉人们，沿着它可以蜿蜒上坡。水泥小路的两旁被不同时期的考古队发掘过，文物都已经进了博物馆，发掘过的地方现在已回填了黄土，种上了花椒树。

这次去马家窑遗址，向导是当地手艺人阎建林。他带着我在花椒林里穿行，找到一处小斜坡上裸露出来的土层告诉我，这是 5000 年前人们烧制彩陶的窑灰

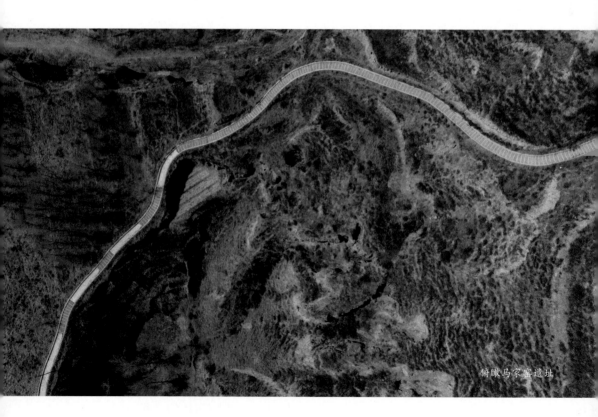

俯瞰马家窑遗址

手艺人阎建林在马家窑遗址

堆积下来形成的。

　　山上视野开阔，我们所处的位置，是由南向北流的洮河与由西流向东汇入洮河的一条河所形成的夹角处。阎建林为我勾勒出 5000 年前我们的祖先在这里生活和制陶的大致场景。

　　"我们现在做彩陶用的土和 5000 年前祖先做陶用的土是一样的，就取自山下面的河。"63 岁的阎建林指了指洮河和它的支流。在回程路上，我们开车七八公里，来到他的彩陶工作室，阎建林换上满是泥渍的工作服。

　　工作室的墙角堆着泥料，剩下的地方凡是视线可及，全都码放着彩陶成品、烧坏的彩陶，还有绘完图案待烧的彩坯和等着晾干的素坯。阎建林还原的马家窑彩陶纹样和博物馆里的文物一样，有着属于马家窑彩陶的鲜明特点。阎建林跟我

就地取材的陶土

说，除了蛙纹和鱼纹，他在彩陶文物上还读到了水纹。离开水，生命便无从谈起，所以水才是生命的母体。听到他的解读，我想起在中山桥上看到夕照下的黄河，水纹交织，光点密密麻麻地闪耀，再看彩陶上的这些纹饰，便对上号了。

虽然我在博物馆里看到了模拟出来的古代制陶的场景，但那毕竟是静止的。在阎建林的工作室，我得以见证一件彩陶器物从泥土蜕变成器物的鲜活景象。

除此之外，阎建林也尽量还原原始的烧制工艺。

阎建林是他家的第五代制陶人，但是在他之前，前四代做的都是普通的实用器物，其中比较多的是花盆之类的陶器。到了 1986 年，有人拿了一件马家窑出土的彩陶，问他能不能做出这样的仿古彩陶，阎建林不以为然。之后，他为自己的不以为然付出了将近四年的代价——他一头钻进技术研究中，试图复制出原始彩陶的效果。最难的是"原汁原味"，他开始花大量的时间参观相关的遗址、博

物馆，对着陈列品揣摩古人的烧制工艺，回来再一遍遍地尝试。

阎建林之所以愿意这样尝试，有一个质朴的出发点：到他手里，他家传了五代的陶制日用品的市场需求量越来越少，而因旅游市场的兴起，慕名来到马家窑参观的游客越来越多了。他们在博物馆里看到了远古的文物，再顺手带一两件与文物相仿的工艺品回去作纪念，这未尝不是一种新的消费趋势。研制马家窑的仿古彩陶，也成为阎建林的手艺人生涯华丽转身的重要契机。1990 年，阎建林终于解决了工艺上的各项难题，马家窑的仿古彩陶在他的工作室里开始投产。我不知道阎建林是否还记得那一刻的心情，一晃这又是 30 多年前的事了。

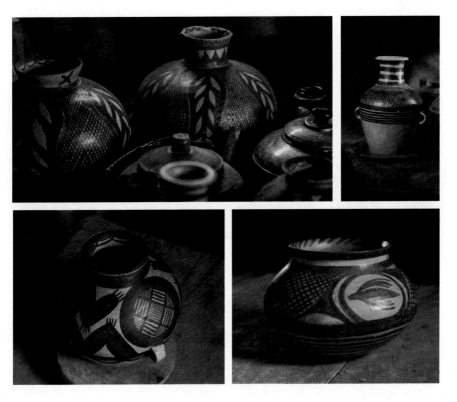

阎建林的彩陶作品

在这 30 多年里，阎建林仍坚持以家庭作坊的形式制作马家窑彩陶，由他和他的爱人、儿子、儿媳，从产到销，分工协作。制作一个彩陶需要 20 多道工序，包括找土、粉碎、搅拌、和泥、拉坯、晾晒、抛光、彩绘，以及入窑和出窑等。一开始，阎建林负责前端的设计，也统管所有的流程，后来儿子、儿媳加入后，渐渐由儿子负责制作，儿媳妇负责彩绘，他自己就只需负责设计部分了。一年可以制作出约 500 个彩陶。

由于之前曾采访过不少陶瓷领域的手艺人，对于阎建林描述的制作工艺，我理解起来没有什么障碍，当然，为了达到彩陶的原始效果，他们的制作工艺也更加原始。

先是找土，阎建林说了，他做彩陶用的土和 5000 年前祖先用的土是一样的，就地取材非常方便，找来土之后粉碎、搅拌，随后开始和泥，和完后拉坯。拉坯有如人类十月怀胎，这个过程让一件陶器有了初始的形状。最初在研制仿古彩陶的工艺时，拉坯阶段也让他颇费了一番周折，原始彩陶的器型看起来简单拙朴，似乎随手一捏就能出来，但是，就像让成年人去模仿一个小孩子走路、说话的神韵一样，这并非易事。"其中尤其以敞口型的器物最难。"阎建林说，"这些敞口的陶盆，在拉坯时一不留神就变形走样。"拉坯机匀速转动，陶泥通过手艺人的手，螺旋式向上快速"生长"，这时需要手艺人两只手里外配合，根据手法控制坯型和厚薄。拉坯的过程中，双手时不时要蘸一下旁边水盆里的水，才能让泥坯的表面光亮可鉴。

主体泥坯拉好之后，手艺人需要微调器型，有些则需要进行封底，或加上耳柄等装饰。

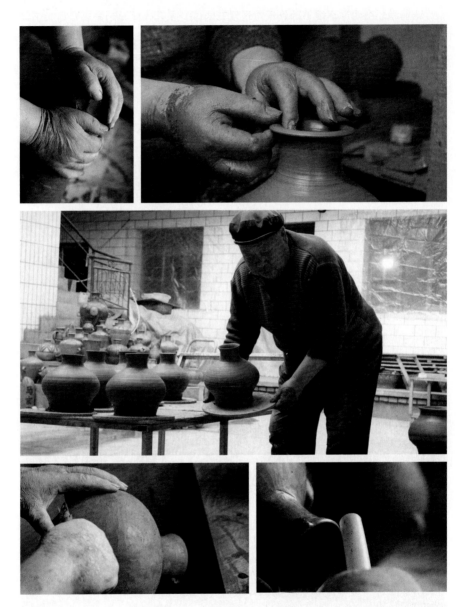

阎建林制作彩陶的和泥、拉坯、晾晒、修坯等环节

　　这些泥坯在阴凉环境下晾到干湿适度的时候，手艺人即开始为之修坯。这是一个赏心悦目的做减法的环节，同样在手艺人娴熟的操作下，被修掉的多余部分会化为碎泥渣，从泥坯中分离出来。我们知道经十月怀胎的孩子刚生下来还有点丑丑的，刚拉好的坯也是这样，在经历后面的修坯和抛光之后，就有点像孩子生下来十天半个月后长开了的模样，更加精致细腻，招人喜欢。

　　修坯之后，阎建林会在院子里支上小桌，拿出几支大小不一的毛笔，提着暖水瓶给几个颜料盘里倒上热水，让颜料化开，下一步便是彩绘。所谓"彩绘"，在马家窑的彩陶上，其实并不"彩"，而是以黑色和铁锈红为主导色。手艺人以毛笔为工具，点线结合，在陶罐上绘以网格线与点，形成几何形的单元，蛙纹、鱼纹、水纹，这些纹路通过手艺人的双手，形成今人与祖先渴求生命的共振。在1986年以前，阎建林做生活用的陶器时还用不上手绘的功夫，因为研制彩陶，他逼迫自己拿起"笔杆子"，秉着技多不压身的精神，操练了起来。

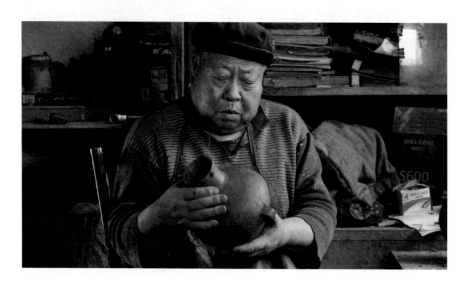

阎建林与完成修坯环节后的彩陶

描绘彩陶用的毛笔

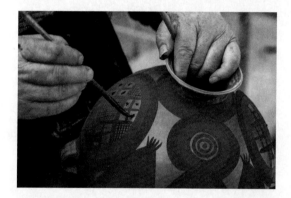

绘制图案

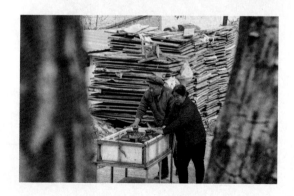

阎建林和妻子推着陶坯到窑口备烧

接下来就是烧制。阎建林把窑建在他家屋后50米处的斜坡上，小、中、大三种规格的土窑从左到右一字排开。阎建林告诉我，大窑能容300件以上，使用频率不高，平时烧窑主要用中窑和小窑。窑旁的平地堆满木块——阎建林用的是比较原始的柴烧方式，他说木材烧制出来的彩陶在胎质和色彩上更加接近古彩陶。像列车员推购物车一样，阎建林把绘好图案的彩陶坯码在推车里一路推到窑前。将陶坯挨个儿码进窑里之后便是封窑点火，烧够七八个小时，窑内温度要烧到接近900摄氏度。

烧完后，出窑就可以看到彩陶的成品，那是婴儿长大的模样。阎建林烧制出来

阎建林在码器

的彩陶有三个等级，分别对应不同的消费人群：一种是价位较低的普通工艺品，一种是价位偏高的高仿彩陶，还有一种是更有学术和艺术价值的顶级仿古彩陶。为了还原出土彩陶的颜色和肌理，阎建林研制出一套做旧技术，让彩陶看起来更为陈旧古老，也更具有收藏价值。

最初人类制作一个器物，几乎都是以"实用"为基本需求，少有收藏意识。

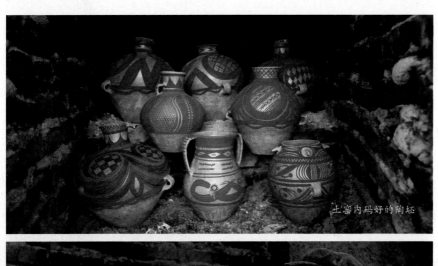

土窑内码好的陶坯

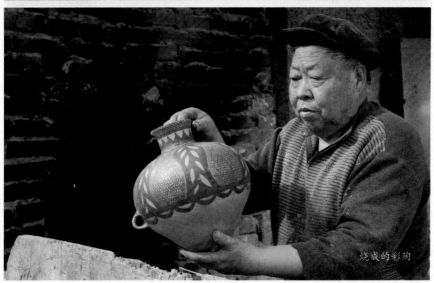

烧成的彩陶

山下就是洮河水，如何取到河水，这是他们费尽心力烧制出来的陶器要去解决的问题。我从阎建林烧成的陶器中选出一件敞口小盆，请他拿着这个陶盆下洮河。阎建林踩着高低不平的鹅卵石来到水边，弯下身子，用陶盆盛上一盆水，这一幕将 5000 年前人们的生活场景鲜活地还原在我的面前。山、河、人、器和谐入画，唯有远处的彩钢厂房在画面中显得格格不入——那是现代文明的象征，它把我拉回现实，发现用陶盆打水已是过去式，在今天看来实属多此一举。同样，阎建林制作出来的这些彩陶所承载的"求子"意味也越来越弱——这段文明已离我们相去甚远，但彩陶上的鱼蛙纹饰却依然有着原始的感染力，让我触目入心，以至于我完成这一趟采访后，忍不住挑选了一批阎建林烧制的彩陶购为己有，并发出这样的感慨：文明走向现代，审美回归原始。

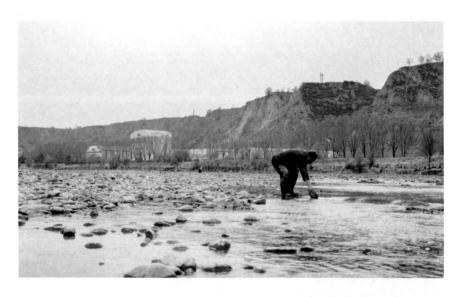

阎建林用烧好的陶盆在洮河舀水

陕西 延安

延川布堆画

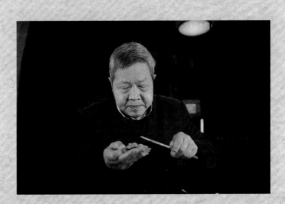

手艺人 04：布堆画传承人郭如林

莫言小说《蛙》封面
（上海文艺出版社，2009）

　　山东高密，喝着黄河水长大的作家莫言，在获诺贝尔文学奖之前，曾有一本小说《蛙》问世，且已出版了不同的版本，其中有一个让我印象深刻的版本，封面用了一张传统剪纸的图样，这个图样的主题为"抓髻娃娃"。

　　"蛙"与"抓髻娃娃"又有着怎样的关联？在黄河流域的民间手工艺里，有一个常用的图样尤其不能忽略，那就是抓髻娃娃。关于抓髻娃娃，传说的版本很多，也有叫成"抓鸡娃娃"的。我在西安采访研究民间手艺的学者陈山桥先生时，他告诉我，过去在北方农村，女孩子到了十四五岁便意味着身体发育成熟，也就到了谈婚论嫁的年龄。她们一旦嫁到婆家成为人妇，之前作为小姑娘时扎的两条小辫就会梳成一个发髻，发髻是女性社会角色转变的标志。

　　原山西省群众艺术馆研究员段改芳则告诉我，在陕北，也有些地方把抓髻娃娃叫成"催生娃娃"。新娘子嫁到婆家，坐在炕上不能看白墙，于是剪个抓髻娃娃贴在墙上，这也是给新娘子要为家族延续香火的暗示。

在民间手艺丰富的品类中，抓髻娃娃的形象不只出现在剪纸中，也在刺绣、面塑等很多门类中被使用：可爱的小姑娘，围绕着她的是满天飞舞的小鸡。无论是抓"鸡"，还是抓"髻"，都是"吉"的谐音，讨得了民间百姓喜闻乐见的彩头。所以千百年来，抓髻娃娃一直产生于一代代手艺人的剪刀下、针线间、面团里。

熟悉这一题材的手艺人郭如林告诉我，抓髻娃娃中，娃娃手里抓的东西，鸡、兔子，或是其他动物，一定会以阴阳互补的方式呈现，这和男女结合的阴阳相生是一个道理。由古人的智慧沉淀而来的文化和讲究，在民间手艺的呈现之下从来没有缺席于百姓生活。

我一直以为西北是少雨的。2018 年夏天，我来到陕北延川时，却遇到了持续的雷雨交加天气，山洪裹挟着泥浆从黄土崖上飞流直下，很多地方水漫过了路面。我开着车不知深浅地往前走，在延川县城外，过了桥，看到山上一排排整齐的窑洞，其中的一间是手艺人郭如林的家。

郭如林剪纸作品《抓髻娃娃》

夏季陕北的山洪

郭如林与爱人都翠兰

郭如林，陕西省延川县人，陕西省剪纸一级工艺美术大师。他从 20 世纪 90 年代中叶开始从事剪纸和布堆画的创作与研究，是延安市级布堆画代表性传承人。

雨还在下，郭如林家的窑洞如同藏在一幕水帘后面，我怀揣关于蛙与抓髻娃娃的疑问，像钻进水帘洞一样进入他家，试图在他那里找到一些答案。郭如林和他的爱人都翠兰都会两门手艺：剪纸和布堆画。他俩夫唱妇随，是典型的手艺人夫妻档。剪纸对于我们来讲并不陌生，而有着延川地方特色的布堆画则是在其他地方比较少见的手艺。陕西延川布堆画源自广泛流行于当地民间的拨花，原为枕头顶、裹肚、鞋面、垫肩、钱包、烟袋包上的装饰物。创作布堆画的主要材料为棉纺织土布，染以青、赤、黄、白、黑等颜色，以民间传说、戏剧人物、民俗生活、花鸟禽兽为题材，运用纯民间的复合造型法进行贴块、拼接、镶花、堆叠和缝合，制作出极具特色的图案。画面大多夸张变形，意象生动、想象奇特，为陕西一绝。

郭如林家的窑洞

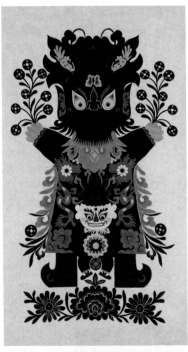
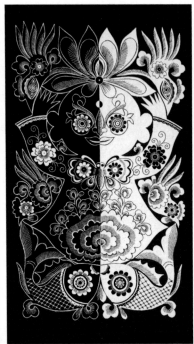
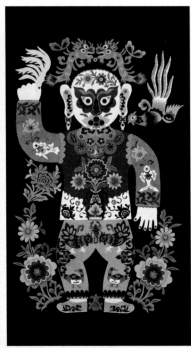

郭如林抓髻娃娃系列布堆画作品

在郭如林家的窑洞里，门窗、墙上到处张贴着他和妻子的剪纸和布堆画作品，当他打开他家的大木箱，我看到一张张整齐堆叠在一起的布堆画。剪纸与布堆画有着密切的关联。郭如林的剪纸很有个人风格，他擅用黑红两色，形成强烈的视觉反差，给人以直击心灵的震撼。他创作的布堆画同样以剪刀为主要工具，颜色的表现比他的剪纸作品更为丰富，以布为呈现载体，层次感也更为明显。郭如林创作以抓髻娃娃为主题的布堆画，他分享给我一个鲜明的观点：撇开阴阳就没有民间手艺。

在他看来，抓髻娃娃是带有典型生殖意义的符号，在造型上讲究阴阳平衡。他以创作抓髻娃娃为例，为我们演示了制作布堆画的流程。

制作布堆画抓髻娃娃的第一步是在布上剪出它的整体造型，再剪出它的辅助造型，这一步需要处理好整体造型与辅助造型之间的呼应关系。剪好之后对主体进行定位，用白乳胶粘贴。第二步是装饰抓髻娃娃的头部。抓髻娃娃的造型以女性为

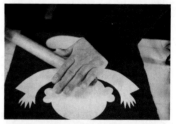
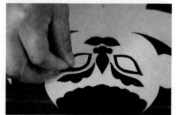

制作布堆画的主要步骤

主，因为它表达的是生殖崇拜的内涵，是带有典型生殖意义的符号。头部通常用牡丹花来装饰，寓意荣华富贵。剪出多层的牡丹花，从里到外依次放大，把白色的牡丹花贴在黑布上。第三步是装饰抓髻娃娃的脸部，手法与装饰头部相似，把眉、眼、鼻、嘴装饰在合适的位置上。第四步是制作抓髻娃娃周身的装饰物，如鸡、鱼，象征着阴阳结合，生生不息。第五步是装饰抓髻娃娃的身体，莲花代表阴性，一般装饰在抓髻娃娃的腹部或下身，鱼戏莲，有莲就有鱼，一个代表阴，一个代表阳，象征繁衍和新生。

在黄河流域，抓髻娃娃的形象在孩子出生之前与出生之后，都有着非同寻常的意义。除了用于求子，民间的很多地方还会用它来叫魂。孩子生病了，常被认为是失了魂，大人就要通过烧抓髻娃娃形象的纸人把魂叫回来。母子连心，孩子闹点小毛病，最焦急的自然是妈妈了。

初为人妇、初为人母的女子在陕北会被冠以一个新的称谓——婆姨，在郭如林的布堆画作品里，除了抓髻娃娃，我看到有很多婆姨的形象。我好奇地问他缘由，郭如林当时没有回答我。那天采访结束之后，我安排同伴去住山下县城里的酒店，自己则在征得郭如林的同意后，住在他家的窑洞。我们聊到深夜，郭如林一支接一支地抽烟，直到困意来了，才熄烟、熄灯，和我睡在同一个炕上。黑暗中，离我一尺之遥的郭如林说，他和妈妈在世上的相处只有一袋烟的工夫。

孩子的到来，会让世间从此又多了一对父子、一对母子、一对祖孙。在生产力低下的时代，人丁不仅意味着传递祖先延续下来的香火，也意味着家里添了一个未来的壮实劳力，让一家人的衣食多了几分保障。

郭如林布堆画作品中的"婆姨"形象

接近完成的布堆画《抓髻娃娃》

　　生命来自母体，在代代繁衍的过程中，母亲总是一个伟大的存在，而母亲留给手艺人郭如林的却是一个终生的遗憾。60 多年前，因难产导致大出血，在郭如林出生后一刻钟左右，他的母亲就去世了。这一刻钟，就是郭如林说的一袋烟的工夫，是这对母子在这个世界上仅有的共同相处过的时间。郭如林说，他作为一个新生命来到这个世界上，慢慢长大，现在又到了儿孙绕膝的年龄，这辈子却未能有机会叫一声妈妈。成为手艺人之后，他创作了很多婆姨的形象，这是他在试图弥补自己的遗憾，他说，看到自己的布堆画，便可以在心里对着画中的婆姨叫一声妈，可以像画中的孩子一样在妈妈面前撒娇，让妈妈抱一抱。

　　都说孩子的生日，是母亲的受难日。这句话于郭如林的母亲而言显得更壮烈。"我跟我妈是一个命换的一个命。"郭如林跟我说。因为这个缘故，他以前从来不过生日，直到 50 岁之后，孩子们都大了，他才开始过生日，终于和自己和解了。

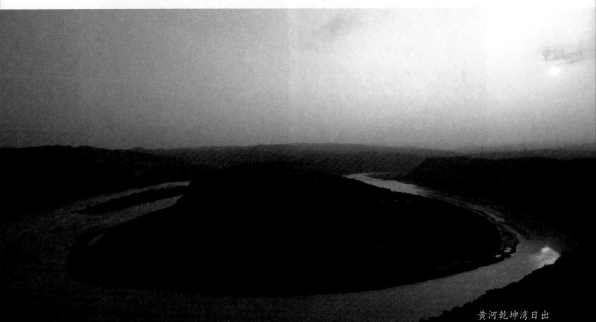

黄河乾坤湾日出

黄河流经内蒙古之后，由东向南拐，进入晋陕大峡谷，此后开始在峡谷间逶迤前行，峡谷内有位于陕西延川境内的黄河乾坤湾，被称为"天下第一弯"，离郭如林居住的窑洞有 40 多公里。离开郭如林家之后，天终于放晴，我特意到乾坤湾住了一晚。天未亮时起来，站在陕西这边的山头，黄河对面就是山西。看着太阳从黄河的那一面，像一个初生婴儿一样从地平线上蹒跚着爬起来，我知道，60 多年前手艺人郭如林就在我脚下这片土地的附近出生，我也知道手艺人郭如林的妈妈就葬在乾坤湾附近的黄河西岸，在某一个不起眼的地方，60 多年以不变的视角看着眼前的山川大地。乾坤对应着阴阳，阴阳诠释着万物，包括人类生殖繁衍中的一切行为与角色。当我写下这段文字时，忽然觉得造字者有时比造物主还神奇，因为他所造的文字像黄河一样包容，吞吐着一个民族几千年的文明。天地万物因文字而有了魂。

工作中的都翠兰

工作中的郭如林

第二章 —— 诞 生

红灯笼

陕西 榆林

炕头石狮

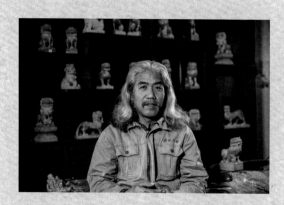

手艺人 05：石匠高树飞

时隔四年，我再次造访郭如林家，得知这四年里他动了三次手术，伤了元气。虽然显得气虚，郭如林还是帮助我拍完了要补进书里的素材。告别郭如林，我从陕北东边面向黄河的延安出发，开车穿过陕北，向西去往下一站甘肃。出发时我发了一个朋友圈，家在陕北榆林的手艺人高树飞在下面留言，邀请我去榆林做客。

能让高树飞记住并不容易。他的工作室，我曾去过两次，第二次去的时候他已经记不起我了。手艺人普遍木讷少言，缺少分享欲，这也是这个群体在今天的社会中越来越边缘化，越来越被动的重要原因。幸好我和高树飞有了那第二次的见面，后来通过电话和微信有经常性的往来，我在高树飞的记忆库里总算是占牢了一个位置。2021 年底，高树飞告诉我，他采石料刻狮子时被石块砸中了双脚，导致两腿胫骨前的肌肉和皮肤都已萎缩发黑，虽然这给他的生活和工作都带来很大的不便，但他在心里还是这样盘算着：多刻一些石狮，多攒一些钱再动手术吧。

在和大自然的相处中，人的身体无疑是脆弱的，尤其在过去落后的条件下，一个出生在陕北的新生命，会遇到更多严峻的挑战。手艺人高树飞雕刻的炕头石

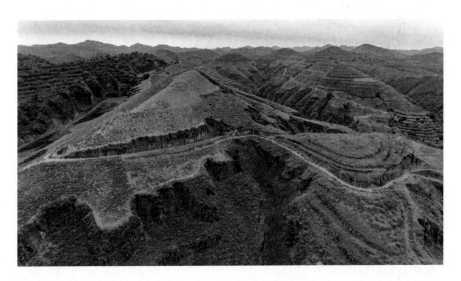

陕北黄土高原

狮，就是在这样的历史背景之下，人们对于新生命爱与呵护的表达。

在中国民间有一个普遍的说法，人在 12 岁以前，灵魂还未长成，容易受到邪气鬼祟的侵犯。孩子"犯了邪"，人们会用一个抓髻娃娃造型的剪纸把魂叫回来，除此之外，也有防患于未然的，那便是曾经流行于陕北民间的一种手工艺品——炕头石狮。人们还住窑洞、睡炕时，每当家里有孩子诞生，爸爸就得去找个石匠刻一尊炕头石狮，用来拴自己家新生的娃娃。过去在陕北，家家户户的炕头或者柜子里几乎都有炕头石狮的身影，每一个男孩子的成长也基本离不开炕头石狮的陪伴。

"陕北"作为一个地理概念，特指陕西的延安和榆林地区，是相对于陕西的陕南和关中而言的，因为它地处陕西北部，人们习惯性地称为陕北。陕北文化圈以榆林的绥德、米脂为中心，囊括延安、榆林两地下属的横山、佳县、延川、子长等地。陕北是炕头石狮最为普及的地方，尤其又以绥德、米脂、佳县的数量为多，最有代表性。

陕北特有的黄土地貌，使得在梁峁沟壑上到处可见的土窑洞成为陕北人的传统住所。正如信天游里所唱的："背靠着黄河面对着天，陕北的山来山套着山。"天然的石头资源为陕北人提供了生存的基本条件，因此，从古到今石制器皿不仅是陕北人日常生活中的重要物品，也是贯穿一生的陪伴。陕北人对石头的这种依赖，在他们心里形成了"来自石仍归于石"的朴素观念。同时，陕北各地颂扬狮子的神话故事也很多，从当地流传的狮人相护、人变狮子的传说中可以找出陕北人把狮子当成一方神灵加以供奉的缘由。在陕北人的传统观念里，石狮子蕴藏着能够繁育后代的生命力。

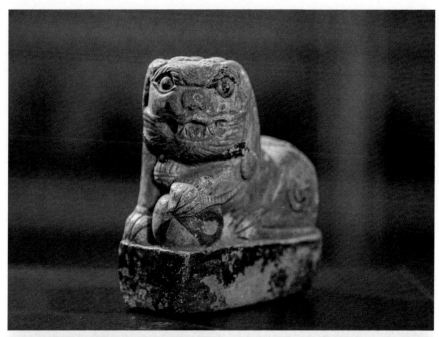

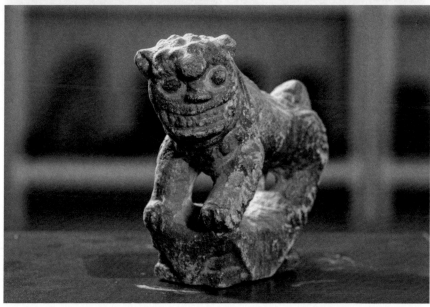

造型各异的炕头石狮

此外，过去陕北作为边境要塞战火不断，加上黄土高原交通不便、医疗条件落后等原因，一个来到世上的新生命在成长中会受到很多不确定因素的挑战，出于对石头和狮子的心理依赖，百姓便借助炕头石狮，寄托"祈子""护子"的心愿。

然而，在陕北地方史志中，我们却找不到有关炕头石狮子的相关记载。这是因为民间的炕头石狮难登大雅之堂，被正史忽略了，而家里存有炕头石狮或者了解炕头石狮的老乡会肯定地告诉你，炕头石狮，老辈就有，年头不少了。

作为缺乏官方史料明确描述的民间产物，关于炕头石狮的说法自然也有很多版本，若是进行简单梳理，基本如下。

炕头石狮在一些地方被叫作"拴娃石"，因此，每一尊炕头石狮几乎都在前

折晓军

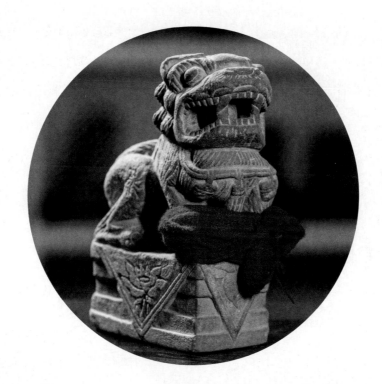

拴有红绳的炕头石狮

腿位置留一处镂空，便于拴绳。过去在窑洞里，婴幼儿在炕头上容易不小心跌落，用绳子的一头拴住孩子，另一头拴住炕头石狮，就可起到对孩子的保护作用。不过，炕头石狮的这种物理作用后来在民间几乎可以忽略掉了，对老百姓来讲，炕头石狮存在的主要意义便是如前面所说，从孩子出生起，在灵魂长成之前，作为孩子的守护神，在炕头守护孩子健康成长到 12 岁。

我们通常看到的石狮几乎都是以怒目圆睁、威严狰狞的样子守在大门两旁镇宅驱邪，而炕头石狮属于鲜有的"入户"狮子，且兼有充当孩子玩伴的使命，因此，它们的造型多具有童趣又可爱的风格。

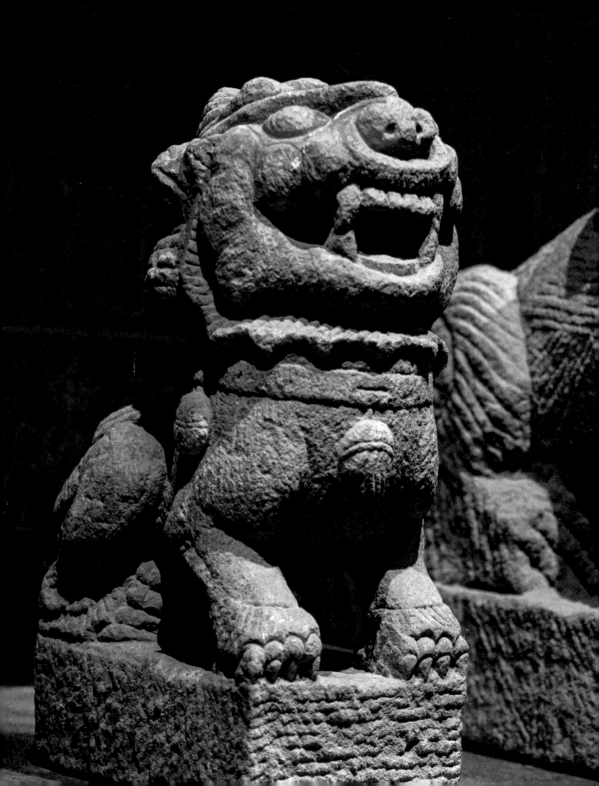

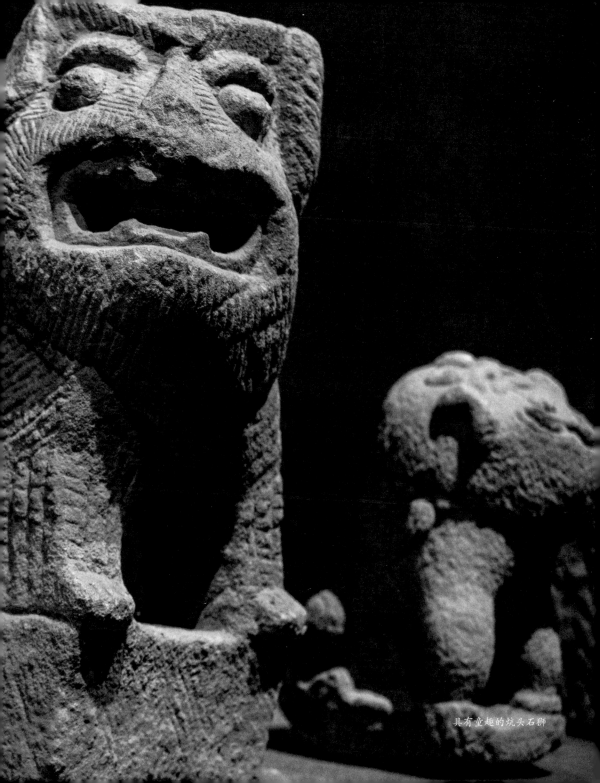

具有童趣的炕头石狮

出生在陕北横山的折晓军，也是在炕头石狮的陪伴下长大的，这份经历使他对炕头石狮有着特殊的感情，让他倾尽几十年的精力和财力去收藏和研究它们。作为民间的"拴娃石"，炕头石狮自古以来的"拴娃"功能，也是折晓军研究内容的一部分。

他告诉我，拴娃娃的时间点在各个地方有所不同，有的地方是小孩一出生就拴，有的地方是在小孩满月时栓，有的则是在孩子满百天时拴，还有些人家则是随意找一个时间象征性地拴一下。不同地方的习俗也不一样，像在米脂县，过去一般会选在农历初一、十五、二十这几个日子拴娃娃。

选定了日子，炕头石狮要怎样拴呢？很多人家的炕头石狮是代代相传的，也有家庭用在孩子出生时找匠人新打的石狮。如果用新打的炕头石狮拴娃娃，那么除了要择日，还得请法师做石狮的安镇仪式。一般用一丈二的锁线系在石狮上，另一头拴在孩子的手腕、脚腕或者腰间，红红的线绳就是孩子的缰绳。在子长县、子洲县、绥德县等地，老百姓用来制作缰绳的红锁线通常都要加上白狗的毛——陕北人认为白狗是最辟邪的。红绳的另一端一般都绑在石狮的前腿上，但也有缠绕在石狮门牙上的。缠上红绳后，石狮算是被"驯化"了，成为孩子的玩伴。

此后孩子每长一岁，就要在石狮上多拴一圈红绳，代表加了一道锁。

有拴就有解。"解锁"是在孩子12岁生日那天。12岁那年，刚好是孩子的本命年，有些人家会把红绳解下来给孩子做个红腰带，也有些地方并没有"解锁"一说。"解锁"的习俗在黄河对岸的山西，则是由孩子的舅舅从拴娃石上把红绳解下来，拴到院子里枣树的最顶端，寓意"枣（早）日成材"。所以，当地的老百姓习惯了在院子里种枣树，因为解锁时要用，而树上结的

枣子，做馍的时候也用得上。尤其到了山西吕梁地区，解锁仪式要更讲究、更复杂一些——仪式中用的所有东西都得是圆的，寓意"圆圆满满"。

如果有哪户人家刻不起石狮，就向亲戚借一个，借别人家的福气保佑自己的孩子平安，一直借到 12 岁。但这取决于人家是否愿意，一般是女婿家，或者是亲缘关系比较近的，才愿意借。

要陕北人张嘴求人借东西可不是一件容易的事。在陕北安塞工作了很多年的

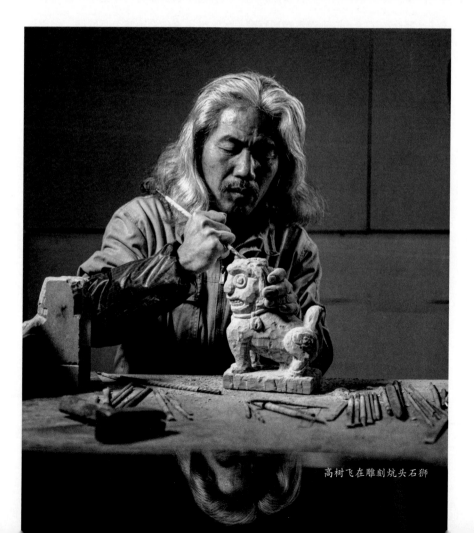

高树飞在雕刻炕头石狮

陈山桥说，他对陕北人的认知就是："咱陕北人万事不求人。"在关中一带，人们凡事讲究体面正统，而到了陕北，老百姓更随性洒脱，愿意由着自己的性子来，所以我们在电影《黄土地》里可以看到老乡家门上贴的春联，红纸上并没有字，只是拿毛笔涂几个圈圈，算是个意思。陈山桥讲的一个亲身经历更有意思：当年他下乡的时候，看到一个老乡家门上的春联，横批是"砍头不要紧"，他觉得很纳闷，大过年的春联上为什么写"砍头不要紧"？一问才知道，这里的人几乎都没上过学，不识字，过年的春联没人写，只有这个老乡家有一个上小学二年级的孩子，就让孩子写，孩子说不知道写啥，大人说没事你会写啥就写啥吧，结果这个小孩刚学了夏明翰的《就义诗》，就把会的这个"砍头不要紧"写在春联上了。这就是陕北人的秉性，习惯了万事不求人。不过，真正到了家里添丁之后，他们便会备好给孩子的心意，去找石匠为孩子打一尊炕头石狮。过去"拴娃娃"用的炕头石狮全是这里专业的石雕匠人一点一点由一整块石头雕出的，高树飞就是雕了一辈子炕头石狮的手艺人。从 12 岁开始，高树飞做了三年放羊娃，17 岁起在他老家附近的周家硷古镇跟师父学习雕刻炕头石狮。他雕刻石狮时，我能清楚地看到他手指上一个豌豆大的茧子，这是他从事这门手艺年数的一个印迹。

雕刻炕头石狮的工具

　　高树飞出生的时候，家里也给他准备了一尊炕头石狮，但是确切地讲不是石狮，因为他家当时比较穷，请不起匠人打石狮子，陪伴他长大的，是一个泥塑的空心狮子。他至今对儿时家里的那个泥塑炕头狮子有深刻的印象。蹲坐在他家炕头的小狮子身上系着一个铃铛，一摇就叮当叮当响。高树飞记得小时候的他睡觉时会把小狮子抱在怀里，一觉醒来，它却待在自己脑袋边上。

　　做了石匠之后的高树飞回想起他儿时的泥塑狮子，会觉得手感太轻，在分量上比不了石狮子。他雕刻出来的石狮比泥塑狮子分量重，这门手艺在他心目中的分量更重。高树飞雕刻炕头石狮的手艺由师父，以及师父的师父一代代传下来，除了技法，还有其他的讲究。炕头石狮和祈子、护子息息相关，所以从动工之日起的每一道程序都有严格的禁忌和对应的寓意。

　　首先，要挑选"天德"（星相术语。亦称天德贵人，本为天上的吉神，古代命学中为主吉的神煞之一）或"月德"（星相术语。亦称月德贵人，本为天上的吉神，是一种以出生月份地支，结合出生日期天干反映出来的吉星）那天动工。动工当日，要在山庙的拐角采石料，以借助神庙的灵气。也有人将石料挪到水渠边或者水井旁，为的是采集天地精气，让石料吸纳大自然的生气，以获生机。

　　石匠凿下第一錾的具体时间，应是所选吉日的子时，因为星月灿烂的晚上是生子的最佳时机，选择在晚上开工打制石狮，就是为了等待新生命的降临。开工后要雕刻一百天，这样石狮才有灵性。白天也可以打造石狮，但最好选在午时。到了第一百天晚上的同一时辰，在凿下第一錾的地方，石匠会趁着星月之光完成最后，也是最重要的一道工序："点睛"和"剔爪"，这道工序意味着给石狮"开光"。石狮"开眼露爪"后，就被赋予了"生命"。随即，石匠把打制好的石狮

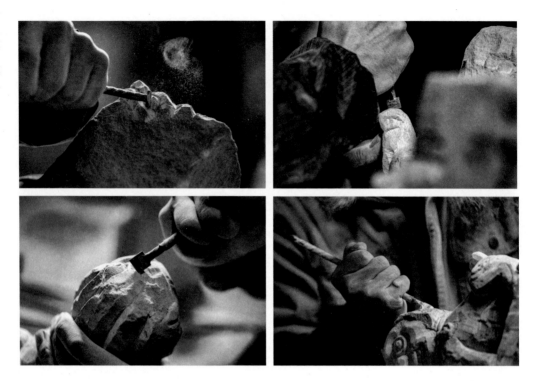

雕刻炕头石狮的主要步骤

用红布裹好送到委托人家。有的人家会在迎进石狮后再用朱砂点睛，用彩色颜料染身。一尊炕头石狮的工期实际上不需要一百天，是人们通过刻满一百天这一行为，来表达对神的敬重。刻完石狮之后，委托人家一般会给石匠一两斗米或一块可以缝制一件新衣服的布料作为酬劳，有时也会用"以工换工"的方式来回报。

在造型上，陕北民间有句描述炕头石狮的话："十斤狮子九斤头，一双眼睛一张口。"这是民间石匠口传心授、世代积累的造型口诀。陕北石匠代代遵循这个口诀，大胆夸张地塑造石狮的形象，并有意放大石狮的头、眼、口等部位，使每一只石狮的眉目之间表露出它所独有的性灵和性格。

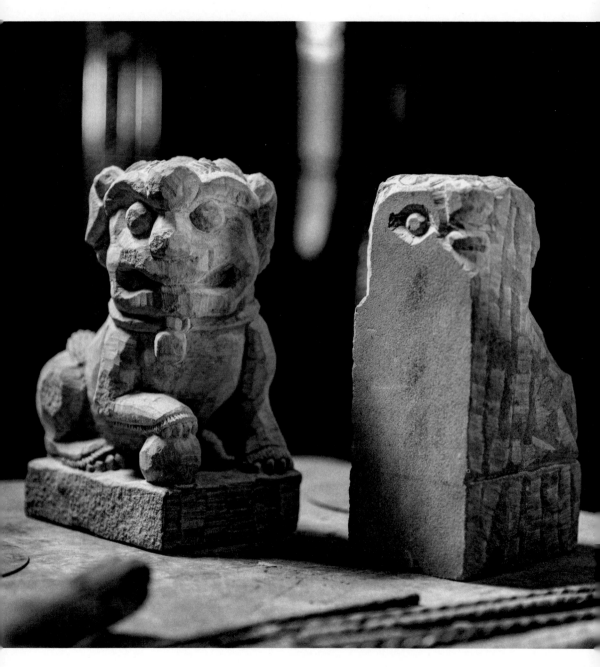

高树飞雕刻完成的炕头石狮与半成品

　　匠人刻出的炕头石狮基本都是蹲立的，造型小巧温和，大多是扭头凝视的样子。有些像蹲伏的小猫或小狗一样温顺；有些被石匠巧妙地利用各种圆线赋予圆浑的风格；有些狮身和底座被刻上均匀的波纹线，具有行云流水般的通畅感；更多的则是头顶螺髻、前后腿披挂风火轮纹饰的造型，身上还刻有吉祥图符。

　　所有在陕北民间从事炕头石狮雕刻的手艺人，过去都没有经过专业的美术训练。从学徒到现在，高树飞已经刻了 30 余年，每次动刀之前从不起稿。高树飞说，过去匠人都是这样"借方取料随着刻"，把一块石头拿在手上，依着材料来刻狮子，

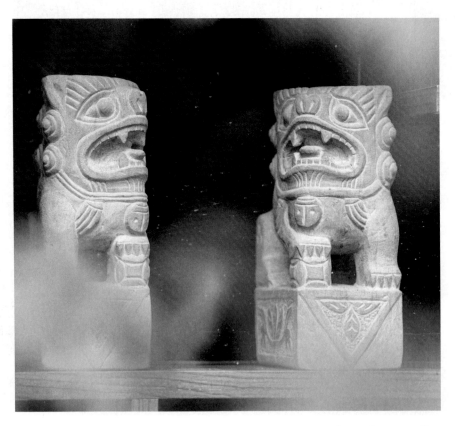

高树飞的炕头石狮作品

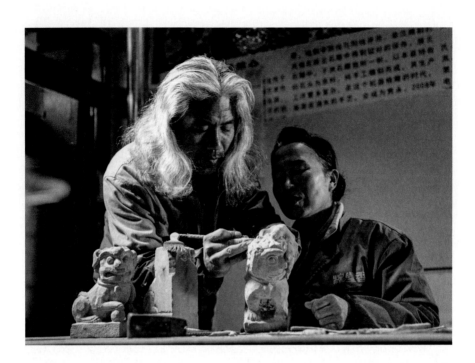

高树飞与妻子刘润梅在工作中

三角形的石料打出来的石狮就是三角形的，方形的石料打出来的石狮就是方形的，所以一尊石狮一个样，造型、神态没有一个重复的。记住"十斤狮子九斤头"的口诀，把狮子头顶处理得相对平整，正面定位一条中心线，两面沿中心线做出直角，剩下的部分便由石匠根据石头的形状自由发挥了。

"借方取料"是匠人雕刻炕头石狮需要掌握的基本功。取到石料，在正式雕刻之前，他们都会先在石料上勾勒狮子的形状和体态，之后才开始用锤錾大刀阔斧地砍出大形，然后把錾子的落脚点停在狮子的头部，用锤子轻轻敲击錾子来凿刻狮子的局部。匠人还可以直接用凿来雕琢，运用剔、抠、刮、划、挖、铲和磨等技巧，最大限度地表现石狮的造型特征。随后，对石狮的胸、腰、背、四肢和

尾部进行修饰。

借助高树飞和折晓军的描述，我们可以为炕头石狮这个寄托着代代陕北人民情感和童年记忆的民间手艺产物梳理出包含工艺与习俗讲究的全面、清晰的脉络。然而，和很多民间手艺如今遭遇的尴尬境遇一样，为新生的孩子准备炕头石狮这个有着深厚、广泛群众基础的民间传统，正在渐渐成为过去。炕头石狮淡出人们的视野，是因为睡炕的陕北人民越来越少；炕少，是因为住窑洞的人越来越少。加上如今交通方便，医疗技术越来越发达，遇到孩子生病不舒服，家长都是抱着孩子去医院医治，这比祈愿于炕头石狮的护佑来得更实际一些。

炕头石狮在黄河流域一带，有它鲜明的地域特色。狮是舶来品，作为文殊菩萨的坐骑，随佛教传入中国，它与虎一起，被广泛应用在民间手艺的图样中。

我来到山东济南，拜访研究民间手艺的鲍家虎先生。在跟他分享了我了解的炕头石狮之后，他告诉我，在保护新生命的寓意方面与炕头石狮异曲同工的传统手艺，是流传在山东微山湖一带的虎头绊子。

延伸：微山湖的虎头绊子

鲍家虎先生找出他的老相册，翻出他曾经拍到的一个虎头绊子的照片。过去在微山湖上，渔民都生活在渔船上，孩子一生下来就随着大人过起在水上讨生活的日子。所以家里生了孩子，姥姥要绣制一种"绊子"，把它套在孩子胸前，后面是用红布做的一条拖得很长的"尾巴"，尾巴的最末端是用布绣制的鱼或菱角，把它拴在船桅杆上，起到防止孩子到处乱爬的作用。等孩子再大一点，后面再拴一两个大红漆葫芦，防止孩子溺水。虎头绊子就是从这样的绊子衍生而来的：一个绣有虎头的肚兜系在孩子身上，上面绑着一个葫芦，另一头绑在船上。这样，如果孩子不慎落水，和孩子拴在一起的大葫芦就能起到类似救生圈的作用。葫芦被刷成红色，是为了让它更醒目，方便被大人看到。

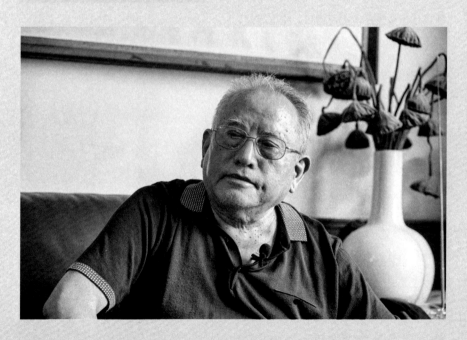

鲍家虎

和手艺人接触的这些年，我常听到一
句话："工必有意，意必吉祥。"和炕头
石狮一样，虎头绊子除了"拴娃"的物理
作用，还有精神层面的考量，即希望在孩
子的成长路上，能受到狮、虎等神兽力量
的护佑。

虎头绊子

在鲍家虎先生家听他讲了虎头绊子的
故事后，我迫不及待地想去微山湖找当地
手艺人一探究竟，然而鲍家虎告诉我，他
看到虎头绊子已经是几十年前的事情了，
现在是什么状况，能否找到，并不清楚。

微山湖，由地壳运动加上黄河决溢，
以及人为活动共同作用而成，明朝万历年
间的黄河决口，形成了微山湖今天的模样。
所以说，微山湖也可以被看作黄河的"手
工艺"杰作。在西边的太阳快要落山时，
微山湖上静悄悄，我乘船来到微山湖中的
微山岛上。岛上已经形成村落，当地老乡
告诉我，过去人们都生活在渔船上，岛上
基本上是老人去世之后落葬的地方。在船
上，在岛上，我四处托人寻找做虎头绊子
的人，当看到人们的生活已从渔船上转到

岸上，我预感这一趟寻访很有可能是徒劳的。从90多岁的老人或三四十岁的中年人那里，我都未能打探到还在做虎头绊子的手艺人。宽阔的湖面上，仍有渔船出入，鸬鹚趾高气扬地列队分立在船舷上，到了湖中央，它们便扎入水里，在一通令人眼花缭乱的操作之后浮出水面，向它们的主人贡献自己的收获。这些为数不多的渔民也会选择天黑之前收船上岸，鸬鹚则留在船上黑压压地站成一排，日落而息。我只能凭借想象，在脑海里绘画出一个场景：打鱼、吃住都在船上的渔民家，船头有一个孩子在离水咫尺之遥的地方玩耍，他身上那个虎头绊子，让大人可以在船舱里安心忙家务。

许多生命由水中进化到陆地上生活，微山湖的渔民从水上生活转到岸上定居，也算是生活的一种进化。虎头绊子因而失去了它的使用场景，淡出了人们的视野。有些手艺失去了实用价值，从某个角度讲，恰是因为人类文明的进步。

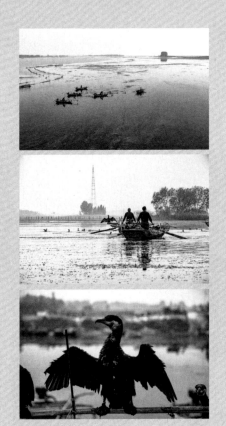

微山湖的渔民和鸬鹚

山西 运城

芮城布老虎

手艺人 06：布老虎技艺传承人张雅婷

虎头绊子的消失，并不影响虎作为瑞兽在老百姓心目中的地位。山东也是孔子的家乡，关于孔子的身世曾有"龙生虎奶雕搭棚"的传说，说明连孔子的出生都是受到了龙和虎的护佑的。龙和虎在中国作为瑞兽的历史源远流长，进入封建社会，皇帝为了彰显自己的九五之尊，把龙占为己用，虎则仍然留在民间作为老百姓可以继续享用的精神资源，长此以往，虎的形象成了小朋友在生活中的亲密伙伴。后来随着佛教传入中国，文殊菩萨以狮子为坐骑，明代徐应秋撰《玉芝堂谈荟》曰："又，文殊之学得于知（智），普贤之学得于行。知（智）之勇猛精进莫狮子若，故文殊之好在狮子；行之谨审静重莫象若，故普贤之好在象……"（徐应秋《玉芝堂谈荟》，上海古籍出版社，1993 年，第 370 页）于是狮和虎开始了在民间各撑起一方平安的使命。

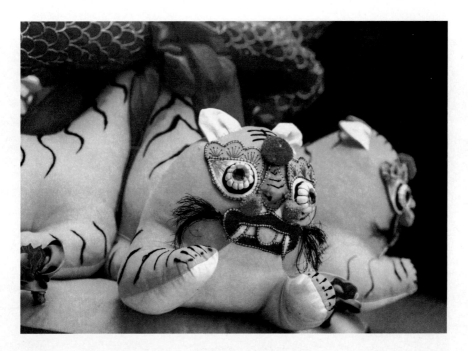

张雅婷制作的布老虎

虽然虎头绊子消失了，但是另一个在黄河流域承载着老虎形象的手工艺——布老虎仍然为大众所喜爱。从陕西到山西、河南、山东，我拜访过不少制作布老虎的民间手艺人，也听过一些流传很广的关于小孩子与布老虎的交情的童谣："小猴孩，你别哭，你别闹，给你买个布老虎，白天拿着玩，黑夜吓麻胡。""麻胡"是民间传说中专门残害儿童的恶鬼。这首童谣把布老虎对于孩子的双重功能表述得清晰无疑：孩子的玩伴与守护神，和炕头石狮一样。炕头石狮是孩子出生时爸爸的心意，那么布老虎呢？

黄河由北向南，穿过晋陕大峡谷后，会在南边遇到横亘在前面的超级天然屏障华山，让它形成 90 度的急转弯，开始向东奔流，拐弯处形成三省交界：陕西、山西、河南。

黄河风陵渡

张雅婷与儿媳、孙女在工作室

山西西南角的芮城正处在黄河拐点上，站在这里的黄河边上，可以像面对一个环形巨幕一样将黄河对岸尽收眼底。芮城布老虎的传承人张雅婷从小跟着母亲和姥姥做布老虎，对当地布老虎的习俗了如指掌。

在这片地区，孩子满月那天最要紧的客人来自姥姥家。摆满月酒的时候，姥姥家会将给孩子带来的东西整整齐齐地码放在一张桌子上，接受孩子父方亲戚和邻里的"检阅"。

这涉及姥姥家对于外孙的心意，也涉及姥姥家的颜面，没有谁可以怠慢。从头上戴的虎头帽到脚上穿的虎头鞋，一切都与新生的孩子有关，也几乎都与虎有关，其中最抢风头的就是布老虎了。布老虎在这些东西里虽然看起来最不实用，却风头无二。以芮城当地的风俗，布老虎与小生命的第一次见面，是张扬而友善的。布老虎和其他东西一起摆在桌上，被检阅之后，孩子和布老虎都由大人抱着，连

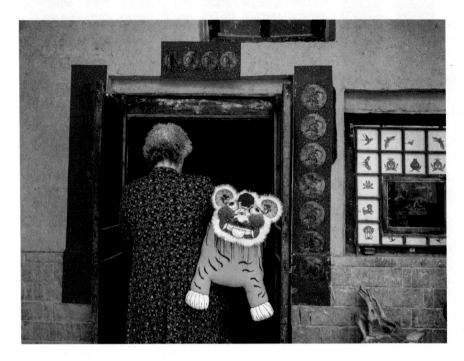

<div align="right">张雅婷抱着布老虎进屋</div>

同书、本子、笔一起，在村里最宽敞的地方绕几圈。通过这种方式，让孩子和布老虎的能量同频，孩子从此就可以虎头虎脑，在布老虎的守护下，免受鬼怪的侵害，健康结实地长大，甚至考中个状元。进了家里，布老虎的摆放也有讲究，虎头要冲外朝向门或窗，表示吃掉外面进来的邪气。

这些布老虎，都是由像张雅婷这样心灵手巧的当地手艺人制作出来的。张雅婷的手艺是打十来岁起就跟着她的母亲和姥姥一点一点学的，后来她慢慢掌握了各种造型的布老虎的制作工艺，有尾巴翘老高的通天虎和鱼尾虎、招财摇头虎、双头虎、单头虎、母子虎……五花八门。20 世纪六七十年代，布老虎成了破"四旧"的对象，制作布老虎的手艺也几乎失传了。后来，是张雅婷的这双巧手，为芮城布老虎注入了重生的能量。她不仅对传统造型布老虎的制作工艺信手拈来，

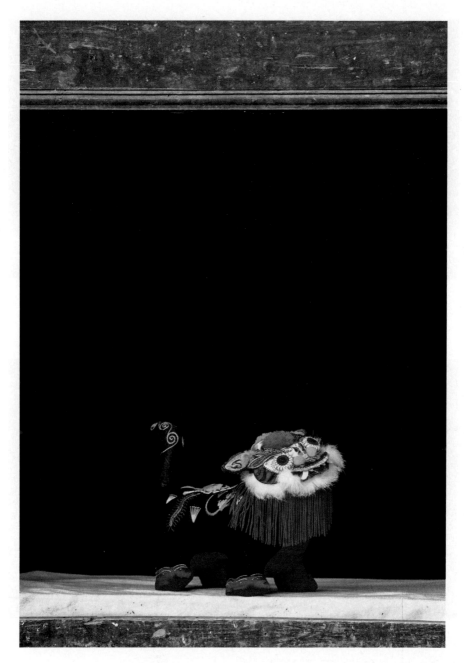

摇头虎

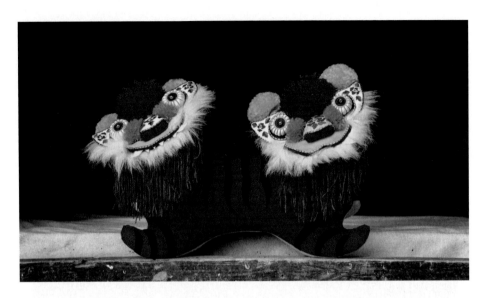

双头虎

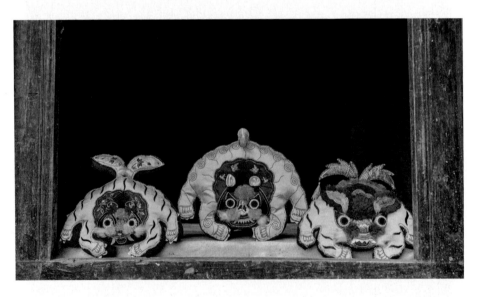

鱼尾虎

为了满足创作欲，她还尝试改变，让自己手中的布老虎形成了独特的风格。她和母亲一起尝试把老虎的脸与头分开制作——不带五官的虎头做好后，把脸单独做成一个绣片黏合在虎头上。两只耳朵的位置镶上小弹簧，这样让布老虎摇头晃脑，变得更有动感。

张雅婷乐于把她的手艺和满脑子的创作想法分享、传授给别人。1995年世界妇女大会在中国召开，张雅婷提前一年收到组委会的邀请，为大会制作布老虎。她和母亲各带一个小分队，完成的20多箱布老虎在世界妇女大会上被抢购一空，张雅婷自己也因此被评为百名女能手之一。那是她的事业巅峰，当时她带领的制作布老虎小分队里，有一个当地的年轻女子，名叫任淑娥，她俩是师徒，后来又多了一层关系，任淑娥成了张雅婷的儿媳妇。

张雅婷与儿媳任淑娥

约好去拜访张雅婷，我开车从太原一路南下。婆媳关系历来非常微妙，在太原时，我跟人打听张雅婷与任淑娥这对婆媳多了做布老虎的"师徒"关系是如何相处的，熟悉她们的人告诉我，她俩经常争来争去的……"不过，争的都是创作的事。"我显然被卖了个关子。

芮城隶属运城，黄河水流经这个拐点时，定是受了特别的感化，在这里孕育了一个"生命"：古中国——这里是最早的"中国"。尧舜禹时期，运城是帝王的建都之地。

　　这里也是关公的故乡。东边的太行山与西边的吕梁山把山西围成表里山河。我作为一个南方人，行走在北方这片表里山河的大地上，却处处心生亲切，于手艺人同样如此，是一种陌生的亲切感。接触并专注于记录传统手艺这件事，在我的人生中无疑也是一个大的拐点，和黄河水一路向南到了芮城迎来一个大拐弯一样；或者是命运待我如一个再生的孩童，我虎头虎脑，无知无畏，由着心里那份好奇心驱使，跌跌撞撞地走向下一程。

紧邻解州关帝庙的盐湖

　　这一程来到运城，我看到这里高高地矗立着关公的雕塑，当地还有被誉为"关庙之祖"的解州关帝庙。关公在桃园三结义之前，在老家运城短暂地做过盐贩子。运城有中国最大的盐湖，关公当年贩卖的也算是家乡的土特产，他舍生取义 2000 多年后，盐湖依然敞开胸怀，静卧在中条山的北侧。

　　沿着盐湖南岸向西，穿过中条山，就是芮城，又到黄河边了。10 公里长的中条山隧道，就像《桃花源记》里的秦人洞，穿过去，是豁然开朗的另一片天地，也让我初次见识到婆媳之间的这样一种相处。

　　和孔子一样拥有弟子三千，这对张雅婷来说已经是逝去的辉煌。在一个并不宽敞的小院里，张雅婷租住在楼上的两间小屋，屋子里堆满了各种各样、大小不一的布老虎。婆婆张雅婷与儿媳妇任淑娥的双人搭档，让她们在过去近 30 年里形成了异常牢固的合作关系。

任淑娥捏针穿线

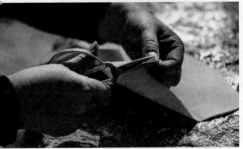

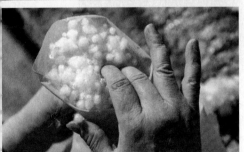

这对婆媳做的布老虎，没有一个是写实的，事实上，手艺人做的布老虎都是如此。其抽象与夸张也不同于漫画卡通中的形象，传统手艺人制作的布老虎，多是黄色的皮毛配以一道道黑色条纹，老虎的眉心处通常会绣上一个"王"字，衬托出无比的勇健。

张雅婷做了几十年布老虎，攒下了她的口碑，也攒下了一群固定的客户，出自她手的布老虎慢慢也有了一些经典的款式，有了固定的模板，制作起来就比较简单。不过，张雅婷和任淑娥不会满足于重复做老款，从未停止创作新花样。她们又以所在的芮城为灵感，给自己做的布老虎系列取名"瑞（芮）虎"。以研发一款新的布老虎为例，大致需要经历几个环节：一是选布料。随后在布料上把构思好的老虎轮廓勾勒出来，再通过对成品立体老虎的想象，在布料上绘制出平面图案。二是裁剪布料。就是把画好线的布料裁剪出来。三是缝线。把一块块的布料拼接缝好。四是填充。缝线的时候在老虎屁股底下留出一个开口，把丝棉一点点塞进去。过去生活条件差的时候用的是锯木灰，后来用

制作布老虎的步骤（一）

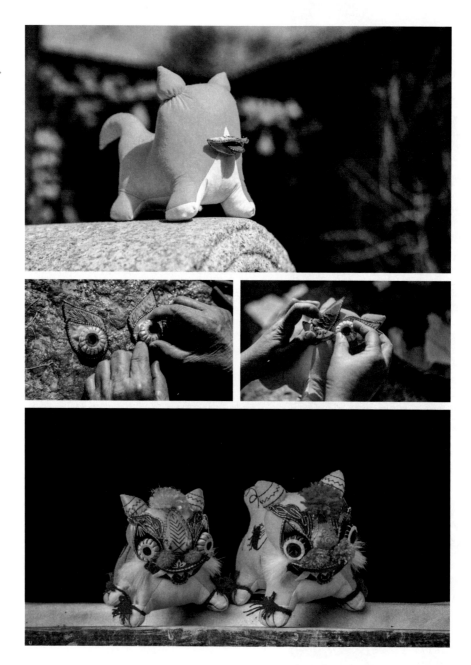

制作布老虎的步骤 (二)

上丝棉之后手感和造型都改善了很多。五是绣花。填充好丝棉之后，相当于完成了老虎的素坯，后面的工作则是对它进行装饰。布老虎的五官和身上的纹饰都需要一针一线绣上去，张雅婷擅长的摇头虎，则需要把虎脸单独绣出来像戴面具一样黏合在虎头上。

一款布老虎在打版定型之前，尚有修改调整的空间，在这个过程中，张雅婷和任淑娥都会有一些自己的想法，并且都喜欢坚持自己的想法，这便是我在来芮城之前由"小道消息"听到的婆媳俩常有争执的缘由。我问张雅婷，一般两人在创作上有争执的时候谁说了算？张雅婷满不在乎地告诉我：谁说的有道理就谁说了算。

一晃，我认识这对做布老虎的婆媳五年了，她们的关系一如既往地和睦，让我相信婆婆张雅婷当初的这个回答虽然可能有些客套，但也还是中肯客观的。

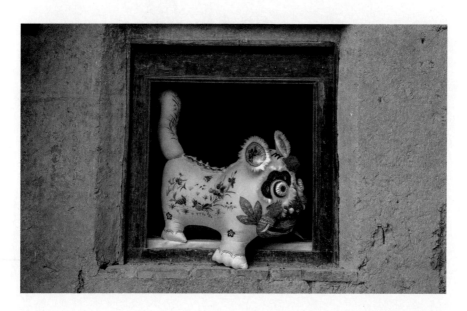

张雅婷制作的布老虎

张雅婷与儿媳、孙女在窑洞口

延伸：众筹出来的满月礼物百衲被

做好的布老虎在孩子满月的时候派上用场。光一个布老虎显得单薄，衣服、虎头鞋、虎头帽，姥姥家拿来的礼物都是要摆出来的，是姥姥家对外孙的心意。在这个重要的日子里，姥姥家还会向亲邻好友索要布头，各家各户贡献出绣好不同题材和图案的布头，最后统一缝成五彩斑斓的百衲衣、百衲被，祝愿孩子健康壮实，长命百岁。

小外孙出生，姥姥疼爱是自然的，也希望能在外孙满月的时候将大件小件的礼物风风光光、体体面面地展示在众人面前，还能为娘家人长长脸。然而，在物质极度匮乏的过去，不是所有的姥姥家都有这样的家底。以今天的眼光来看的确有些不可思议，过去很多人家连一块完整一点的布都拿不出来。

今天看来，百衲被是一种基于"众筹"理念的传统手艺产物。当大部分人家尚在为一家人的温饱发愁时，一块布料也是来之不易，加上家家户户的女性都有一双能缝能绣的巧手，谁当上了姥姥，需要给小外孙张罗满月礼时，就会发动全村的人，一人一个豆腐块大的布料，绣上自己擅长的图案，最后拼接在一起，变成一个孩子的衣服或小被子，表达大家的一番心意。

百衲被也属于旧时产物了，这几年我在黄河流域遍寻而不得。直到今年，我在手艺人杨毅家里和他提起，终于由他的妈妈帮我找出一床家传的百衲被，是在杨毅出生时，他的姥姥亲手缝制的。这已经不是一床严格意义上的百衲被，在它身上，虽然仍有拼接的工艺，但缺少化零为整的丰富感。根据杨毅等手艺人的描述和我所看到的一些文字及图片资料，大致可以还原出过去完成一床百衲被的场景，百衲被取材于村里上百人家的布料，每个人凭借自己擅长的刺绣功夫，经营

好自己手上那一方豆腐块大小的布料。由于平日里大家就常扎堆在一起，加上一代代女性的口传心授，让她们在构图风格、表现题材、挑选颜色等方面形成了一种默契。这样每一块完成的图案拼接在一起时，便有细节上丰富，而整体上又零而不乱的视觉效果。人们也相信手工的一针一线所承载的善意与温度，一床百衲被的完成，所承载的化零为整的意义，是一个姥姥聚合上百位女性心手并用对满月宝宝所表达的爱与祝福，是呈现在一床小小被子上一呼百应的斑斓。

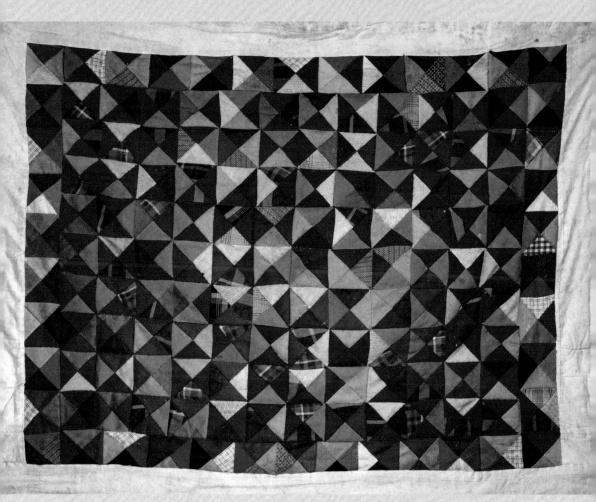

手艺人杨毅姥姥做的百衲被

陕西 西安

白鹿原红灯笼

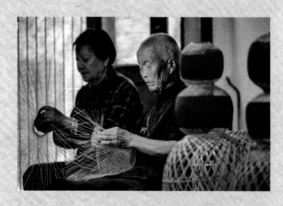

手艺人 07：竹编灯笼手艺人王学坤

手艺人 08：竹编灯笼手艺人张淑雅

姥姥的心意到了，舅舅呢？

芮城所在的黄河对岸，是陕西的潼关，再往西，贴着西安城外往南走，就盘上了白鹿原。"外甥打灯笼——照旧（舅）"，曾经听到这句歇后语时，我仅仅把它当作用文字抖机灵的表达而已。而当我开车盘到陕西蓝田白鹿原上张家沟村，来到做灯笼的张淑雅和王学坤家才知道，外甥打的灯笼，曾是舅舅的一片心意。

小外甥出生，荣升为舅舅的男子，就要着手为外甥准备祝福与心意了，竹编灯笼这门手艺便是为"舅舅"这个角色量身定制的。王学坤做灯笼的手艺在 2006 年被列为陕西第一批省级非遗项目。他和我说，按照白鹿原过去的习俗，外甥出生，舅舅要送灯笼，而且此后每年都送，就算舅舅到了 80 岁，也得送灯笼给外甥。

我不是第一次来白鹿原。作家陈忠实为白鹿原赋予了高于地理名称的精神联

王学坤夫妇做的红灯笼

白鹿原

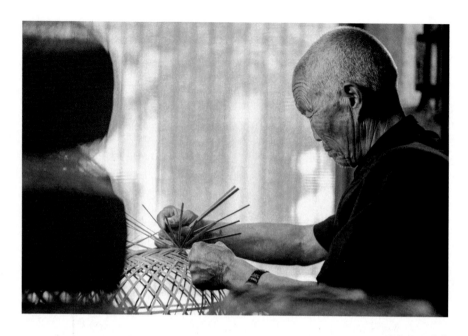

工作中的王学坤

想，让我总是误以为我在这里有很多认识且熟悉的人，它让我既感亲切又肃然起敬。作为一个南方人，当我们说起"高原""平原"时会习以为常，但单独把"原"剥离出来加上地名的前缀，如白鹿原，是在北方，或者在陕西才有的称谓，让我想起小时学的古诗名句"离离原上草，一岁一枯荣"，草之枯荣交替，如人之生死轮回，放置于白鹿原上，会给人以瞬间洞穿一切的豁然。

"野火烧不尽，春风吹又生。"原上的人就如这原上的草，命运无常，却一茬又一茬顽强地繁衍生存。

开车上白鹿原也是一种特殊的体验，它不像南方的盘山公路那样有过渡，有迂回，一步一景，柳暗花明。上原的路上，没有什么屏障，走到哪里都是一眼开阔，一切对立的东西，在这里如太极图的黑白一样，直接统一在一起。

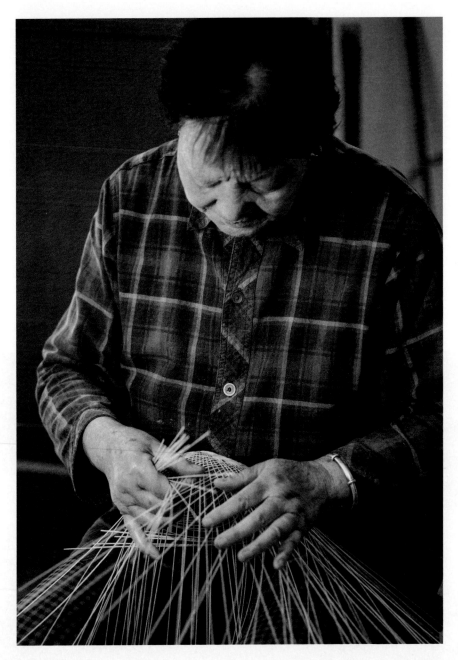

工作中的张淑雅

　　在诸多不同中能将白鹿原与南方关联起来的，是盛产于南方的竹子。它们在灯笼手艺人王学坤与张淑雅家所在的张家沟附近的鲸鱼沟里旺盛生长。竹子不像离离原上草，它们四季常青、节节高升，这更符合人们所向往的生命状态。所以，鲸鱼沟的竹子在白鹿原格外受人喜爱，300多年来，这里的人把砍下来的竹子做成灯笼，糊上红纸，作为荣升为舅舅的人送给外甥的礼物。

　　"火葫芦灯刮大风，我是我舅的亲外甥。"在手艺人王学坤和张淑雅家里，老两口和我随口就说起这句当地的顺口溜。由于两位老人的地方口音比较重，我只能请他们放慢语速，重复好几遍，加上解释才听明白他们说的内容，也才明白他们这里把灯笼叫作"火葫芦"。老两口做的火葫芦除了当地人购买，还会供给富平和临潼两地，只是这两个地方对于灯笼又有他们自己的叫法，临潼称它为"火蛋"，富平一带称它为"火罐"。

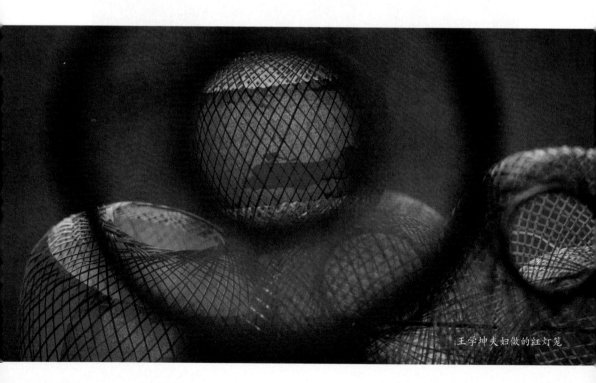

王学坤夫妇做的红灯笼

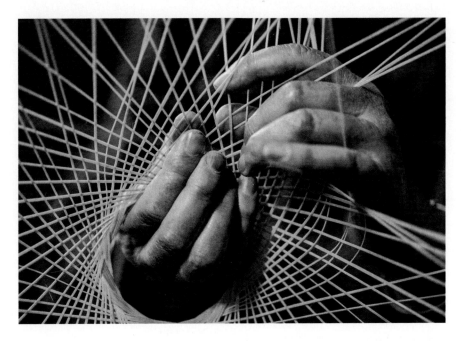

张淑雅在编制灯笼

王学坤从五六岁就开始学做灯笼，我去采访的时候他已经 78 岁，除了 1960 年起在华山机械厂做了三年工人，其他将近 70 年时间都在做竹编灯笼。他老伴儿张淑雅的娘家离这里隔着两条沟，她 19 岁嫁到张家沟给做灯笼的王学坤做媳妇。据她说，她娘家的条件不错，结婚的时候还有自行车当陪嫁，但是当时到了这边来，没有一条像样的路，有自行车也没法骑。她是嫁过来之后才开始做灯笼的，这里做灯笼并没有拜师学徒的概念，家家户户都做，看着看着，要不了一个月就会了，以至于除了他们俩，他们的孩子和孙子、孙女都会做。一年里，灯笼卖得最旺的时候就是过年，尤其是正月十五的元宵节，就像在淮阳人祖庙会上销售泥泥狗一样，有明显的供求时令。

他们做灯笼会选择鲸鱼沟畔生长期两年左右的竹子，选竹子，砍竹子，把砍下的竹子扛回来后破竹子，这些都是力气活，由王学坤完成。破开的竹子经过浸泡，就可以破篾、划篾，变成用来编织的材料。编织的过程也不是很复杂，但是开始和收口的环节比较考验功夫。收完口之后需要烘烤捏型，完成到这一步是他们所说的"白罩子"，就是指没有糊红纸的半成品。糊上红纸后的罩子在运输过程中容易破损，所以从富平、临潼赶来成批拿货的客商一般要的就是这种"白罩子"。真正变成红灯笼，还需要滚浆，糊红纸，加提手。

"等等，"张淑雅说，"还缺一样东西。"她拿出萝卜，切成小片放在灯笼里做灯底子和灯坠子，便于在上面放红蜡烛。蜡烛点燃，晚上孩子提着红灯笼就能看到红通通的亮光映在自己的脸上，接受送他火葫芦的舅舅对他的美好祝福：希望孩子的生命像竹子一般四季常青、顽强有韧劲儿。贴上红纸点燃蜡烛，则为灯笼平添了前途光明、喜庆红火的内涵。

灯笼怕压。我小心翼翼地把两位老人做好的灯笼放在行李箱里，从白鹿原的张家沟干里迢迢带回家，也等不及元宵节，晚上就点上蜡烛让孩子提着它在院子里转悠，张淑雅帮我切的萝卜片还水分十足。我回过神来，萝卜不是哪里都有吗？但是我记得张淑雅特别强调，做灯底子的萝卜片还得是白鹿原的萝卜。我没有细究这个说法，只是在和她沟通时，她说的话很容易让人信服。

她家的非遗传承人证书上写的是王学坤，因此论资历和头衔，显然是王学坤更高一筹，但是这位年近80的老手艺人比较内向，不擅表达，而且据说出了白鹿原就搞不清方向，不认识路。在这方面，张淑雅显然比他更有天赋，所以男主内女主外，家里对外交流与抛头露面的事都交给张淑雅来打理。尚不清楚这层关

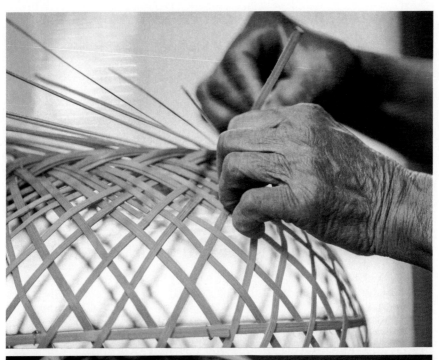

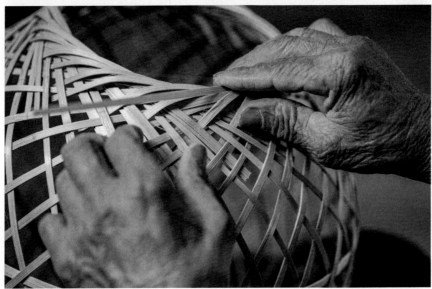

编织灯笼的收口环节

系时我还觉得奇怪，每每问王学坤问题，在他嚅动嘴唇试图回答之前，张淑雅都会情不自禁地接过话头，分担王学坤并不擅长的问答。见到老伴儿搭话，王学坤也不恼，收了声，埋着头只管手里的事，竹篾翻飞，千头万绪都在心里有谱，清清楚楚。

对于做了 70 年灯笼的王学坤而言，灯笼的产出只是简单的重复劳动。他们一个家庭一年能做出大约 3000 个灯笼，王学坤还能做出将近一人高的大灯笼，而就算这样的大家伙，从剖篾带到编好，他也只要一天就能完成。和自家上辈的手艺相比，王学坤青出于蓝，他会编的花样更多，北京奥运会的时候，王学坤还用竹子把"鸟巢"给编出来了，这段光荣史也是他的老伴儿张淑雅告诉我的。

"离离原上草，一岁一枯荣。"白鹿原上过了一岁又一岁，草木枯荣，时代由过去的家家户户做灯笼，变成了今天整个张家沟也只有十来个家庭还在从事这门手艺。王学坤和张淑雅是其中一户，儿子、孙子、孙女虽然也会，但是都在外面以开蛋糕店等作为养家谋生的手段。

采访完这两位老人，虽然也加了能说善谈的张淑雅老人的微信，但是因为口音的问题，我们之后的交流并不多。从她家里带回来的灯笼，我仍小心珍藏着，她亲手为我切来做灯底子的萝卜片已经在水分耗尽后成了暗红色卷曲的薄片。一年多过去，这位在微信上叫"灯笼张大妈"的老人因病去世了，我再也见不到善谈又和蔼可亲的张淑雅老人。白鹿原失去了这样一位为灯笼代言的手艺人。她的老伴儿王学坤本就木讷少言，少了另一半，料想也更加懒得开口，靠着陪了他一辈子的灯笼手艺度过余生中的日复一日。

第三章 ——— 成　长

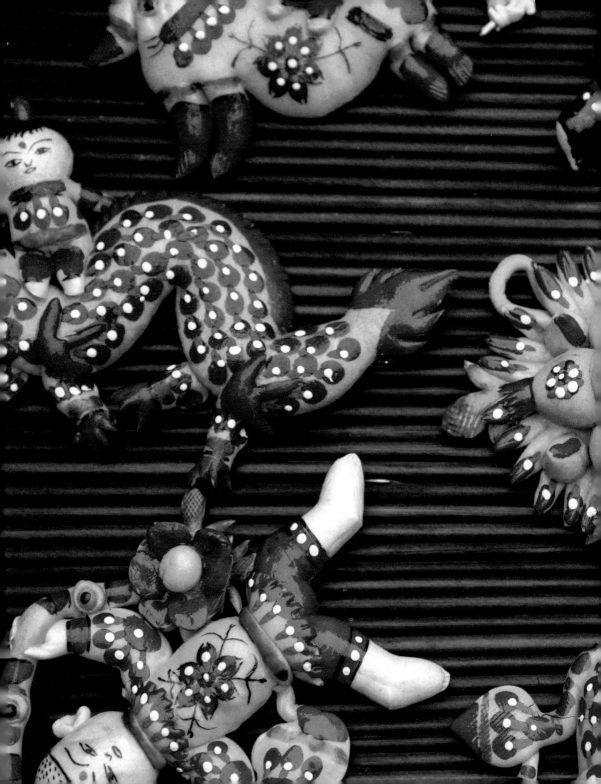

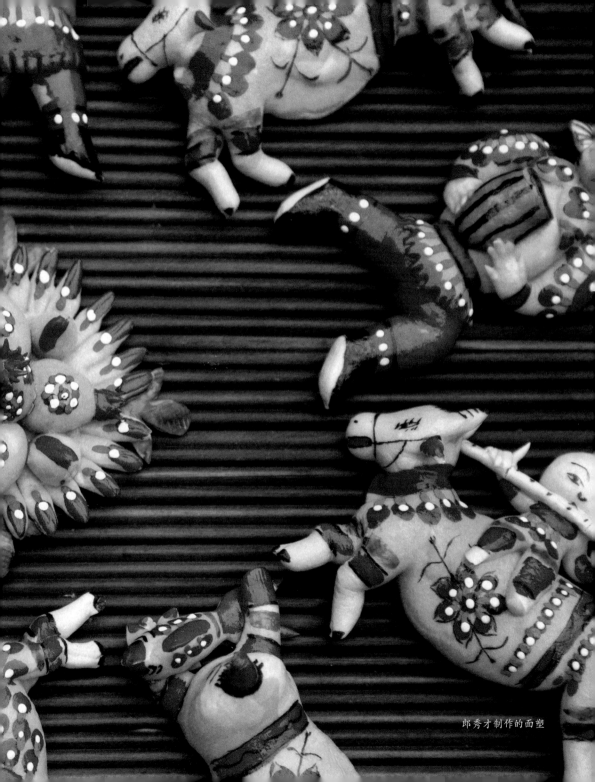

郎秀才制作的面塑

山西 晋中

童帽

手艺人 09：晋绣传承人范素萍

因为做灯笼的手艺，张淑雅老人得了"灯笼张大妈"的雅号。自古以来就有很多手艺人因艺得名，甚至荫及家族后人，如大家熟知的天津"泥人张"，以及在《中国守艺人一百零八匠：传统手工艺人的诗意与乡愁》中提到的北京"面人郎"和长沙"泥人刘"。而当同一种手艺扎堆经营，久而久之，就会成为一个地方符号，如北京的"磁器口""烟袋斜街"。时间长了，过时的手艺被新的工业替代，这些传下来的地名，就只是一个名字了。

太原有一个曾因卖帽子而得名的帽儿巷。时势变迁，如今的帽儿巷变成了一个被扣了帽子却又名不副实的地名。

据说，帽儿巷得名于宋元时期。尤其是元代，元大都离太原并不算远，太原与河北真定并称"花花真定府，锦绣太原城"。帽儿巷处在当时以"锦绣"闻名的太原城繁华地段，街上聚集着众多帽子作坊，成为"锦绣"太原这块金字招牌的重要注脚。

帽儿巷

气候原因，黄河流域的人对帽子有着格外的依赖。孩子生下来，囟门没有闭合，头发不够茂密，体肤比较娇嫩，帽子自然是必不可少的。而对于成年人来说，无论冬夏，帽子都是穿戴的一部分。

还是因为我是南方人的缘故，无法在脑海里还原出一个完整的帽子盛世，而且觉得从实用角度来看，几块布一缝，一顶帽子也就成形了吧。如今帽儿巷已无迹可寻，我只好请家在太原的段改芳老人把我引进太原郊外的另一条巷子。这条不知名的巷子让我大开眼界，让我借助一顶帽子，看到一个家庭对于自己的后代可以有这么深的爱。

巷子里没有帽子店，却有一位收藏帽子的人，佟福存。他是一个摩托车特技演员，虽然已年过半百，但还是像个顽童一样四处折腾，经常带着 80 岁的妈妈开着车四处游荡。唯一能让他真正安静下来的，是他收藏的不计其数的宝贝。对于民间手工艺品的收藏，源于他 18 岁的时候父亲从杭州出差回来带给他的一对茶壶。这个礼物让佟福存和民间手艺结下了不解之缘，他的家里除了厨房、卧室、客厅、过道、楼梯……都密密麻麻地放着他收来的宝贝，而他的家当还远远不止这些。藏匿在小巷子里的地下室，有十几间屋子像迷宫一样互相串联，那里，才是他真正存放宝贝的地方，佟福存自己心里有个数，光童帽就有 3000 顶。

在群艺馆从事了一辈子民艺研究的段改芳老人，2016 年才知道收藏童帽的佟福存。她原本以为佟福存收的都是些破烂旧帽子，而这个藏在地下室的"博物馆"让她震惊了。尽管出于工作需要，她经常出入各地的博物馆，过手、过眼的童帽不少，但来到这里她依然不禁感叹，从来没有见过这么多款式的童帽，形式这么丰富，品相这么完整，比博物馆里收藏的还要全。

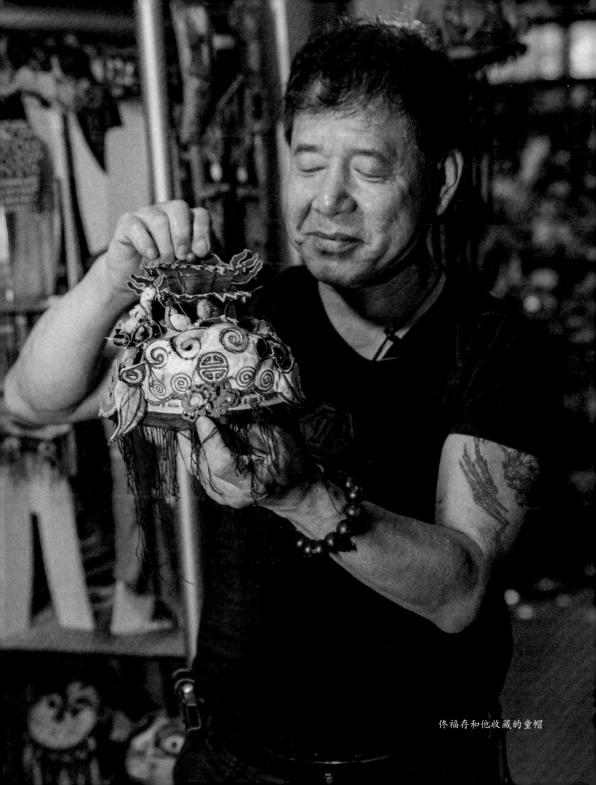

佟福存和他收藏的童帽

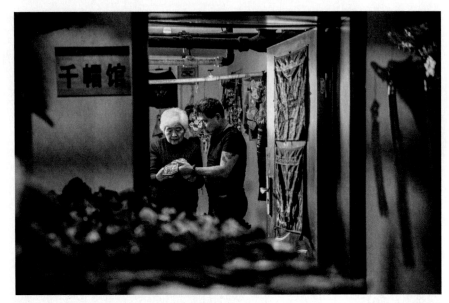

段改芳（左）与佟福存（右）

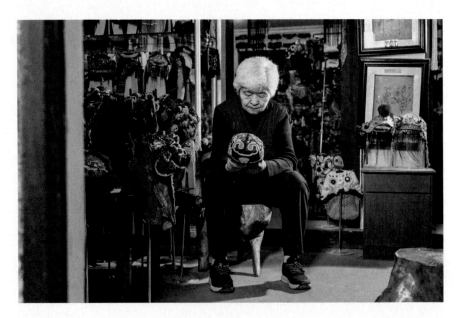

段改芳在研究童帽

这里才应该叫"帽儿巷"吧！虽然"巷子"很短，不过是由几间地下室的屋子组成的，但是满墙满柜的帽子却足以让此处成为名副其实的"帽儿巷"。第一次来到这里，一切对我来说都是那么新奇，幸好有段改芳老人作为专业向导，帮助我了解这些帽子，包括它们背后的工艺、习俗，以及一个孩子在家里所能享受到的无尽的爱与期待。

满头银发的段改芳老人坐在一个小马扎上，被帽子簇拥着。这些帽子大多都已被她反复研究过，她心里装着一本明明白白的谱，哪些是男孩子戴的，哪些是女孩子戴的，哪些是夏天戴的，哪些是冬天戴的，甚至哪些是刚出生的孩子戴的，哪些是稍微长大一点的孩子戴的，统统有数。段改芳说，孩子年龄稍微隔一点，戴的帽子就不一样。她拿出一顶帽子给我看，说这是刚生下来的孩子戴的帽子，孩子的囟门没有完全闭合，所以帽子上相应的这个地方做得稍微厚一点，脑后面那一圈则做得非常薄，因为孩子大部分时间都躺着，脑袋左右扭动，为了避免磨到后脑，这一圈就用一个单层的薄布片，而且不带网边，平整顺滑，贴合孩子的皮肤。段改芳说，这些都说明了做帽子的手艺人在观察孩子的动作习性，手艺一代代沉淀下来，才有这样的智慧。给孩子戴的这些帽子，都会考虑到对后面脖子和耳朵的保护，完全符合今天我们所说的人体工学。

符合人体工学，只是这些帽子的基础价值。帽子戴在孩子的头上，一家人对于他的祝愿与期许，也全部以语言之外的形式表现在了上面。狮子、老虎、牡丹等吉祥图样在这些帽子上十分常见，更有超出人们对帽子的既有认知的。我看到有一顶帽子是一座城楼的造型，上下两层分得清清楚楚；还有一顶帽子显然是女孩子戴的，帽子上有一顶轿子，掀开指甲大小的帘子，里面居然还藏着一个羞涩

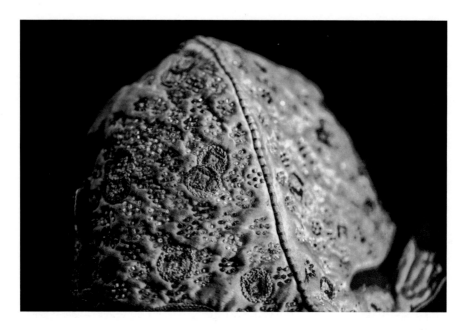

镶满宝石的童帽

的新娘，孩子长大成人，坐在轿子里风风光光地出嫁，显然也是父母对女儿的期许之一。

从帽子还能看出一个家庭的经济收入和社会地位。晋商辉煌了数百年，山西不缺富庶人家。佟福存给我展示了一顶他收藏的童帽，造型并不复杂，但是仔细一看，上面镶嵌着不计其数的芝麻大小的宝石，每一颗中间都被掏空，一粒一粒以细线串联，整齐有序地铺满整个帽子的外层，每一粒宝石都反射着微弱的光。

根据造型和刺绣针法，段改芳老人判断佟福存收藏的这些帽子少则有几十年，多则有上百年的历史。在她接触的山西手艺人里，现在能做这些帽子的人大多已经七八十岁了，这些老人给孩子，以及给孩子的孩子做的帽子，她们自己知道以后也做不出来了，所以现在做的，都当作传家宝，不愿意卖的。段改芳老人说，

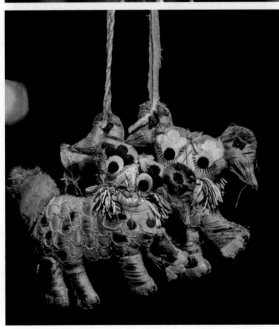

带有民间刺绣的各种布偶

她能想象佟福存收藏到这么多童帽的难度，因为她曾经听到有些老人家告诉她，你就算给我一顶轿子，也别想换我这顶帽子。过去待在山沟沟里，很少能看到汽车，在老人家的概念里轿子就是顶了天的大宗物件了，一顶轿子都换不走一顶帽子，这也意味着，今后在老百姓的日常生活中，我们再也难见到这样的帽子戴在孩子们的头上了。经历了这种变革的段改芳老人手里拿着一顶童帽，帽子上装饰着一个小老鼠，这个小老鼠也就有米粒那么大。她指给我看，一脸惋惜地说："你看，中国的女子手有多么巧，爱孩子的心有多么诚。"

段改芳老人像爱孩子一样爱这些帽子；佟福存则将所有收入都花在了收藏上。

对于收藏民间手艺作品，佟福存不同于其他一些用来倒卖的藏家，他像个貔貅一样，只收不卖。这份不舍，导致他没有经济能力去改善"博物馆"阴暗简陋、闭塞潮湿的环境。段改芳老人担心那些已经有些破损的帽子因保护不当而损坏得更严重，2018 年，她出面找来帮手——也是跟她有老交情的晋绣传承人范素萍。

山西晋中和顺，一个很吉祥的名字。从太原出来往东南方向经过两个多小时的车程才可以到达。这里已是太行山区，如果不是自驾，或者在没有高速公路的过去，从和顺去一趟太原，时间要更长。因为和段改芳老人的交情，范素萍这些年里往返于太原和和顺不知多少趟。

位于太行山区的晋中和顺

范素萍的乡下老家

　　范素萍还记得，第一次见到段改芳老人是在 2009 年 10 月，范素萍去杭州参加中国工艺美术协会举办的全国大师作品博览会。那天她正在自己的展位上踩着凳子挂作品，听到背后有人喊："范素萍！"她回头一看，是山西省工艺美术协会秘书带着段改芳老人过来和她打招呼，那是她们的第一次接触，此后，她成了段改芳老人家的常客，二人结下了情同母女的缘分。

　　"山西的娃娃离不开妈妈。"范素萍说这是山西的民谣。别人看范素萍与段改芳老人走得这么近，还以为她是段改芳老人的干女儿，段改芳老人听了一笑："什么干女儿？她是我亲女儿！"

　　当妈的希望自己的女儿心灵手巧。范素萍的刺绣功底是打小从她的亲妈那里学来的。缝纫机还没普及时，所有女红几乎都仰仗女子手里那一针一线。放针的

工具箱是一个小巧精致的"针葫芦"，女孩子在结婚的时候，要做一红一绿两个针葫芦作为定情信物，红的送给爱人，绿的留给自己，针葫芦上绣的花样，就是自己绣花水准的证明。做这个针葫芦的时候，需要从妈妈头上剪一缕头发放在里面，一是代表着母女之间的情感联动，二是有说法称在针葫芦里放头发，平时扎在上面的针不易生锈。

段改芳老人为什么选择范素萍来修复这些童帽？倒不全是因为范素萍的手艺，她了解范素萍，看中范素萍身上高于一般绣娘的那股痴劲儿，有时范素萍痴到连自己的孩子都忘了。

范素萍的刺绣材料、工具及半成品

山西的晋绣不在中国四大名绣之列，四大名绣都在南方，南方养蚕，加上气候相对暖和，绣品质感就比较软。晋绣和四大名绣相比最大的区别就是四大名绣都是软质绣，而晋绣属于硬质绣。范素萍曾十分推崇软质绣，欣赏那种在薄薄的、软软的丝绸上绣出来的精致细腻的图样，也因此遍访了四大名绣的名师，后来渐渐发现自己还是更适合硬质绣，硬质绣不适合表现写实的人物和花鸟，需要绣娘进行抽象的创作，这给了绣娘更大的创作空间。此外，硬质绣创作出来的作品更有层次，能呈现出浮雕效果，这种效果，我在佟福存收藏的 3000 顶童帽上就已一窥端倪。

寻访名师，博采众长之后，范素萍回归到原点，她认定自己在晋绣上有用武之地。这得益于她从小便有的另外一个爱好，那就是画画。她从三四岁能记事起就喜欢画画，家里买不起画笔、画板，她就在地上、石头上画，能画的地方都画上。然而，现实条件却不允许她一直这样画。在她成长的时代和地方传统习俗中，女孩子学点女红，主要为了农闲时给家人做点衣服，或为了日常的缝缝补补而已。地里的农活和家里的家务，以及拉扯孩子才是一个家庭主妇的主业。范素萍在取舍之间吃尽苦头。

结婚成家之后，范素萍一共生了五个孩子，三女儿忍痛送给了别人，又赶上计划生育政策，超生让她家里挨了不少罚款，在这种情况下，她放着地里的农活不干、家里的家务不做，半痴半呆地沉迷于绘画和刺绣。那时她丈夫在地里干活，孩子们放学回来，见妈妈在屋里画稿，他们知道妈妈的脾气，也不敢进来打扰她，就在院子里写作业。范素萍说她尤其是在设计图案的时候最容易把别的事都忘了，孩子们有没有叫她都不知道，等丈夫从地里回来，天都黑了，范素萍还完全没顾上给孩子生火做饭。那次，最小的孩子都饿哭了。

范素萍的晋绣作品

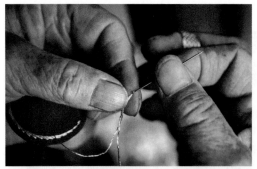

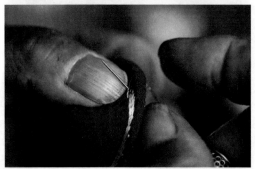

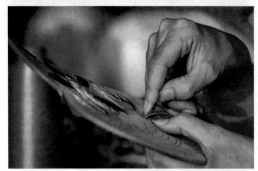

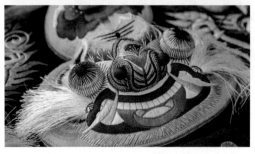

晋绣工艺中的主要步骤

这样自然会引起家庭矛盾，更何况范素萍为了研究针法、开发产品，在家里最艰苦的时候，居然贷了几十万元的高利贷。在太行山下的农村，在男女尚不平等的年代，范素萍的这些出格行为甚至让她经常遭到丈夫的家暴。

然而，这个为了刺绣不要命的女子把一切苦都忍下来了。2018年，范素萍的丈夫脑梗住院，她在医院里照顾，因为丈夫病情缘故经常整晚不能合眼，那段时间里所有不能睡觉的晚上，她就借着病房里昏暗的灯光，戴着花镜，研究整理针法，包括传统的和她自己研究出来的，打籽绣、转针、齐针、斜针、斜参针、正参针、套针……所有针法里，齐针最难。晋绣作为硬质绣，其特点是厚、硬，这让一针一线很难齐整，而掌握好齐针，才能让完成的作品富有层次感、立体感，带有浮雕效果的同时，表面整齐划一，

才是作品的理想状态。那段时间，范素萍一共整理出 33 种针法，这 33 种针法，在很多人眼里就是一幅幅装饰画。

2018 年，段改芳老人引着我走进佟福存收藏 3000 顶帽子的地下"博物馆"，同一年，我第二次来到这个地下迷宫，与手艺人范素萍有了第一次接触。正是有了对刺绣的这种痴迷，范素萍成了段改芳老人请来做童帽修复的不二人选。

段改芳老人选取 300 顶有代表性的童帽，对其中 160 顶经过范素萍重点修复的童帽进行拍照，并做了系统研究，最终形成书稿，段改芳老人为它定了书名，叫"帽美如花"。

再见范素萍，是在三年之后的 2021 年，我来到山西和顺，她的丈夫已经故去，她的四个孩子里有两个女儿选择做她手艺的传承人。

范素萍整理的 33 种晋绣针法

范素萍带着女儿回到乡下娘家

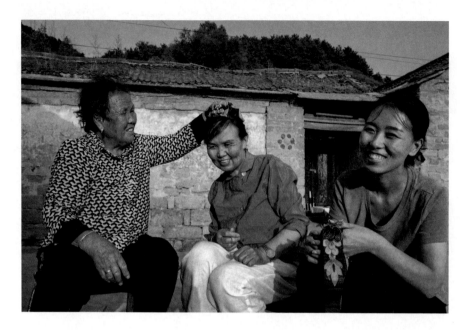

妈妈给范素萍戴上童帽

"山西的娃娃离不开妈妈。"

我又想起范素萍和我说的这句话，她跟我讲述的这些事，让人既心酸又温暖。

分享这些手艺和手艺人的故事时，我时常提醒自己要明确一件事：可以念旧，但不能恋旧。作为旧时的生活和人与人之间相处的见证，这些手艺只是一个符号，一个缩影，一个被抽离出来的美好存在。但就像手艺人范素萍有被家暴的经历，她的女儿有被妈妈饿哭的经历，在这些童帽的背后，我们能看到一个妈妈，或者奶奶、外婆给家里孩子的不计投入的爱，而爱的背后，也定有我们不可知的心酸与无奈。患难见真情，这些存活于患难之中的民间手艺蕴含的真情，也正是民间手艺最有价值的地方。

山东 聊城

郎庄面塑

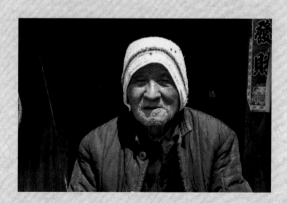

手艺人 10：郎庄面塑传承人郎秀才

　　孩子出生后，家人一边小心呵护，一边寄托美好的期许。在封建时代，有条件的家庭希望孩子长大后能中个状元入朝为官，让家里门庭显赫。普通人家则期盼家里的孩子学点儿知识，若能考取秀才，也算是祖坟冒青烟了。

　　1934 年出生的郎秀才快 90 岁了。出生时爷爷给他取名"秀才"，便是对他比较务实的期许，只不过，因为家里条件有限，郎秀才一次学堂都没进过，一个字也不认识。

　　郎秀才姓郎，家住山东聊城冠县北陶镇郎庄村，这个村在黄河以北，东邻黄河故道，是山东省的西北端，从地图上看，几乎出了村就是河北。这个村，因为传统手艺面塑而闻名这一带。我按照导航来到郎庄村，在村委会附近打听做面塑的郎秀才家住哪里。

　　"哦，做面塑的呀。"老乡随手一指，顺着望去，在我的身后有一条小巷，老乡说走到最里面就是郎秀才家。都是一个庄的，大家自然彼此相熟，正应了冠县一带现在还流行的一句歇后语"卖面老虎的掀锅——都

冠县北陶镇郎庄村

是熟人”。

郎庄的面塑在过去被叫作“面老虎”，其实面塑造型表现老虎的并不多，而是以人物为主，所以这句歇后语从字面上看，似乎存在逻辑问题，卖的是面“老虎”，掀开锅的时候，看到的却是熟“人”。

20 世纪 80 年代初，当时在山东省美术馆工作的鲍家虎先生（郎秀才就是鲍家虎先生引见给我的）等专家来郎庄考察，对制作面老虎这项技艺给予了高度评价，并为“面老虎”手艺取了一个更加正式且匹配的名字：郎庄面塑。在这之前，“面老虎”被当地人叫了上百年，这门手艺的历史可以追溯到清朝道光年间，从第一代传承人郎思忠算起，郎秀才已是第七代传人。

知道我们要来，郎秀才和他的老伴儿已经提前在灶上把火生上了。我首先问他的是我一直以来最好奇的事：郎秀才是外号还是大名？

郎秀才一边准备材料一边告诉我，他的大名就叫郎秀才，出生的时候家里给取的。在他 9 岁的时候父亲就去世了，面塑手艺是他在 14 岁时跟着叔叔学的。据他介绍，早年间的郎庄面塑带有迷信色彩，有的被村民当作供品供奉神灵，有的被放在家中镇宅，有的被制作成十二生肖的形象，还有的供人悬挂在脖子上趋吉避凶，保佑家人平安。到他开始做面塑的时候，因为有一个哥哥跟着戏班唱戏，郎秀才有了很多机会去接触戏曲，了解戏曲的故事和人物，以至在他手艺生涯的 70 年里，有 50 年做的面塑都是以戏曲题材为主的，《西游记》《杨家将》《三国演义》《水浒传》《八仙过海》等都有涉及。1983 年，郎秀才做了 3000 多个面塑作品，推着平板车跨过省界线到河北去“赶会”，1 毛钱一个的面塑，三天就被抢购一空，让郎秀才一下有了 300 元收入。1983 年的 300 元可是一笔不菲

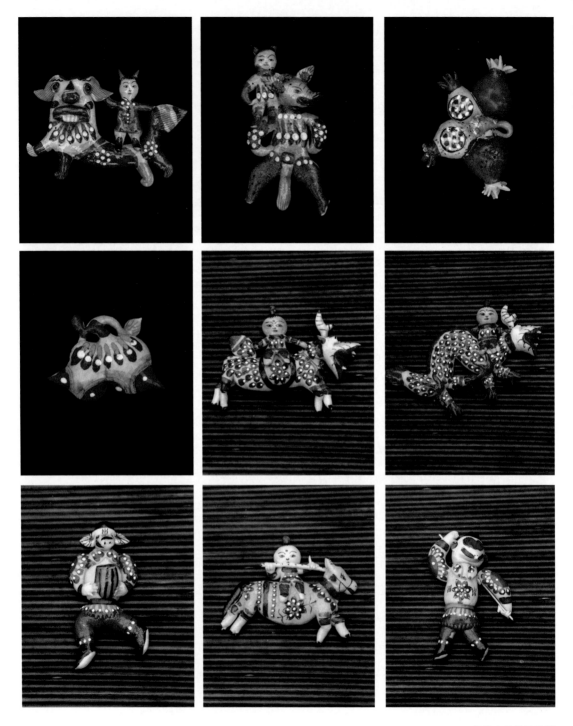

郎秀才制作的面塑

的金额。

那个年代没有互联网，电视机、收音机都是稀罕物，孩子们的游戏项目非常有限，当郎庄面塑的表现内容从供桌上的供品转化为戏曲人物，又经过郎秀才的一双巧手演绎，很难不广受孩子们欢迎。和前面写到的泥泥狗传承人许高峰的祖辈用泥泥狗创作戏曲人物一样，大一点的孩子有了自己选择的意识，在集市上看到这些有名有姓，背后又有故事可以展开联想的面塑人物，自然会被吸引。每个时代都有时髦与过时的更迭，只不过那时更迭的速度还没有今天这么快，"代沟"的形成也不像今天这样以五至十年来细分，孩子骑在爸爸脖子上看戏的场面还比比皆是。手艺人郎秀才把戏曲人物巧妙地融入面塑作品，不仅取悦了孩子，大人看了也乐意为此掏腰包，不过是1毛钱一个。

面塑以小麦面粉为制作材料，在多数人只能以粗粮充饥的时候，小麦细面无疑是奢侈的，早在新中国成立初期的20世纪五六十年代，郎庄人用卖1斤面老虎的钱可以买2斤多白面，相当于挣了1斤多。在其他村还吃不起白面的时候，郎庄人不仅可以顿顿吃上白面馒头，甚至可以时不时买点肉开开荤。

面塑既然是孩子们的"耍货"，就要解决易损、易长虫、易受潮的问题。郎庄手艺人经过几代人的摸索，从技术上解决了蒸熟变形、干后开裂、受潮发霉等一系列难题，使这项技艺成为郎庄人的独门绝技。

戏曲题材的面塑并非一家独有，郎秀才擅于在戏曲人物造型中发挥，形成自己独有的个性鲜明的艺术风格。他捏出来的人物造型夸张、饱满、线条流畅、色彩艳丽丰富。郎秀才和老伴儿张秀兰两人厮守的这个院子里，鸡犬相鸣，正房是对称的三间平房，挨着正房的是三间更短更矮小一点的房子，孩子们没在家，两

郎秀才（左）与老伴儿张秀兰（右）

位老人的主要生活区域就是这排矮房，起居、做饭都在里面，家里的陈设都比较老旧了，电视机上放出的画面布满了雪花点。做面塑的环节里有上锅蒸的这一步，从矮房掀开门帘出来向左前方走出去十几步，左手边是一个独立的厨房。这个厨房显然不同于普通老百姓家的厨房，一个大灶台占了大部分的面积，灶口边上是一个同样有年头的风箱，主要就是用于做面塑时烧水蒸面塑。

即便只有两个人，他们也搭起了一条简单又默契的流水线。郎庄面塑用的是精麦面粉发面，当郎秀才在和面和发面的时候，老伴儿就到厨房里准备好柴火，往锅里添水。面发好之后，就在门外空地上支起案板，摆好工具，旁边放着芦苇杆儿做的盖帘。两人挨着坐在小板凳上，由郎秀才把面团做成一个粗细均匀的长棍型，再一小段一小段地切成 3 厘米左右的小面团，递到老伴儿张秀兰手上。张秀兰用面团做出一些基础的型之后，郎秀才那边面团已经切完，再拿着老伴儿做

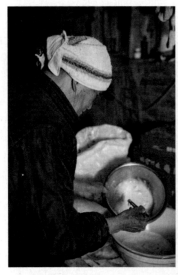

郎秀才在和面

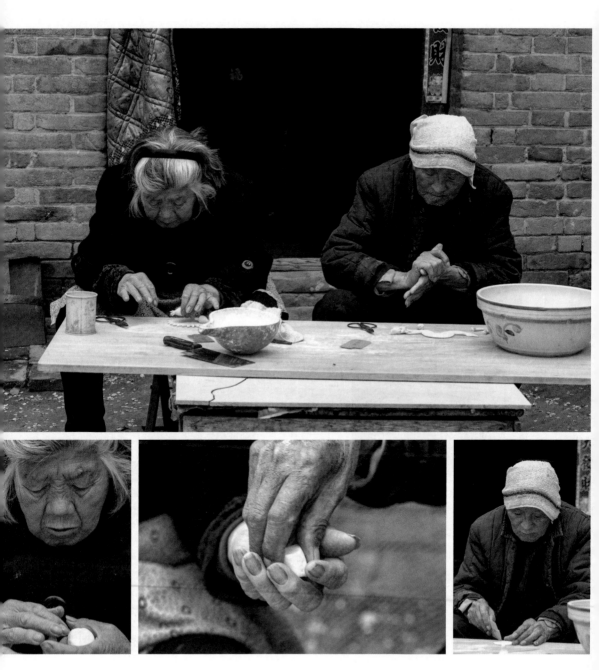

郎秀才与老伴儿分工合作制作面塑

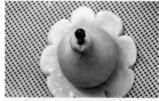

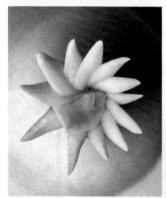

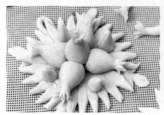

出来的面团雏形做进一步的细加工。细加工的时候，签子、剪刀、梳子是使用频率比较高的工具。很多细部或用剪刀剪出，或用细面条、薄面片粘出，或用竹签戳、画，一些特殊纹路则用小梳子压。估计是上了年纪的缘故，郎秀才手上没活儿的时候，双手会微微抖动，可一旦开始捏塑，手便不再抖了。塑好型的这些小玩意儿被陆续码放在盖帘上，间隙比较大，料想是给蒸制时会膨胀的面塑预留一些空间。他们做的面塑基本上都是扁平状，码好一盘，郎秀才就会端进厨房上锅蒸，老伴儿添柴，风箱拉得呼呼作响。

等蒸到一定火候，郎秀才把大锅盖揭开的时候，白色浓稠的雾气汹涌而出，又很快散开，一个个成倍发胖的面塑在迷雾间逐渐

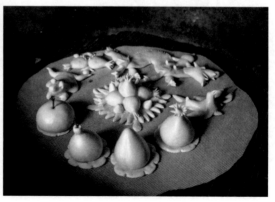

各种动植物造型面塑

显现，如天仙下凡。下一步是对蒸熟后的面塑进行点彩和上胶。点彩以红、黄、绿色为主，之后以墨线画出眉眼和头发，这样，一个个夸张生动的面塑形象就接近完成了。点彩后的面塑要经过上胶环节，这一步如同给面塑覆了一层膜，起到固定颜色和保护面塑、防虫防腐的作用。

为了照顾我们的拍摄，郎秀才把制作面塑的所有步骤集中在一天里演示，而这些通常要花费三四天才能完成。我看着面塑成品，心里估算着，让这些面塑在今天与手机、电视、电子游戏争夺孩子们的注意力，这样的较量的确没有什么胜算。在过去特定的年代里，它曾是孩子们的心头好，在集市上大家为购买它一拥而上，因拥有一个这样的面塑而沾沾

张秀兰手拉风箱

自喜。曾经黄河流经的一个地域，父母只需要一点小小的花费，就可以让这样一个小物件陪伴孩子快乐地走过他童年的某一段时光，这也让一批手艺人因此而有了一份体面谋生的技艺。这，就是郎庄面塑在时间的河流中存在的价值吧。

乐观朴实的郎秀才与老伴儿张秀兰似乎已坦然接受这种变迁，他们的儿子、闺女都会做面塑，他们还有两个孙子、两个孙女，现在重孙都有了。每个生命都是一个与众不同的个体，而用来取悦他们的，却是越来越多的工业化、批量化产物。随时可买可弃的物件，让人不容易对某个物件有深刻依恋了。

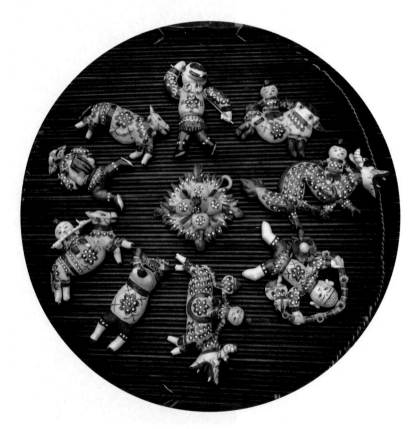

郎秀才在拍摄当天制作的面塑

山东 潍坊

杨家埠风筝

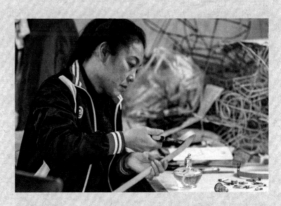

手艺人 11：风筝技艺传承人杨红卫

南岳衡山脚下

　　我生长在竹林遍布的南岳衡山脚下。我有一个做篾匠的舅爷爷,他人高马大,但特别随和可亲。他来我家做客时,奶奶会让他就手用竹子编制或修补一点日用的东西。我那时年纪很小,个子也小,舅爷爷知道我想长高,也知道我是一个虚荣心强又爱面子的小孩,便许诺给我编一个"豪"(由衡山方言音译,就是一种竹编的用于捕鱼的工具,锥形、空心,竖起来像一顶高帽子,小孩子戴在头上会觉得自己个子高了),对这个"豪"的向往几乎贯穿了我的整个童年。我总是盼着舅爷爷来我家做客,盼着他能给我把"豪"编起来,让我可以把它戴在头上耀武扬威。不过,后来舅爷爷一直没有编"豪",倒是总能编出一些理由把我搪塞过去。我能得到的,只是他用竹块或者竹篾做的一些可以拿来玩耍的小东西。

作为篾匠，我的舅爷爷编的都是日常用器，造型品类有限，做出来给我们玩儿的，都是一些样式单一的小东西。时隔 30 多年，我那个人高马大的篾匠舅爷爷年事渐高，因为长年编竹，他的腰背越来越弯，整个人佝偻着，就像他编的簸箕一样直不起来了，终于在 80 多岁时，带着他的手艺一起入了土。

我对"豪"的期待和向往与童年一起随风逝去，30 多年后的一天，来到黄河下游靠近入海口的山东潍坊，这里的景象又把我引回到童年。正是春天，海风真大，当我们感叹世间万物容易随风而逝时，有一种东西却可以像个倔强调皮的孩童一样御风而立。我来到这里的时候，正逢一年一度的潍坊国际风筝节，天地间密密麻麻地铺陈着大大小小的风筝。开阔的绿草地上，会聚着来自各地的人，从那些放风筝的人的神态，以及他们手中风筝的造型、颜色搭配、天马行空的设计想法可以看出，这是一群敢玩儿、能玩儿的"大孩子"。

风筝的发明，一定承载了古人对于飞行的梦想，也一定承载了古人为好玩儿的孩子们花费的心思。因为潍坊处于"风口"的地利优势，国际风筝节自 1984 年起落户这里，而比国际风筝节更早的，是在潍坊杨家埠相传了至少十几代的制风筝的手艺。

虽然是第一次近距离观察潍坊国际风筝节，但是杨家埠这个地方，我却是轻车熟路了。杨家埠风筝技艺的省级非遗传承人杨红卫也是我交往频繁的手艺人，她告诉我如何从天上飞着的风筝中辨别出哪个是传统工艺制作出的风筝。那些以化学面料和碳素杆做成的软体风筝基本都是从国外引进来的，中国的传统风筝主要分为串类、板子类、软翅类、硬翅类、立体类、自由类这六大类，杨红卫还是七八岁的小姑娘时，只要仰面一看，就能将它们分辨得清清楚楚。

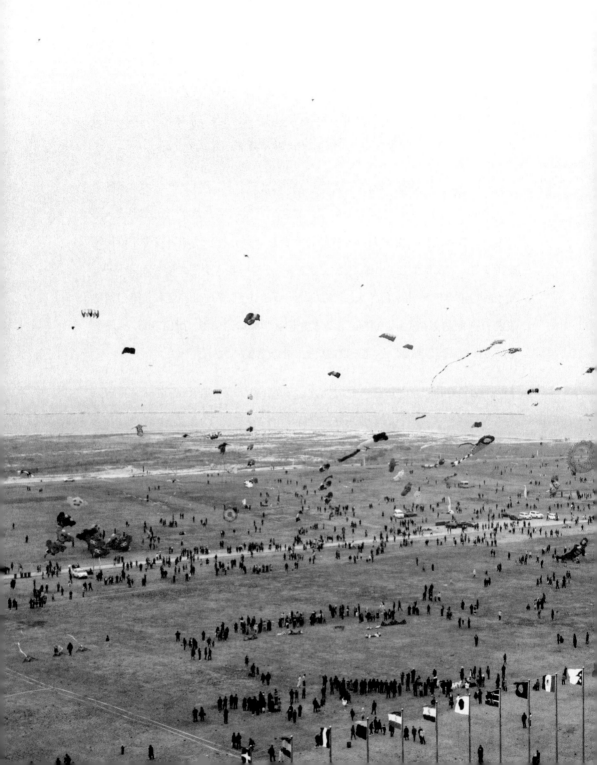

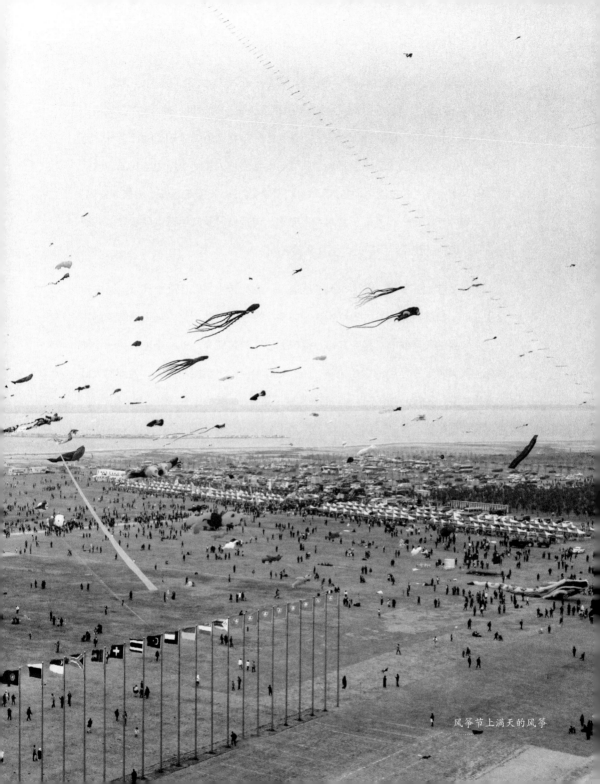

风筝节上满天的风筝

"阶下儿童仰面时，清明妆点最堪宜。游丝一断浑无力，莫向东风怨别离。（打一玩物）"曹雪芹在他的著作《红楼梦》里写下这样一个谜面，谜底自然是风筝。早些年我去北京西山参观曹雪芹故居，看到他的生平介绍，才知道他还有一个谜一样的身份，就是制风筝的手艺人。据说当他看到有人生活难以为继，便会教他做风筝以作为谋生的技能。除煌煌巨帙《红楼梦》之外，他还有手稿《废艺斋集稿》存世，其中专门有一卷《南鹞北鸢考工志》，传授做风筝的手艺。风筝在南北说法不同，也就是曹雪芹所指的"南鹞北鸢"。

"儿童散学归来早，忙趁东风放纸鸢。"清代诗人高鼎在《村居》一诗中有这样生动形象的诗句描述。鲁迅也在《风筝》里描述过他记忆中与风筝有关的童年："故乡的风筝时节，是春二月，倘听到沙沙的风轮声，仰头便能看见一个淡墨色的蟹风筝或嫩蓝色的蜈蚣风筝。……和我相反的是我的小兄弟，他那时大概十岁内外罢，多病，瘦得不堪，然而最喜欢风筝……"（鲁迅《鲁迅全集》第二卷，人民文学出版社，2005 年，第 187 页）

那时还没有国际风筝节，放风筝就是老百姓家里孩子们的日常游戏。天气转暖，东风日渐，放学回到家里拿起风筝，找一块空地就放飞起来。活泼好动的孩子，遇到需要跑起来才能放上天的风筝，以一线牵动高高在上的它，上面的彩绘千姿百态、赏心悦目，叫孩子怎能不爱它呢？

七八岁时的杨红卫如同鲁迅描写的小兄弟那样，也是刚刚上学，也是散学归来早，忙趁东风放纸鸢的年龄。只不过和单纯爱放风筝的其他孩子不同，杨红卫出身于杨家埠的风筝世家，爷爷杨同科 11 岁就在当地开设风筝店，头顶着风筝大王的光环。杨红卫从懂事起，就看爷爷成天带着一屋子的人做数也数不清的风筝。

　　"那时候一个小风筝卖两毛钱。"杨红卫说。她对爷爷的最初记忆是小气，当她找爷爷要风筝的时候，爷爷舍不得给她能卖两毛钱的好风筝，而是尽挑那些有瑕疵的打发她。杨红卫心里不服，就自己动手做。没多久，小小年纪的杨红卫除了做风筝给自己放，还可以给爷爷当帮手，不过，爷爷却不让她动手，做风筝的每一个环节都是细致活儿，爷爷怕小孩子毛手毛脚容易把风筝弄坏。杨红卫不甘心，看到大人做硬翅风筝，趁爷爷不注意的时候就偷偷上去画一画，后来被爷爷看到了，觉得她画得有模有样，才算是接纳了她的手艺。从那以后，杨红卫平时上学，周末除了放风筝，就是给爷爷当做风筝的小帮手。对她而言，放风筝好玩儿，做风筝也好玩儿。直到现在，她仍然坚持一个观点，好玩儿，才是一个

杨同科（左一）给孙女杨红卫（左二）讲解风筝工艺

人能把一件事长久做下去的最大动力。

她并不觉得做风筝是一件多么了不起的事。直到 18 岁那年，杨红卫已经是一个大姑娘了，国际风筝节刚刚落户山东潍坊，杨家埠是东道主，爷爷又是风筝王，自然不能在自家门口失了颜面。那一年，杨红卫的爷爷杨同科主持设计了一个 360 米长的蜈蚣风筝，做好之后，两辆东风大卡车，一车拉风筝，一车拉人，来到海边试飞。

"风筝王"杨同科

试飞的时候，爷爷拿着扩音器指挥着长长的队伍，而 18 岁的杨红卫的职责就是陪在爷爷旁边，负责照顾这个已年过 80 岁的总指挥。

由爷爷设计的 360 米超长风筝飞起来了。杨红卫看到这一幕，爷爷瞬间成了她心中的英雄。在 1986 年，喜欢放风筝、做风筝的她正式以风筝作为她的人生志向，一晃 37 年过去了。杨红卫说，其实她小时候是特别外向、贪玩儿也坐不住的人，在学校是各种活动的主持人。她还记得刚下决心说要做风筝的时候听到爸爸跟妈妈说：咱闺女疯疯癫癫的样子，你看她能做多久。没想到爸爸竟然"走眼"了，37 年过去，杨红卫仍然坚持传统手工风筝的制作工艺，中间也从来没有想过

要转行去做其他事情。

37 年，多少个童年都过去了，杨红卫做的风筝陪伴着一代又一代人的童年，她能体会放风筝给孩子带来的乐趣，她也能体会做风筝带给她自己的乐趣。她说直到今天，每当看到自己做的风筝起飞，还会有成就感爆棚的感觉。

风筝好不好飞，除了天气以及放风筝的技巧，还取决于手艺人做风筝的手艺。杨红卫自然不能辜负对风筝充满期待的小朋友，所有经她之手的风筝，她一定都要试飞，确保无误才会拿出去销售。技术和质量把控，对于手工风筝来说，就是一门学问。

曹雪芹在《南鹞北鸢考工志》里将扎风筝的手工艺归纳为"扎、糊、绘、放"四个环节，这也是杨家埠人制作风筝世代相传的主要环节，但实际上从选择色泽光鲜、富有弹力的一年生毛竹开始，到把做好的风筝送上天，中间可以细化出几十道具体的工序。在杨红卫的工作室，每一道工序、每一样工具都能让我联想到自己孩提时的一些玩耍场景，比如扎风筝骨架之前，杨红卫要把剖好的竹子放在酒精灯上烤到想要的弯度并将它定形，我马上想到小时候将小竹子砍下来后放在煤油灯上烤直了做钓鱼竿。在绑骨架的时候，杨红卫一手拿工钳，一手用细线熟练地绑好烤好的竹子之间的衔接处。她最拿手的是扎龙头，据传过去只有皇宫里的风筝才可以做成龙的形状，但现在它也可以飞入寻常百姓家了。做龙头，意味着杨红卫脑子里要有龙头的立体图，龙头上面的角、眼睛、鼻子、嘴巴、须都需要用细长均匀的竹子扎成形。她之前统计过，一般一个龙头上要用到 668 道线，需要 228 根小竹片，每根竹片都需要烤到一定的弯度。靠着这个拿手活儿，她拿过全国风筝制作比赛的第一名。

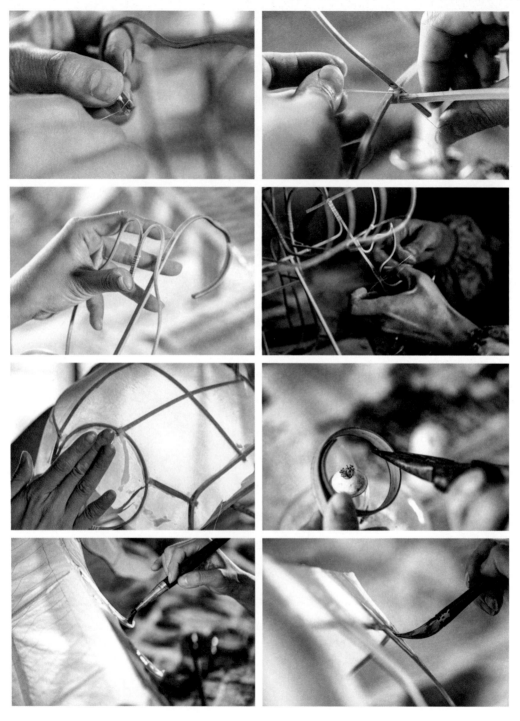

制作风筝的主要步骤

风筝龙头的骨架

　　骨架扎好之后，需要糊上纸，将事先裁剪好的纸贴糊、拉伸、微调、抚平，糊好纸的风筝就等于有骨有肉了。最后一步是在纸上绘制图案，给风筝添加神采。这样，一个栩栩如生的风筝就只待被放上天了。在风筝上绘画也是杨红卫的童子功，杨家埠风筝手艺人的手绘功夫可以与当地的另一个传统手艺木版年画相媲美。

　　在杨红卫眼里，保持手工制作的意义，就是让每一个风筝可以像人一样拥有自己的个性，这种带有个性的细腻感是机械加工所达不到的。

　　坚持手工并非易事，杨家埠的风筝驰名了几百年，在杨红卫家也已传了十几

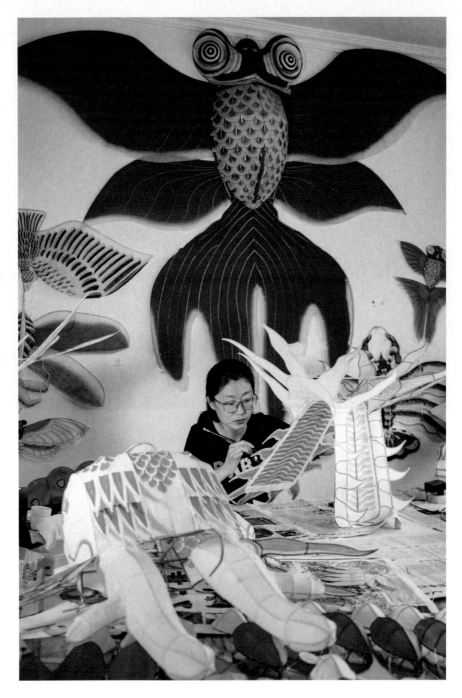

徐洋在绘制风筝

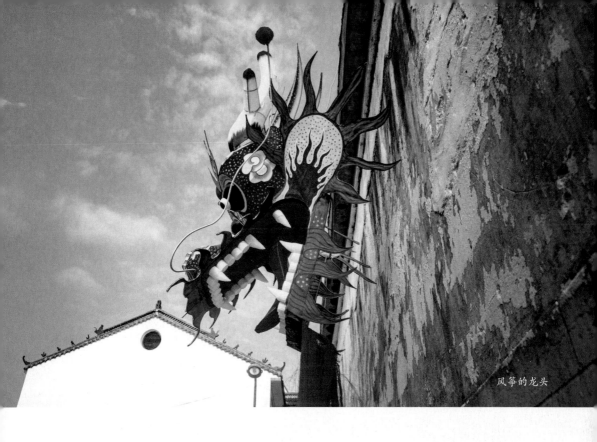

风筝的龙头

代。在她这一代，当地还在做手工风筝的人已经屈指可数。杨红卫庆幸自己有一个得力干将——她的外甥女徐洋。她说，外甥女跟着她做了这些年的风筝，扎、糊、绘、放，每个环节所掌握的技术都非常过硬了。至于她自己的孩子，对于做风筝这件事不像妈妈这样有兴趣，跑去国外留学了，学的语言学。孩子安慰她说：妈妈，你看我虽然没有做风筝，但是我可以用意大利、西班牙语在国外传播推广我们的风筝文化啊。杨红卫听了，觉得也有道理。

好玩儿是孩子的天性，风筝就是为孩子们打造的玩物。一到春和景明，草长莺飞的时节，空旷的草地上仰头放风筝的孩子春风拂面，而在那些长大后仍喜欢

小朋友放风筝

放风筝的人的心里，一定还住着一个不愿长大的孩子。

因为认识手艺人杨红卫的缘故，风筝也成了我家里的必备品，孩子们在院子里一手牵着线，一手放飞传统手工制作的小风筝。也是机缘巧合吧，我看到日本良宽禅师的作品集《天上大风》，便把它买下作为礼物送给我的孩子们。"天上大风"有这样一个来头：据说有一次良宽在大堤上见一群小孩儿准备放风筝，有个小孩儿拿着一张纸走过来对他说，请帮我写上字，良宽问他要做什么，小孩儿说，我要做个风筝，请帮我写"天上大风"，良宽于是欣然提笔为孩子写下。

我想，一个人的童年有了风筝，无异于为童年插上了一对放飞想象的翅膀。而孩子童年最大的快乐，是怀以童心的大人对他们快乐与想象的成全。

第四章 ——— 成 家

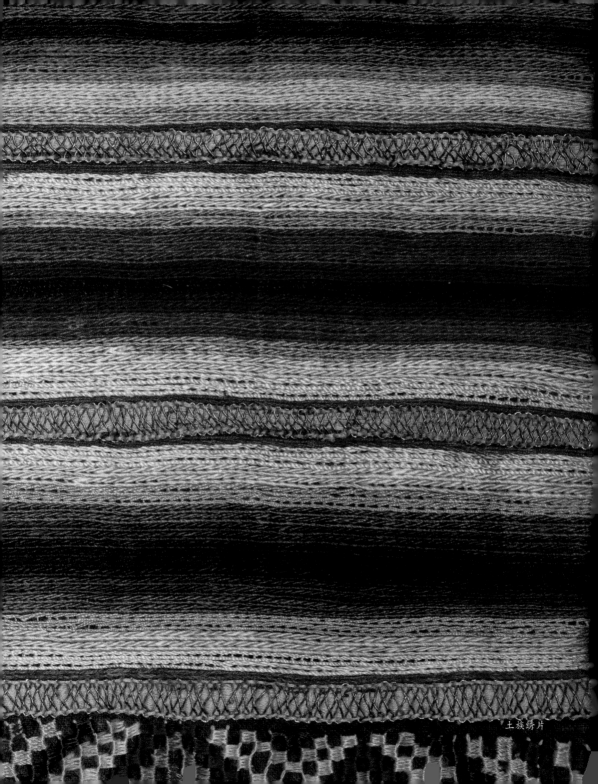

土族绣片

青海 海东

互助土族盘绣

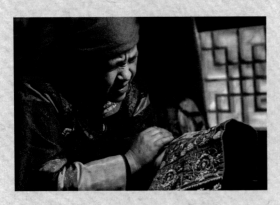

手艺人 12：土族盘绣传承人席玉秀

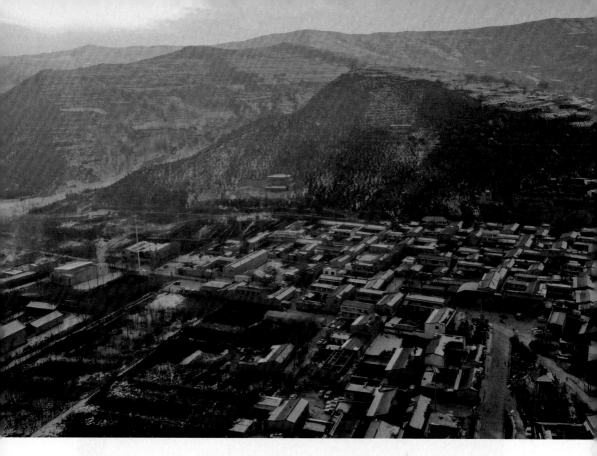

青海互助

　　在青海省互助县，刚下完雪，灰蒙蒙的山，灰蒙蒙的树，灰蒙蒙的房子，灰蒙蒙的路，没有融掉的雪像虎斑一样，一条一条地穿插在这一片灰色之间，也要被染成灰色了。我沿一条笔直的大街进入一个村庄，走到尽头又从大街拐进小巷，进了一个被收拾得干净利索、富有生活气息的院子，终于在这里看到了灰色之外的颜色。这个院子的主人，青海土族盘绣的传承人、年近 60 岁的席玉秀穿着一身艳红的民族服饰，连头巾都是粉红色的。她说现在孩子们都成家了，自己每天就只收拾收拾院子，帮着看看孙子，再做点儿刺绣，日子比以前要闲多了。

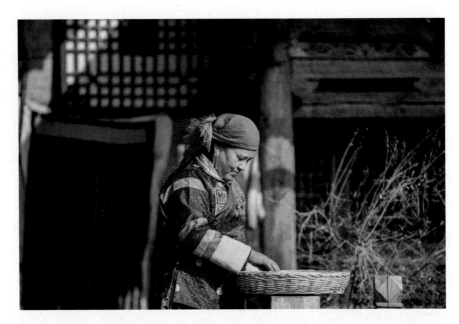

席玉秀在自家院子忙碌

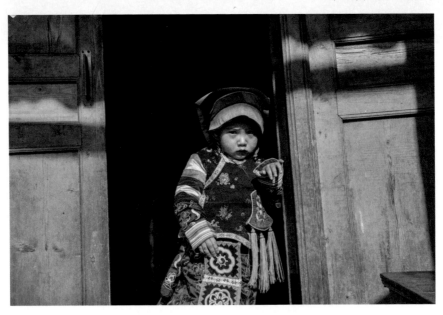

席玉秀的小外孙女

我在席玉秀的家里却看到，除了采访的时间，她就没有闲下来的时候，一直往返于屋里屋外，随手归整一下眼前的东西，看到哪儿脏了就擦一擦，最后把自己身上的灰掸掉。这个过程中，她的小外孙女，一个 4 岁左右的水灵灵的小女孩站在门口看着姥姥进进出出，又瞪着大大的眼睛，带着一丝防备，神情高冷地打量着我。席玉秀哄着小外孙女也换上红艳艳的民族衣服，看着外孙女有点儿抵触的样子，便耐心地跟她讲，穿上新衣服就漂亮多啦。

还是"漂亮"这个词让小女孩难以抗拒吧，虽然看起来还是有些不情愿，却让姥姥非常利索地给她把新衣服换上了。我们都夸她漂亮，小姑娘卸掉了防备，又被夸得害羞了起来。

不管在哪个地方、哪个时代，女孩子总拒绝不了对"漂亮"的向往，尤其是到了结婚的那一天，在一生中最重要的日子，亲友四邻的注意力全在新娘身上，那么新娘就一定要把最好的一面表现出来。席玉秀拿出她当年的嫁妆——崭新的新娘服，如此崭新，让我很难想象已经当了奶奶的席玉秀在 40 年前，曾穿着它迎来自己人生中最重要的时刻。这件新娘服其实不是我们正常理解的一件完整的衣服，它由几块绣有图案和纹样的布片组成，席玉秀将其中一块长约 1 米，宽约 40 厘米的绣片拿到腰部比画着告诉我，这个叫"打包腰带"，另外两片略小的叫"钱褡子"，分前褡子和后褡子，绣片上有可以放东西的夹层。还有一个组件叫"边通子"，系在胸前，边通子的两边上沿处各有一个细长口，方便干活儿的时候把头发塞进去。边通子的下方缀着镶有贝壳的装饰，拼成一个以前的武器造型。席玉秀说，这些贝壳既是装饰，也是护身之物，系上边通子走路的时候，这些贝壳会响，妖魔鬼怪就不敢近身，而在结婚那天，一听到响，大家就知道是新娘子过来了。还有一个小东西，论功用就是晋绣传承人范素萍曾给我看过的针葫芦，青海土族人管它叫"针插"，

它不是葫芦形，更像是一条散开的百褶裙。席玉秀告诉我，针插除了平时用来插针或存放些短线，还会在男女双方结婚之前起到重要作用。提亲的时候，男方需要送一个针插，上面插着用红线绑在一起的两根针，它们代表两个人，缠绕的红线寓意两人有缘一线牵，一生绑定在一起。如果女方收下这个针插，就代表接受了这门亲事。

除此之外，打包腰带和前裙子、后裙子等物品，都是结婚时新娘子必须提前准备好的，没有的话亲戚朋友都要笑话。这些绣片上的颜色搭配热烈、鲜艳、喜庆，用的刺绣针法也比较多，包括网绣、拉绣、梭边绣等，而其中最有当地地域和民族特色，也是运用最多的，是土族盘绣。

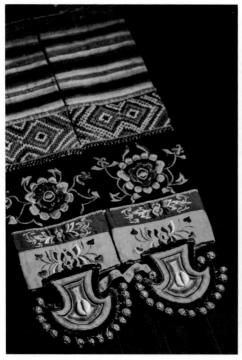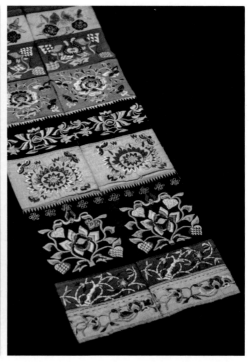

席玉秀珍藏的自己结婚时的新娘装饰

土族盘绣在青海有着悠久的历史，据考古发现，在青海都兰发掘出的公元4世纪时的土族先祖吐谷浑墓葬中，就有类似盘绣的刺绣品。土族盘绣作为今天青海省互助县土族民间传统工艺，被列为国家级非物质文化遗产。它以黑色纯棉布作底料，再选不同面料贴在底料上面，根据需要绣成不同的图案。盘绣采用丝线绣，有红、黄、绿、蓝、桂红、紫、白七色绣线，绣时一般七色俱全，配色协调，鲜艳夺目。

"两线两针"是土族盘绣显著的针法特点，席玉秀演示这种针法给我看：绣的时候盘的那根线别在胸前，用另一根针缝一针之后，固定一下，再拿别在胸前的那根线盘一下。相当于这两根线一根用于固定，一根用于盘出富有层次的立体效果，让绣出来的图案更加精致好看。

在图案的选择上，土族人最喜欢的莫过于太阳花。席玉秀给我展示的绣片里，太阳花无处不在，她说绣太阳花会用到五种颜色，对应五行中的金、木、水、火、土，和淮阳泥泥狗传承人张华伟对泥泥狗配色

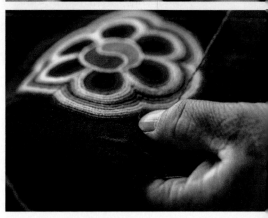

土族盘绣针法"两线两针"

土族盘绣图案"太阳花"

的解释一样，但是对应的颜色会有不同。土族盘绣的图案、纹样深受汉族文化的影响，除了单独的太阳花，也有在花中央嵌入太极阴阳图的，席玉秀说这种组合寓意着宇宙大地，把天地万物都包容在里面，也有把太阳花的中间绣成一个绣球的。除此之外，太阳花也可以与中国结、祥云和代表"富贵不断头"的万字纹结合，与民间手艺里常用到的代表富贵的牡丹、代表多子的石榴和葡萄、象征平安的苹果结合，与蝴蝶、狮子、孔雀等昆虫或动物结合。青海地处藏区，所以盘绣也会用到藏传佛教里的一些题材，而土族人还有他们自己信奉的萨满教，所以也会用到萨满里的牛眼等形象来避邪。

在土族盘绣做成的新娘服上可以看到他们表现内容的包罗万象，而心灵手巧的手艺人，又善于组织配色和图案，将不同内容排列出和谐、新颖、热烈，又充满秩序感的视觉效果。同时，他们巧妙地展示自己的文化审美特点，比如太极阴阳图到了土族盘绣上变成了彩色，万字纹也同样被装饰得五彩缤纷。

土族盘绣纹样

老绣片上的传统图案与纹样

　　能完成这样的刺绣，需要有扎实的绣功，还要有耐心和毅力。在席玉秀的家乡，女孩子从小跟着妈妈或其他女性长辈学习刺绣，"毕业"作品就是自己的新娘服，因此女孩子们都非常重视这门手艺。也正因大部分女子的新娘服都出自自己和家人之手，穿上它时的那份美是隆重而有纪念意义的。

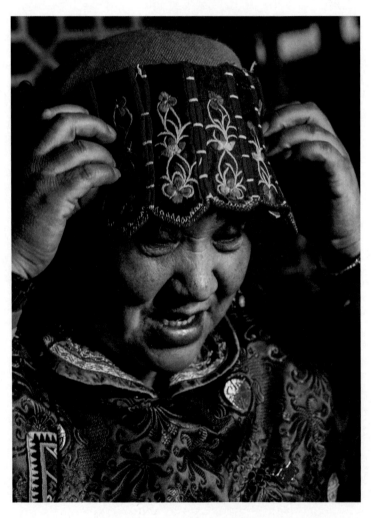

席玉秀戴上年轻时戴过的刺绣头饰

席玉秀的妈妈原本是一个大户人家的小姐，擅长刺绣，还受过封建传统礼教的熏陶，有良好的教养。席玉秀从小在妈妈的启蒙教育中，学到了刺绣的手艺，也学到了为妻之道。妈妈会特别强调要席玉秀把刺绣学好，将来做自己的新娘服，等有了孩子还要给孩子以及家里其他人做日常用到的东西。妈妈还告诉她，到了婆家要尊老爱幼，如果表现不好，挨打挨骂，表面上打的是你，可实际上打的却是你的妈妈。

这是席玉秀所记得的妈妈的教诲。她说，现在在她的家乡 40 岁以上的女性基本上都是从小学习刺绣的，女孩子有机会上学的很少，几乎都是帮家里带弟弟妹妹、喂猪喂鸡，而在这些家务之外，还是会有很多的空闲。

那么就剪一块布开始学做刺绣吧。

没有那么容易。在过去资料稀缺的情况下，一个女孩子并不能拿起一块布便开始绣。最初，席玉秀从梭边绣开始练起，没有线，用的是从马尾巴上扯下来的长鬃毛。这个练好了，妈妈就会给她一点儿很便宜，也很容易掉色的线让她绣，再然后才慢慢接触盘绣，开始学习做针插。这样循序渐进，等终于达到妈妈的要求了，她也已经到了十四五岁的年龄，可以着手准备做自己的新娘服了。席玉秀的妈妈曾告诉她，如果手艺不过关的话，新娘服做出来不好看，别人看了会笑话。

所以做新娘服，是由妈妈起头。席玉秀给我展示她当年的新娘服时，指着打包腰带中间结了两个石榴的黑色牡丹刺绣给我看，说那就是她的妈妈绣的。然而，绣完那一小部分，妈妈就去世了。那时，席玉秀 16 岁。

这个时候的席玉秀还不具备独立完成剩下部分的能力，因此，她只能一边继续

精进自己的手艺，一边在婶婶、姐姐的帮助下完成她的新娘服，有些图样还是绣工了得的表姐帮忙绣的。

席玉秀在 20 岁那年结婚，穿上这套用四年时间完成，凝聚了自己和妈妈、婶婶、姐姐、表姐手艺的新娘服，嫁到今天生活的这个家庭，可惜她的妈妈终究没有看到她穿上新娘服的样子。

屋外是雪后灰蒙蒙的天地，屋里温暖如春。壶里的水在烤火炉上顶着盖子冒出热气，电视的声量很小，外孙女安静地看着动画片。席玉秀把当初的新娘服捧在手里，她说这几十年里她每年都要把它拿出来看好几次，有时候心里非常高兴，有时候心里会很难受。看到这套新娘服，她也会想起妈妈嘱咐她的那些话。嫁到这里之

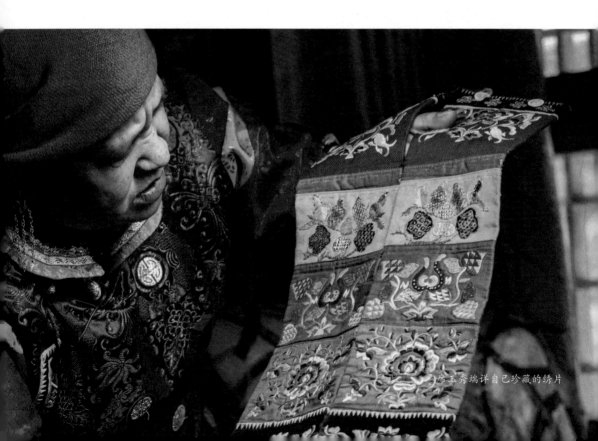

席玉秀端详自己珍藏的绣片

席玉秀与她的小外孙女

后，生孩子、干农活、做刺绣……她就这样度过了生命中的几十年。现在她的儿子、女儿都已成家，女儿的新娘服是席玉秀做的。儿媳是藏族姑娘，不会做这种刺绣，所以儿媳的新娘服也是她做的，儿媳穿着她做的、有当地特点的民族服饰，按照当地的习俗办了婚礼。她现在要有一些闲下来的时间，仍然会做盘绣，兴许，等她旁边这个水灵灵的小外孙女长大成人，成为一位幸福的新娘子时还能派上用场。

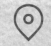

山东 临沂

彩印花布

手艺人 13：彩印花布传承人张明建

结婚作为人生的一大要事，男女双方家庭都极为重视，也有各自的讲究。随同新娘子一起到新郎家的，除了新娘子身上穿的一身行头，定还有各式各样的嫁妆。山东临沂，古称"琅琊"，琅琊王氏作为中国古代十大名门望族之一，便是以此地为家族发轫福地。族中出过很多才华横溢又不拘一格的风流公子，如王羲之——琅琊王氏的第四代传人。当时郗鉴郗太尉到王家来，在王家一众子弟中为自己的千金物色对象，其他人都严肃对待，只有少年王羲之袒胸露腹，侧卧东床，居然被郗太尉选为东床快婿，成为千古美谈。这种"行为艺术"，也只有王羲之这样的人才做得出，况且王羲之除了自己的才华，还有"琅琊王氏"的家族金字招牌可以倚仗。有金字招牌的王氏与同时代的谢氏曾以其家族的显赫身份出现在文人的诗句中。"旧时王谢堂前燕"，我们也都知道，随之而来的是"飞入寻常百姓家"。

进了寻常百姓家，就有寻常百姓家的规矩，规矩一代代沿袭下来，就成了一个地方的习俗。在沂蒙地区，到了男婚女嫁的年龄，双方相亲时，男方要准备两张在当地享有盛名的彩印花布包袱皮，包着钱、糕点、果品等，里面撒上麸子，送给女方当作见面礼。到了定亲那天，男方同样要准备一对包袱皮，包着衣服、糕点、馒头等，也要在上面撒上麸子，"麸"与"福"是谐音，取幸福美满的寓意。到了新娘子结婚那天，新娘在上轿前要精心打扮上妆，而这个时候，需要将彩印花布悬挂在门上遮挡，然后再用它包上新郎给新娘买的衣料、腰带等放在嫁妆车里抬送到婆婆家。和过去老百姓用来做床单、衣服的素色蓝印花布不同，彩印花布的色彩艳丽、对比强烈，具有浓郁的乡土气息，也有浓烈的喜庆氛围，是新媳妇出嫁时的必备之物。花布上的图案是代代沿用的诸如"吉庆有余""四喜石榴""凤穿牡丹""鱼穿莲"等题材。和席玉秀用从小操练出来的绣工为自己准备新娘服不同，彩印花布从刻版和印刷的技术，到材料和染房的选择都有

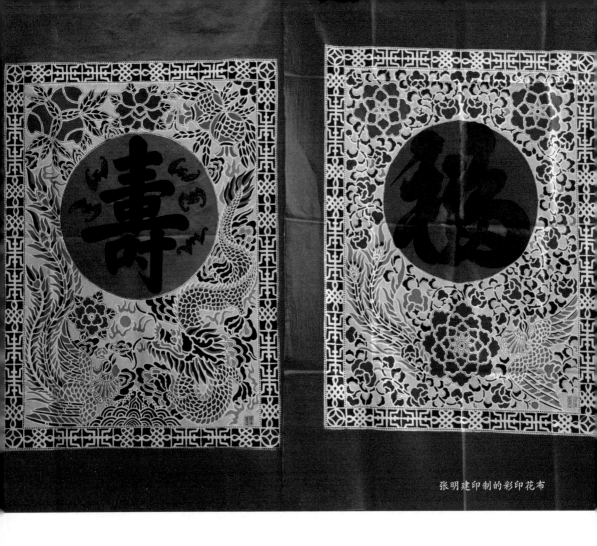

一定的门槛，不是寻常百姓家里可以自己动手完成的，它们一般都出自专攻此行的手艺人之手。临沂土生土长的手艺人张明建，从 14 岁开始学习制作彩印花布，他的彩印花布作品曾在 1994 年入选文化部举办的"中国民间艺术一绝"大展，作品《鱼穿莲》获中国民间工艺美术"乡土奖"金奖，并有两幅作品被中国美术馆收藏。

第一次见到张明建，是在 2019 年潍坊举办的一个展会上。展会上陈列着几幅他的彩印花布作品，我看得不过瘾，加上我从来不喜欢在手艺人工作室以外的地方和他们做深度沟通，怕这样会对手艺人有建立在假象上的印象，于是我和张明建约好时间，等展会结束之后去临沂拜访他。

只有到了手艺人生长、干活儿以及生活的地方，真正接触到他们的材料、工具、自己做的和收藏的作品（老手艺人一般都有他们的"密室"，里面存放着与手艺相关的老物件），再和他们交流，才让我感到踏实。

果然，到了临沂，到了他家里见到的张明建才是真实的张明建，或者说，才是我更期待见到的张明建。

彩印花布，也称为"花包袱""包袱皮"。"彩印"的工艺源于秦汉，兴盛于唐宋时期，成为人们生活中不可或缺的一部分。老辈人日常用的门帘、家里闺女的嫁妆及定亲、结婚、走亲访友时用到的包袱皮，都是用彩印花布做的。彩印花布主要以大红、翠绿、桃

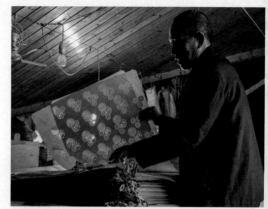

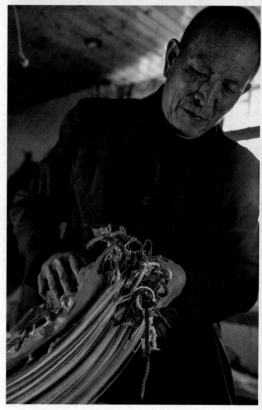

张明建收藏的不同年代彩印花布套色印版

張明建的刻版工具

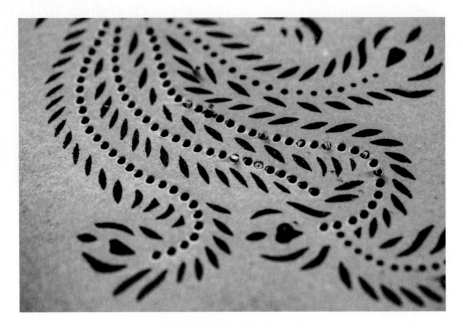

雕刻中的纸版

红、紫、黄等颜色进行套印。

从打版、制版、绘画、刻版，到熬油、配色、调色、印染，整个工艺制作流程张明建都可以全手工独立完成。这套功夫，来自他超过 50 年的积累与沉淀。

张明建 1948 年出生，自小家境贫寒，家里为了让他学好一门手艺以便长大后能够自食其力，把 14 岁的他送到离家 12 公里的一个染坊，跟随当地有名的印染艺人周绍祥学习花布印染和制版技艺。张明建心灵手巧又勤劳肯干，深得师父和师娘喜爱，16 岁便艺有所成，不仅得到了师父的真传，还喜得良缘——师娘把她五妹妹的闺女孙庆兰介绍给张明建，这姑娘成了他日后的新娘。从师父那里学成回家后，张明建开始在集市上摆摊，售卖自己印制的一些花布，受到了当地老百姓的欢迎，甚至很多染坊也专门过来购买他刻的印版，他的名气越来越大。

韩美林设计、张明建雕版印制的彩印花布

　　1986 年，著名艺术家韩美林邀他一起合作，由韩美林设计、张明建刻版印制的 100 件彩印花布壁挂赴美国、加拿大等国家展出。在张明建家里，他特意给我展示了几幅参展的彩印花布壁挂作品。当初为了谋生计才学习彩印花布技艺的张明建，怎么也不会想到有朝一日自己竟会通过努力，有机会把这项朴素草根的民间艺术送进国内外的大雅之堂。难得的是，他并没有因此而丧失民间艺人的憨厚朴实。在他家里，一块大木板搭起来的工作台占据了客厅的大部分空间，在给我展示刻版技艺之前，他拿出这几十年来自己赖以吃饭的家伙——用细线穿着、浸泡在机油里防止生锈的刻刀，刻刀刀刃呈环形，被称为筒刀。彩印花布中镂刻印

张明建的刻版工具——筒刀

張明建的刻版工具──半圓刀

版的环节至关重要，除大小不一的筒刀外，还有半圆刀、斜刃刀等，这些工具多由手艺人自制，用于镂刻画面中的点、线、面。

张明建在工作台上铺好纸板，他的斜刃刻刀上缠着布，再用线绑好。刻的时候左手按着纸板让它贴合台面；右手握刀，中指顶住刀背，拇指和食指发力往下按，一刻一顿。刻刀切开纸板时有细微的声响，如蚕噬桑叶，又比那个声音更连贯流畅，且沉着厚实。更有节奏感的是他在使用筒刀的时候——彩印花布的图案上会装饰有很多实心圆点，呈规律分布，刻这种小圆点则要用到筒刀，嗒嗒嗒，像马蹄轻轻踏在纸板上，那是张明建一手握筒刀，一手握木锤，镂刻纸板的声音。一锤下去，筒刀穿透纸板，带出鱼鳞般的小纸片。

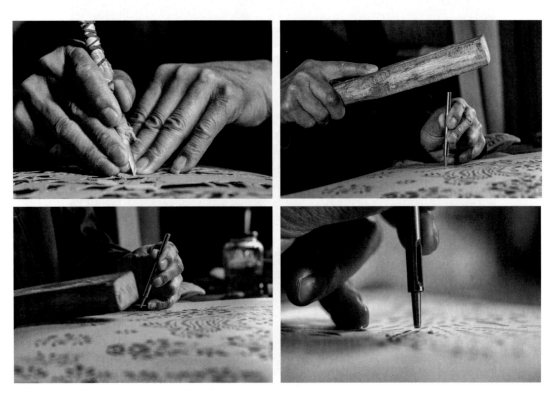

张明建雕刻印版的主要步骤

　　制作彩印花布用到的印版是一色一版，每完成一件作品，张明建都需要一点一点地分颜色刻出需要用到的印版，在纸板上刻好这些分色的印版之后，用滑石打磨掉印版上的毛刺，然后刷上生桐油，待油浸润到这些在纸上刻好的印版里，再刷上三四层熟油，保护印版，避免印的时候颜色在印版上洇开。每刷一遍桐油都需要把印版充分晾干，才能进行下一步。

　　即便被这样精心"伺候"，印版依然非常娇贵，尤其是上了年头的老版。张明建放下刻刀带我上到阁楼——这是我去手艺人家里最期待的一个环节，他们的"密室"里，往往有平时难得一见的宝贝。

　　张明建从师父周绍祥那里学成出师，自立门户势头正劲，却正好赶上"文革"，本可以让他施展拳脚的彩印花布成了"四旧"，费尽心血创作、搜集来的印版和老刻版工具大多被没收，他冒着风险把三国时诸葛亮南征的五毒肚兜、象征唐朝出征胜利的"四喜"、宋朝为佘太君祝寿的"多子多福"、康熙盛世时的"连（莲）年有余（鱼）"彩印版样捆成一卷，连同上好的颜料一起藏进鸡窝里，才将它们保存了下来。它们现在就和"文革"后40年来张明建一点点刻出来的纸版一起，静静地躺在阁楼里。每个颜色都有对应的版，张明建用彩色布条将纸版按套拴好，一套套刻版摞在一起，彩色布条缤纷罗列。我想象着，由彩印花布手艺人用这些纸版印出的花布，走进多少人的一世姻缘，见证多少新人的良辰美景，承载多少人的诚挚祝福和一世向往……这些纸版既珍贵又娇贵，张明建说，需要用一种特殊的手法轻轻捏住提起来，才能避免它们被损坏，当他提起纸版对着光源，就能看到颜料与桐油都已"吃"进纸版，经年累月，形成一种特殊的包浆效果。这些纸版密密麻麻的镂空处，光可以钻过去，那一瞬间，我恍如穿越了一个时代。

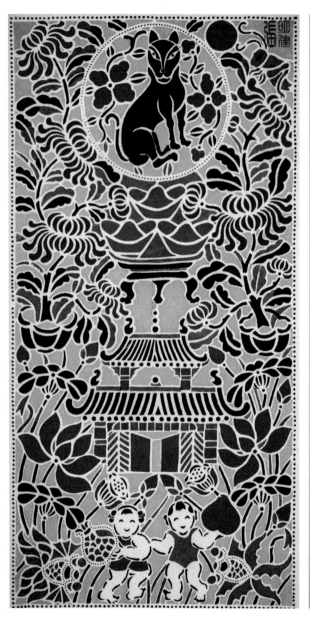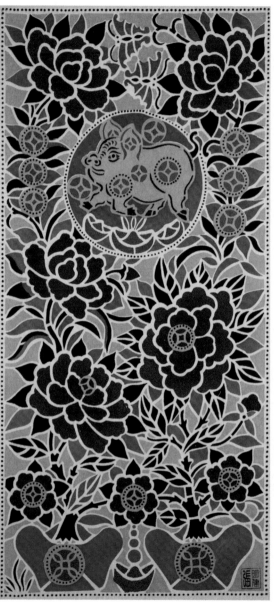

张明建的生肖狗和生肖猪主题彩印花布作品

山西 临汾

彩印花布

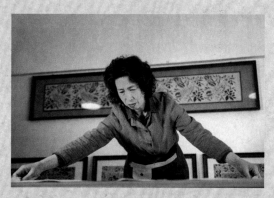

手艺人 14：彩印花布传承人郭素勤

拜访手艺人张明建，对我而言留有一些遗憾，那就是未能看到他用刻好的纸版印染花布。我去的时候是春天，张明建说印染花布要等到天气热起来。带着这点儿遗憾，我有幸认识了山西临汾的一对婆媳，手艺人郭素勤和她的儿媳妇马静瑜。

当黄河沿着吕梁山西侧的晋陕大峡谷一路南行的时候，在山的东侧，另一条河，汾河也在由北向南，与黄河平行奔流不息着，两条河像约定好了似的，汾河流着流着由向南转向西，过新绛、稷山，与刚从壶口一跃而下的黄河"结为百年之好"，合二为一。在汾河没有转身向西奔赴黄河怀抱的河段，临河而建的城市，即为临汾。这个地方，让郭素勤和她的儿媳妇马静瑜的命运有了交集，成为一家人。

12 年前，郭素勤的儿子与马静瑜迎来大喜的日子，她记得那一天，儿媳妇的嫁妆里有从娘家带过来的十张红底印花包袱皮，分别包裹着不同的衣物和生活用品。这些包袱由娘家组成的送亲队伍——姨、舅、姑、婶手捧着送到新郎家中，郭素勤说，这是当地祖辈传下来的送亲仪式。包袱与"包福"谐音，通常是由母亲为女儿准备，大喜之日作为嫁妆陪着新娘子到婆家，一来表示长辈们把"福"

很多老人的柜子中都是他们用包袱皮收纳的衣物

送给新人；二来送亲队伍人人不空手，礼数周全。

荣升为婆婆的郭素勤看到这些包袱整齐漂亮地码放在床上，格外喜悦，后来儿媳妇把它们收纳起来作为重要的纪念。郭素勤自己结婚是在 1985 年，因为那时他们已经搬到城里生活，此前做了 20 余年彩印花布的郭素勤的老姑和老姑父已经中断了制作，因此她和姐姐陪嫁用的包袱皮，是奶奶特意为她俩纺织的漂亮的格子布，她收藏至今。虽然也是长辈的一份特别的心意，但那时候的郭素勤看到同龄的朋友结婚时有一对黄底印有红双喜和牡丹的花包袱作为陪嫁，还是会心生羡慕，那是人家姥姥早早地为外孙女准备好了的。郭素勤从小就经常看到奶奶、姑姑、婶婶用彩印花布包裹衣服，却没有想到彩印花布的手艺会从自己身边慢慢消失。

消失的彩印花布技艺成了郭素勤的一块心结，2006 年，她在单位办理内退手续，决定恢复这个断档了 50 年的印染技艺。郭素勤出生在被誉为"中国剪纸

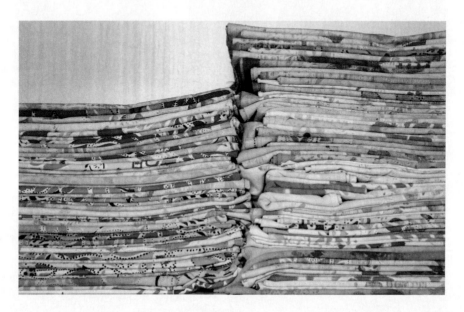

郭素勤收藏的包袱皮

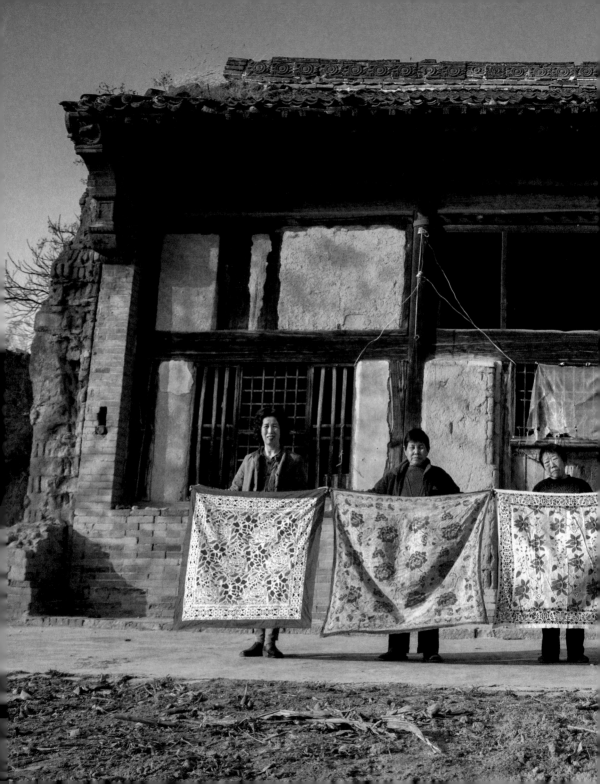

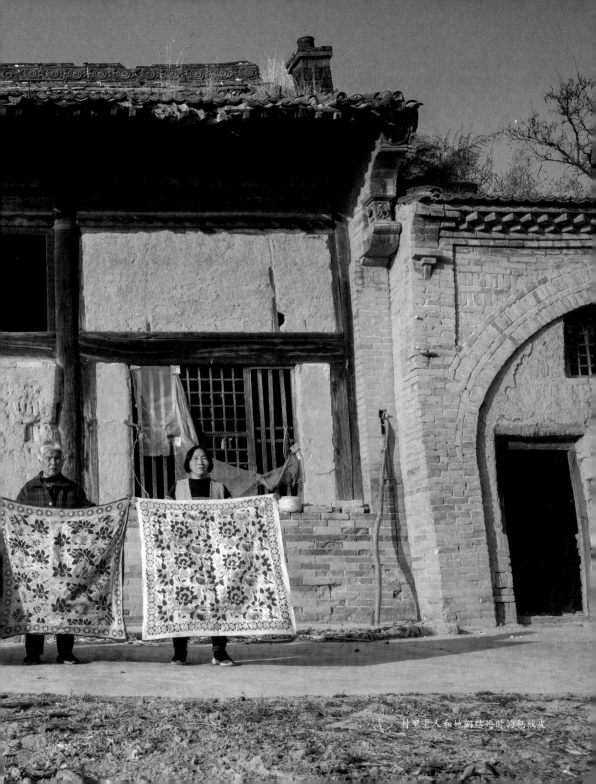

村里老人和她们结婚时的包袱皮

之乡"的临汾浮山，从小便熟悉剪纸技法，掌握了后来应用到彩印花布刻印技艺中的套色镂版的设计要领，为此，她从刻版环节入手，一边向老姑请教，一边认真研究自己收藏的老花布，经过漫长的摸索，终于比较全面地掌握了彩印花布的技艺。而刚刚"出师"的她，又不得不面对一个问题，自己已经年近60，一定不能让好不容易掌握的这门手艺在自己手里失传。恰好，2011年马静瑜嫁了过来，经过婆媳俩十年来的相处，郭素勤对彩印花布的情感和执着精神影响到了儿媳，婆婆也看中儿媳的性情和爱好，看出她爱手工，有耐心，于是顺理成章地把她发展成自己的手艺接班人。显然，郭素勤对操持彩印花布这门手艺既有情怀与念想，也有开明之处。彩印花布在当地既然失传，一定有它与当下生活脱节的地方，传统手艺光靠守是守不住的。她把手艺传授给马静瑜，自己也需要吸收马静瑜这代年轻人的思维理念，让儿媳带着手艺与时俱进。

郭素勤把家里的车库腾出来，作为她们婆媳俩印花布的工作室。这里除了大门，三面无窗，一到里面手机信号就会变得微弱，因此，每次同郭素勤手机通话出现障碍，我就知道，她肯定又在她的车库工作室忙印花布的事了。这个几乎屏蔽了手机信号的车库工作室，也为婆媳二人屏蔽了外界的干扰，让她们能够专注于创作。在这里，我请这对婆媳手艺人帮助我了解彩印花布的印刷环节。

晋南是山西重要的棉产区，棉纺的土布是彩印花布的主要坯布。现在，手工纺布的手艺在这里已渐渐淡出大众的视线，郭素勤用的都是她这些年从乡下收回来的老土布。这些白色棉质坯布要经过洗浆，晾晒，捶打平整，这样处理后的土布印出来的花布更有民间味道，质感更好，而染布用的颜料大多也是传统的品色染料。

印制彩印花布的套色印版

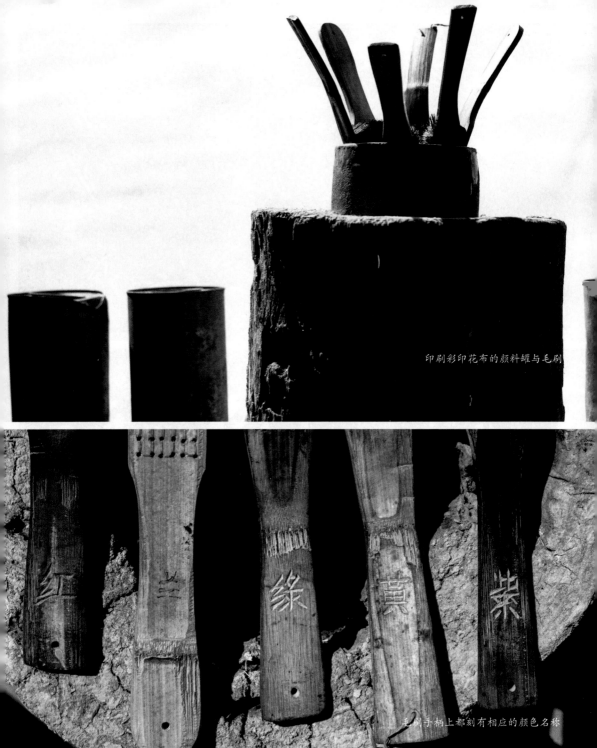

印刷彩印花布的颜料罐与毛刷

毛刷手柄上都刻有相应的颜色名称

彩印花布用的是套色印染的工艺，是把刻有花纹的漏版平放在布上，一色一版，一次一次地用不同的颜色在布上刷印的过程，同时，也是经过染料的运用和色彩的搭配，在布上彰显精美图案的一种艺术表现形式。

准备好坯布之后，用品色染料调制成浓度适宜、颜色得当的染液。调配染液也是一门学问，过去的民间手艺人在长期实践的过程中熟悉各种染料的品性，积累了一套色彩的使用心得。例如大红、深绿、紫色、杏黄、翠蓝等品色染料要事先用热水泡开，二红（即桃红精）要用酒化开再用热水泡。他们还会搭配极少的几种染料，调出新的颜色来，例如：用桃红加黄即成大红，绿色加黄成草绿，黄加微量桃红成老黄。如果主要花纹是翠绿、紫等冷色，他们就会刷上杏黄或红底色，用暖色衬托冷色。这些丰富多变的配色手法，使民间彩印花布色彩新鲜、厚重、热烈，富有装饰性，从而形成强烈的地方特色和独有的艺术风格。

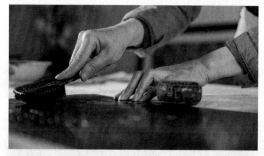
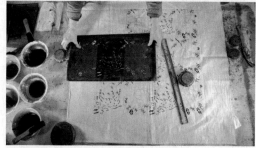

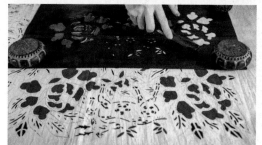
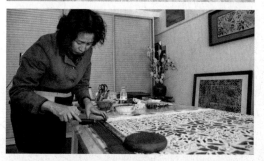

郭素勤印刷彩印花布的主要步骤

从毛刷上抖落的染料珠

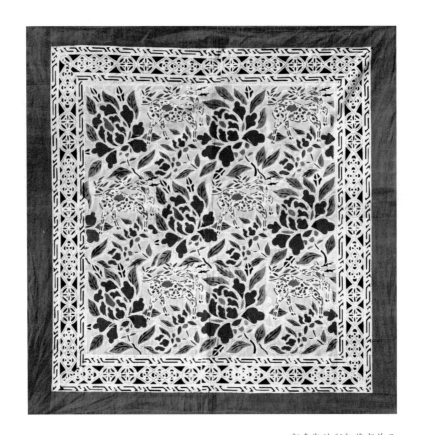

<div align="right">郭素勤的彩印花布作品</div>

　　调好要用的颜料后，在桌上把坯布铺平，将镂版置于布上，用柔软的毛刷蘸取适量的染液涂刷在型版的镂空处。印染时用力要均匀，速度要快，手法要果断，以各版之间的参照点位先后套对图案位置，依次完成各个色版的刷印。

　　手艺人印好花布，还常常会做一下装饰，有时会在花布四角缝上一些彩色布条和璎珞；有时在花布上再衬一层布作为装饰和加固，以抵抗包裹时的用力拉拽；还有个别用三色布块对折抽褶，形成花瓣状，或折叠成三个小三角缝在一角，寓意"多福"、婚后多子，传递了父母对出嫁女儿的不舍与祝福。

每次印完一版，郭素勤的手上都会沾满染料

　　临汾一带古属平阳府，郭素勤倾尽心力，恢复在民间流传了数百年，又在近50年里几近失传的彩印花布工艺，手艺名称也沿用古称，为"平阳印染布艺"。2013年12月，平阳印染布艺被列入山西省非物质文化遗产名录，郭素勤作为代表性传承人，敬重把手艺代代传下来的老手艺人，同时从心底里想把这种民间技艺发扬光大，让它成为跟得上时代的传统艺术。

　　结婚是所有百姓家的大喜事，谁都想把顶好的东西送给将要出嫁的女儿。20世纪60年代以前，民间印染手艺人走街串巷，肩挑重担，凭借一技之长为百姓提供所需之物。过去交通不便，出行基本靠步行，彩印花布手艺人为了养家糊口日复一日地劳作，不但刻版和印刷过程工作繁重复杂，销售过程也很辛苦，这也导致他们的晚辈大多不愿意继续干这份苦差了。郭素勤恢复了彩印花布，并且将儿媳妇马静瑜培养成年青一代的传承人，当然不希望把手艺做得如此艰辛。在恢

复彩印花布的过程中，郭素勤也不断探索，改进了一些工艺环节，比如过去用牛皮纸刻制的版容易受潮、怕折、易损，为了避免这个情况，郭素勤在制版材料的选择方面做了一些尝试和运用，比如选用现代材料作为替代用来刻版。在印染环节，由于过去大多采用的是品色染料，颜色的选择受限，印染出来的花布容易脱色、妨碍清洗，好在现在市场上可以用来尝试印染的染料很多，为郭素勤的技术改善提供了更多的可能性。在使用场景上，婆媳俩也在思考彩印花布这个天生带有"母爱"和"喜庆"基因的物件，是否可以应用于更多场景，如：围巾、艺术装饰、台布、背包等。马静瑜的女儿虽然还很小，但是这几年跟在奶奶郭素勤身边耳濡目染，已经形成这样的认知：奶奶家里花布多，染料多。郭素勤说，孙女两岁半时被她带着去看朋友编排的舞蹈《待嫁新娘》，16 个舞者手持她做的彩印花布非常好看，小孙女回家后一直看着录像模仿，之后有半年时间，只要听到音乐，就会翩翩起舞，

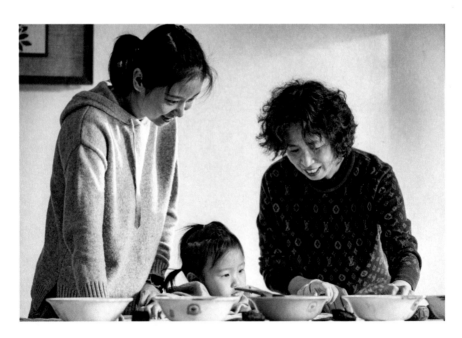

郭素勤一家三代在工作室

郭素勤在老家村里千年龙爪槐下

拿着花布盖在头上当"盖头"，踩准节奏，等乐点一到，两只小手便从前面掀起花布，露出小小新娘子可亲可爱的笑容。

我第一次见郭素勤，就是在她的车库工作室里，她和儿媳马静瑜一起，还有刚到上幼儿园的年龄、喜欢拿着刷子模仿奶奶和妈妈印花布的小孙女。生活是手艺继续生存的土壤，看着她们，我相信好看、好用又有美好寓意的彩印花布，借助郭素勤婆媳的双手，一定会继续根植在老百姓的生活中，在小姑娘的成长时光里，这就是爱在延续，这也是民间手艺的希望所在。

席玉秀的盘绣、张明建和郭素勤的彩印花布，这些手艺散布在不同的地方，各地有各地遵循的配色习惯，但却都有同一种属性：做出来的东西是用于婚礼和新人的婚后生活的，所以热烈喜庆、红红火火，是需要考虑的基本需求。中国人对于红色有特别的偏爱，结婚作为重要的"红喜事"，婚礼上会用到的物品中，红色的使用频率自然是最高的。

我的这一认知，在认识住在地坑院里的手艺人任孟仓之前，都没有动摇过。

河南 三门峡

剪纸

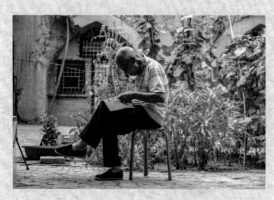

手艺人 15：剪纸手艺人任孟仓

顶棚花

此图花为八角形，取四面八方之地域观念。中部由桂花、牡丹花和仙鹤鸟共同构成，四角则以蝙蝠对应，其总体内涵是祝愿新婚夫妇富（牡丹）贵（桂花）满堂、福（蝙蝠）寿（仙鹤）绵长。

顶棚花　65cm×65cm　2007年　任孟仓　地区：陕县

剪纸

中国民间剪纸集成

豫西卷

任孟仓的剪纸作品《顶棚花》，收录于《中国民间剪纸集成·豫西卷》

本书的顾问倪宝诚先生曾送给我一本他主编的《中国民间剪纸集成·豫西卷》（河北教育出版社，2009），我看到里面收录了一幅任孟仓剪的洞房里的顶棚花，那是一组精美的八角形团花，中部由桂花、牡丹花和仙鹤构成，四角则以蝙蝠对应，意在祝福新婚夫妇富贵满堂，福寿绵长。

当我来到80岁的任孟仓家，他的手艺却让我"眼前一黑"。

河南三门峡，黄河水流在这里被河中间的巨石一分为三，三股水流如同从三道门穿流而过，有了人门、神门与鬼门的说法，于是这里也有了三门峡的称谓。大坝筑起后，今天的三门峡水电站改变了黄河三门峡乃至上下游数百公里的河貌，在三门峡，人类的想象力和改造自然为我所用的智慧被淋漓地发挥了出来。作为三门峡的常客，我曾在不同的季节造访这里，每次都带着一份好奇，想在三门峡段的黄河南岸与北岸一探这里百姓生活的

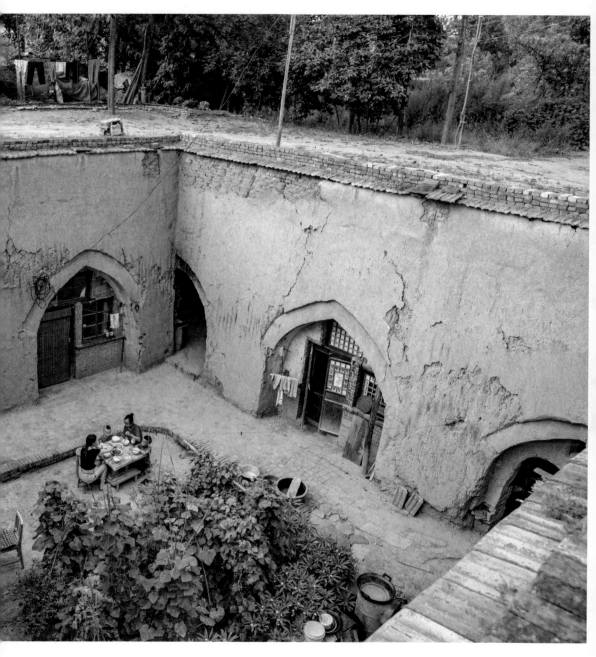

任孟仓家地坑院

究竟。河的北岸是山西平陆，南岸即河南的三门峡，这两个地方都有带着鲜明地域特色的建筑形式，平陆人管它叫"地窨院"，三门峡人则叫它"地坑院"。看到平陆的地窨院后不久，我在三门峡开着车上山又下乡，来到陕县（现改为陕州区）西张村镇南沟村，探访仍住在地坑院里的手艺人任孟仓。南沟村的大多人家都姓任，往前追溯到17世纪，相传有位叫任天智的人举家迁移至此，繁衍子孙，便是现在所有仟姓人家共同的祖先。南沟村这个有2000多人的村庄，冒出了300多位剪纸手艺人，其中以男性居多，他们在农闲的时候剪纸，再拿到集市上卖，由此形成了剪纸"基地"。这个村还有个传说：这里3000年前因有人在夏朝做官，得名夏官村。

任孟仓居住的地坑院看起来就像夏朝的房子那样古老。说起来难以置信，在一处平地上挖出一个10米见方、10米深的正方体大坑，一个窄长的斜坡从地面通向坑里，然后在地坑里的四面土壁上分别开凿窑洞，一家人起居就在坑里了。修建地坑院几乎不用建筑材料，靠的是愚公移山般的意志力。任孟仓现在住的地坑院是当年他爷爷带着全家人挖了三年才完工的，任孟仓就在这个地坑院里出生，80多年来一直住在这个祖辈花费心血筑造的传家家当里。他20岁结婚，举办婚礼也是在这个地坑院里，他说，当年洞房里的剪纸都是他自己剪好布置的。现在到了他家的地坑院，每个窑洞的风门上、窗户上、内部顶棚上，还贴着各种图样的剪纸，很多一看便知非常有年头了，上面还有婚姻题材的对联："握手初行平等礼，夫妇合唱自由歌。"

这些剪纸有一个共同的特性，那就是它们都是黑色的。

没错，连他们布置结婚洞房用的剪纸都是黑色的。

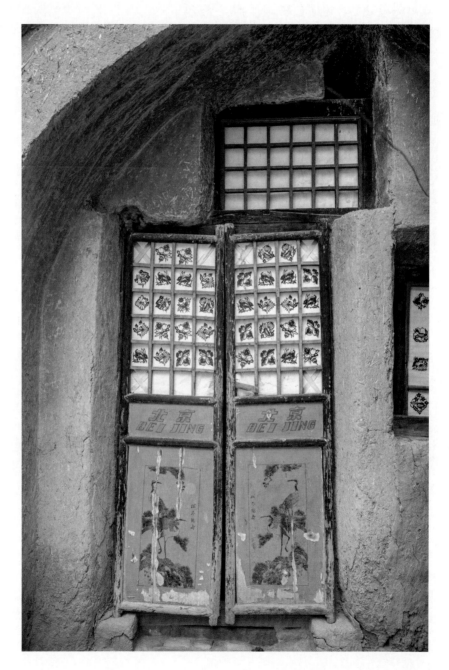

地坑院窑洞门、窗上的黑色剪纸

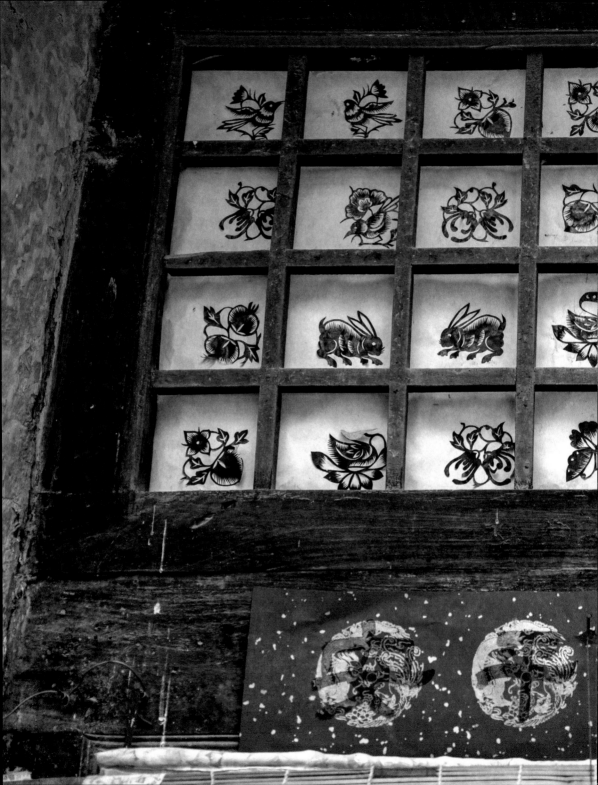

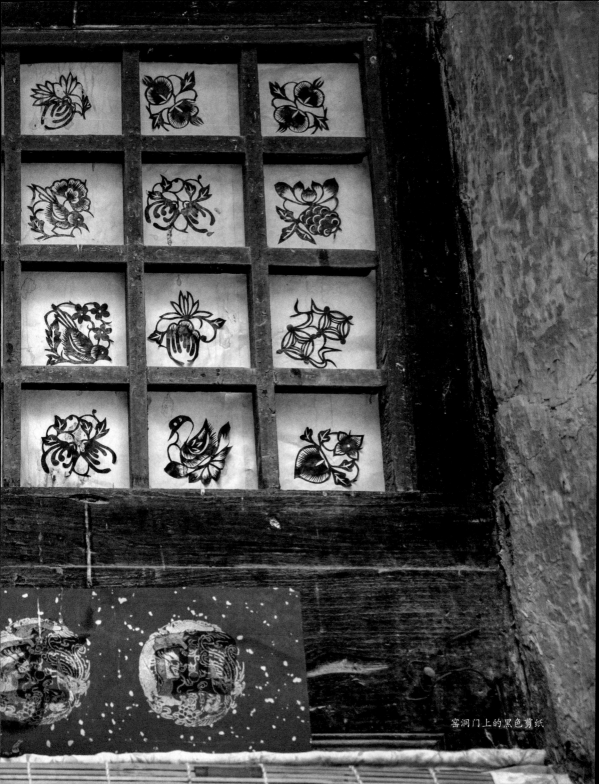

窑洞门上的黑色剪纸

现在，孩子们都搬出去了，只有任孟仓和他的老伴儿还住在这个地坑院里，因此客房充足，我晚上就借宿在任孟仓家的地坑院，我心里有太多疑问，要在这黑黢黢又贴满黑色剪纸的窑洞中找寻答案。早早地吃过晚饭，窑洞里比外面黑得更早一些，任孟仓和他的老伴儿不看电视，不上网，天黑了他们就上床闭上眼睛，融入黑色，这一天就这样过去了。

在地坑院里看不到别的房子，人如坐井观天，天是方的，天幕黑中泛蓝，上面有微弱闪烁的星光，"井"的上沿有树冠的黝黑轮廓，似乎在低头偷窥地坑院里的一切，随着夜深，地坑院的四壁黑得更加深沉。我打开灯，让光从门窗透出去。

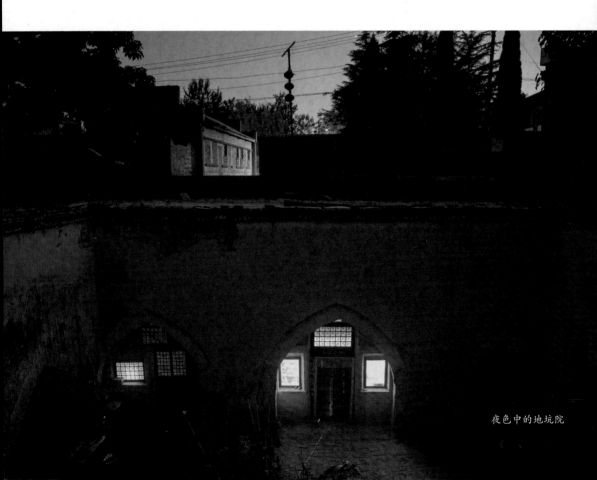

夜色中的地坑院

地坑院的窗户和风门的棂子都是井字形的方格，门窗上没有玻璃，用白纸糊着，格子里填满了小小的剪纸。站在漆黑的院子里看，贴在白色窗户纸上的剪纸如同静态的皮影。

这个夜晚，这个院子，和一个甲子以前的景象没有太大的区别：20岁的任孟仓在这个院子里用他擅长的剪纸手艺布置他的洞房，门窗上的格子里贴满黑色的小剪纸，屋里的墙上、顶棚上都是他剪的黑色团花，烛台上也要有花，60年前那个被黑色充满的夜晚，是任孟仓和他新婚妻子的洞房花烛夜。

我坐在院子里的石凳上，四面八方的黑裹挟着我。"江畔何人初见月？江月何年初照人？"是谁在这片土地上迎来第一个黑夜？是谁在夜色中突然开窍，从此视黑为美？

任孟仓家地坑院入口

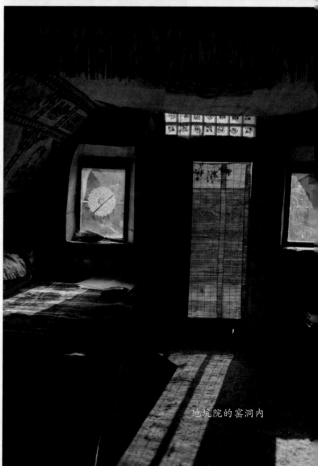

地坑院的窑洞内

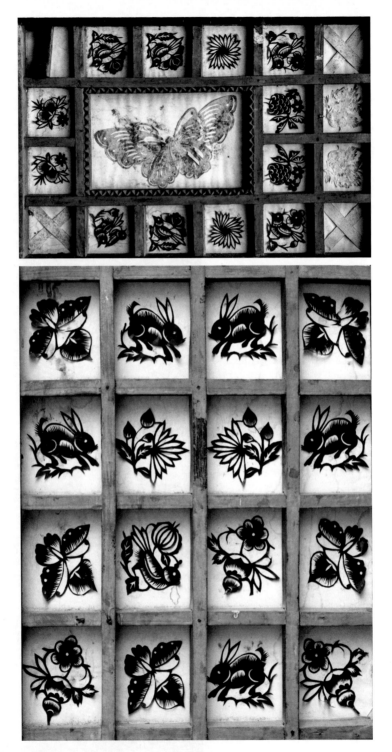

黑色窗花

　　用黑来装点自己的终身大事，不是任孟仓的个人喜好。豫西在历史上曾经是夏王朝建都经营之地，时间长达 470 余年。据《礼记·檀弓》记载，"夏后氏尚黑"，祭祀"牲用玄"，祭器为黑色。夏朝的祖庙称"玄堂"，祭社"用松"，《纲鉴易知录》中说夏"以黑为徽号"。关于对黑的喜好，任孟仓没有从文化渊源去解释，只是说，这里人爱用黑色，红色容易褪色，太阳一晒，没多久就褪色了，黑色好看，太阳越晒越黑，越好看，贴在墙上十年八年都不变色，耐看。这是在这一带民间代代形成的共识：黑是正色，是本色；黑色驱邪，黑吃黑。

　　我在翻看 2021 年第 5 期的《民艺》杂志时看到这样的描述："清朝皇帝结婚的花烛洞房——北京紫禁城里的坤宁宫，宫室的顶棚和东西两壁及壁间的两个过道，均用白纸裱贴着黑色龙凤剪纸图案，从用料、用色来看，与普通农家的顶棚花、墙花相比，除因宫室宽大而剪纸图案相应略大外，没有什么两样。"说明尚黑的审美取向，不仅在黄河流经的三门峡等地深入民心，而且在皇权在上的深宫里，也有偶尔闪现的薪火在延传。

　　黄河流域很多地方把剪纸称为"铰窗花"。门和窗是屋子里面和外面世界隔离的重要屏障，门上有门神把守，窗户上则有窗花守护，我听很多手艺人说过，窗花上的图案是不会有人物的，多以花、动物和吉祥纹样为主。南沟村的人也把剪纸叫作"铰花"，如果黑色是他们喜欢的颜色，那么"花"，则是最受欢迎的图样，结婚时用来布置新房，是铰花的重要使用场景。

　　只有在南沟村这样的乡下才能有如此被黑色包围的体验，天亮之后，黑夜会把它吞噬的一切还给大地，任孟仓与他的老伴儿开始了新一天的生活，刷牙洗脸，生火做饭，摘菜洗菜。院子的中间是他们耕种的菜地，黄瓜顶着嫩黄的花，豆角

藤上也是花，还有西红柿，以及像列兵一样成排的凤仙花和鹤立鸡群的鸡冠花。铰花手艺人任孟仓对花自然有偏爱，他和老伴儿以院里开着的这些花儿为伴，也喜欢没事就看一看他家大大小小的窗花，窗花上有长盛不败的荷花、牡丹、桂花……

任孟仓从 16 岁开始在这个地坑院里跟他的母亲学习剪纸。过去，人们的生活都拮据，到了入冬农闲的时候，女的要纺布绣花给家里人做新衣裳，男的学会了剪纸，闲时就把铰花拿到集市上去卖一卖，攒点钱过春节。

那个 18 岁嫁过来给任孟仓做新娘的女子，现在已经和任孟仓一起走过 60 多年。老两口在院子里支起一个双层的桌子用来吃饭，饭毕，双层桌子就化身为一个简单的工作台，两人现在有大把的时间，全部用来剪纸，工作台上放着几张纸、

任孟仓夫妇生火做饭

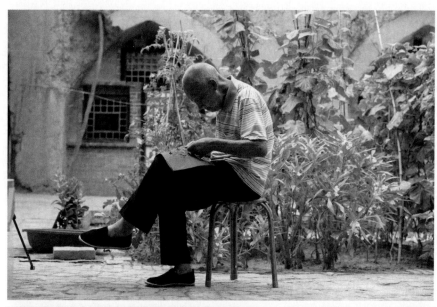

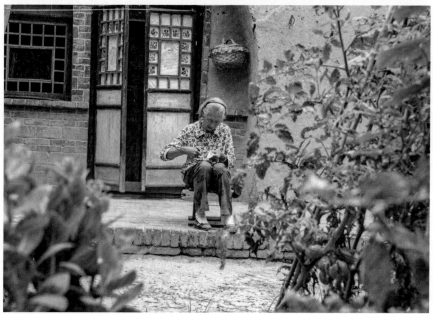

剪纸是任孟仓夫妇的日常

<div align="right">任孟仓剪纸时唱着《十二月花》</div>

两把剪刀，两人再把时间和心思搭在上面，就是齐整的一天。铰花的时候，任孟仓嘴里也不闲着，他喜欢一边唱歌一边剪，唱的内容也绕不开"花"，他很得意地告诉我，他可以把《十二月花》一口气唱下来，而且唱的时候，手里能配合唱的内容，把十二月的花挨个儿剪出来。

"正月里来无有花儿采，唯只有迎春花儿开……"

这是《十二月花》开篇的唱词，在这个方形的地坑院里，靠着这个方形的矮桌，任孟仓一边剪纸，一边给我完整地唱了一遍《十二月花》。能歌善剪的豫西人，把心中对喜、对幸福的向往，用他们祖辈传下来的黑色和花的形象朴素、直接地表达出来。研究汉字的学者何大齐先生说，黄河流域孕育了我们的华夏民族，在生产力低下的远古时期，人们选择傍水而居，地肥草丰，鲜花盛开，因而华夏的

华，在古体字里用来表达"花"。爱花的任孟仓，以及爱花的豫西人民，其实是在用他们的审美，延续着源远流长的华夏文明。这次拜访任孟仓，让我身临其境，眼见其物，"眼前一黑"，开了眼界。

在地坑院的生活转眼几十年，物是人非，父母不在了，兄妹七人中任孟仓最小，如今只剩下他一个，过去热热闹闹的院子冷清了下来。任孟仓的几个孩子也搬去城里了，一周回来看望他们一次，任孟仓估计是不会离开这个他住了一辈子的地坑院了，他习惯了这个地方，说这里冬暖夏凉，比楼房住着舒服多了。他和老伴儿没有其他爱好，就喜欢剪纸，当黑夜再次降临，他们的灯火会在巨大的黑幕上如萤火般亮起。村里修了路，也偶有汽车经过，所以能看到亮着车灯的汽车从他家房顶开过去，然后，一切又重归于黑，将两个老人，以及这块土地独特的尚黑审美一起吞噬。黑暗之中，耳边会响起爱花爱唱的手艺人在布置洞房时边铰喜花边哼唱的《铰喜花》。

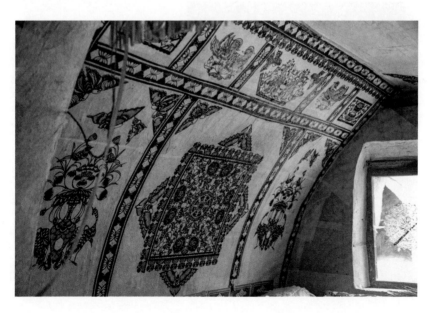

黑色顶棚花剪纸

盘脚盘腿儿炕上坐，你说咱们先铰啥？

小喜鹊，叫喳喳，叫得俺心里痒咕抓。

先剪个喜鹊登梅花，再铰个双喜配上它。

喜花样数有好多种，咱一样儿一样儿来铰吧。

"盆花儿""碗花儿"样样不能少，团花儿最讲究要铰好。

当中铰上一对喜鸳鸯，夫妻恩爱白头偕老。

莲花石榴对着铰，新郎新娘都知道。

铰石榴要开着口，两层意思都要有。

说得好听娘想留，女大当嫁留也留不了。

开口石榴能结百子，生儿育女是大道道。

莲花儿连，荷花儿合，小两口好比鸳鸯鸟。

甜甜蜜蜜过日子，来年抱个大胖小。

第五章——立 业

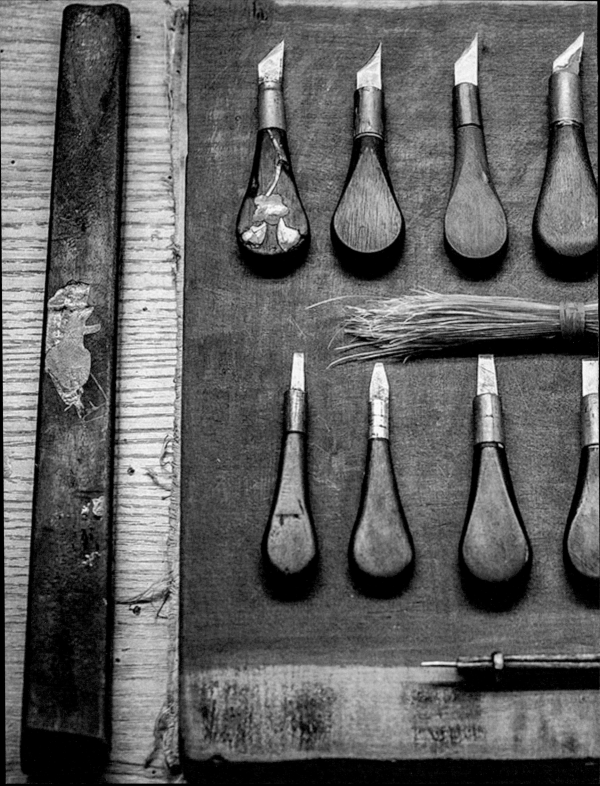

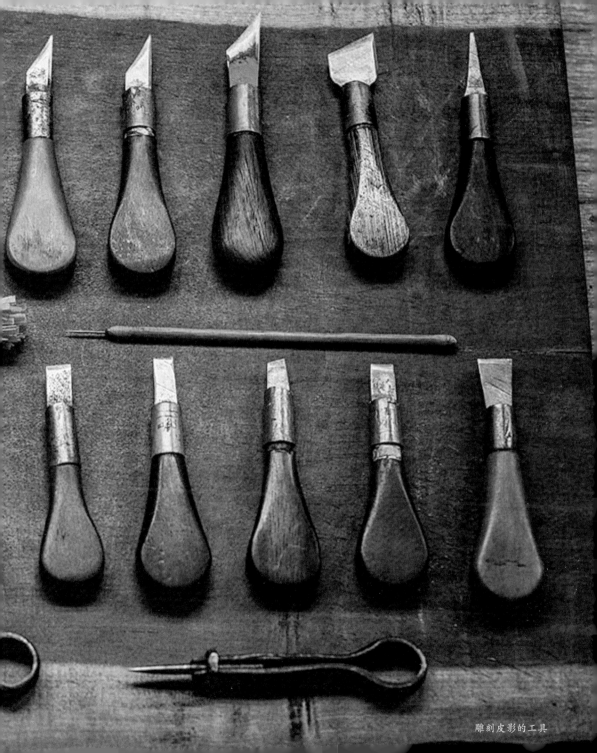

雕刻皮影的工具

山西 运城

永乐桃木雕刻

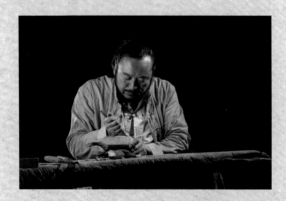

手艺人 16：永乐桃木雕刻技艺传承人李艳军

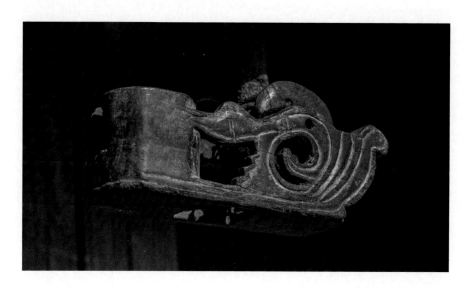

<div style="text-align: right;">李艳军收藏的墨斗</div>

墨斗这种东西，我小时候就见过，知道那是木匠非常重要的工具。农村里谁家添置个家具、农具都离不开木匠；家里盖新房，门、窗乃至栋梁都需要木匠。能够被请去做栋梁的木匠须是经验丰富、德高望重的师傅，建新房时我们尊称这样的师傅为"墨斗师傅"。

但我第一次见到很多很多的墨斗，是在山西运城的芮城县永乐镇李艳军的工作室。李艳军收藏了很多的墨斗，每一个墨斗都代表一个学成出师的木匠——按照很多地方的习俗，徒弟跟着师父学三年，到可以出师的时候，师父会送一个墨斗给他，算是"毕业证书"，也是徒弟出师之后自立门户的重要工具。

是否选择当木匠，是一个人在十五六岁时要做的决定。李艳军家里祖上好几代都是木匠，以这样的出身背景，他有更大的概率成为一名木匠，只不过，在他刚到可以当学徒的年龄，却出了一点小插曲。

1976 年，李艳军出生在芮城黄河边上的永乐镇，在他的老家，有一个地方名誉全国——中国道教三大祖庭之一、纪念八仙之一吕洞宾的大纯阳万寿宫，因地处永乐镇，俗称"永乐宫"。永乐宫本来与黄河水保持着一定的距离，20 世纪 50 年代末，国家决定在黄河下游修建三门峡水利枢纽工程，修建大坝后上游水位势必会上涨，于是，花费两年时间，永乐宫连同它举世瞩目的壁画被整体搬迁到今天的位置。

"你摸摸我这儿。"

在去往永乐宫的路上，手艺人李艳军指了指自己的屁股，示意我伸手摸一下，我犹豫了一下，将手伸了上去，这是我第一次以这种奇特的方式与手艺人接触。李艳军走路时，旁人看不出有明显的异样，但我的手很明显地感受到他的屁股上有一个凹进去的坑。他告诉我，14 岁那年的一场车祸，差点让他的人生报废了。医生告诉他的家人，需要给他的双腿进行 80% 的截肢，当时他像个废人一样在医院里躺了很久，他的父母一边照顾他，一边又不得不为家族繁衍做备用方案，于是，一年多以后，李艳军多了一个小他十多岁的弟弟。李艳军自己也倔强地活了下来，算他命大，命保住了，两条腿也保住了。

李艳军对于木工的最初印象，缘于他的爷爷。爷爷是一位擅雕棺板的木匠，李艳军六七岁时，爷爷会做些桃木的陀螺和其他木质小玩具给他玩儿，等他到了喜欢舞刀弄枪的年龄，爷爷会教他做一些木刀剑。不过，李艳军的正式师父并不是他的爷爷，当他从车祸死里逃生，并在 18 岁那年从学校毕业时，爷爷已经去世，他师从了在当地同样是名木匠的伯祖父。爷爷留给他的，是一个自己用过的牛角墨斗。

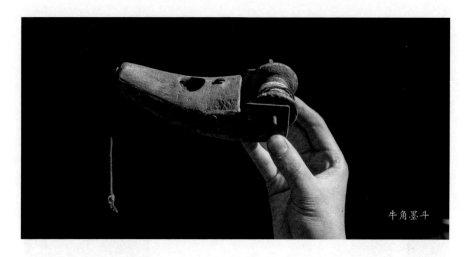

牛角墨斗

李艳军的成长不仅受家庭代代为木匠的影响，也受道教文化的熏陶，他的木匠活儿主要是用桃木雕刻道教中常用到的桃木剑、桃符等法器。

无论在东方还是西方，历史留传下来的很多伟大艺术作品多与宗教有关，包括我和李艳军同往的永乐宫中闻名于世的道教壁画。接触手艺人的这几年，我愈加体会到信仰对于一个手艺人的重要性，李艳军从事的手艺本身，就与他的信仰有关。

李艳军信奉道教，这也是他的家传。在他的工作室里，供奉着吕祖像，李艳军每日鞠躬，磕头，恭恭敬敬地完成这一套仪式之后，才开始这一天的雕刻工作。

在中国的传统文化中，尤其在道教文化中，桃木有着驱魔避邪的功用。道士做法，手里都少不了一把桃木剑。李艳军正式成为木匠，就是从做桃木剑开始的，至今还让他比较得意的作品，是他早年做的一把长三尺三的桃木剑，剑身虽苗条，这些年来却没有变形。我到访他的工作室时，工作台上也放着一把正在制作的桃木剑，只是和他做的第一把桃木剑相比，尺寸要大出很多倍。

李艳军早年制作的三尺桃木剑

李艳军正在雕刻巨型桃木剑

李艳军雕刻的巨型桃木剑

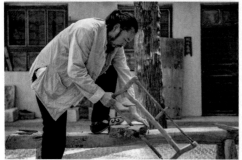

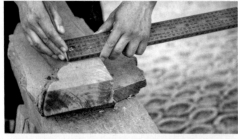

李艳军下料准备制作桃木墨斗

一件桃木雕刻作品要经过伐木、下料、风干、分类选料、设计、绘图、雕刻、打磨抛光等 11 个重要环节。我问他，做一个墨斗是否也要经过这些步骤。

做了半辈子桃木剑的李艳军估计没想到会有人提出要他做个墨斗，但面对这个有点儿"超纲"的命题，如今已身为国家级非遗传承人的他，没多久的工夫，就做出了一个崭新的墨斗。我请他做墨斗，是想试图将自己代入一个刚出师的年轻木匠的心情——马上学成出师，拿着师父送的墨斗，正式开始作为一个工匠的人生是怎样的？

从形制上看，墨斗无非是个简单的长方形木盒，前端为墨仓，填塞棉花以吸附墨汁，"墨斗"因此而得名。墨仓常被雕作桃形、鱼形、龙形等，除墨仓外，墨斗还由线轮、墨线、线锥、墨签等

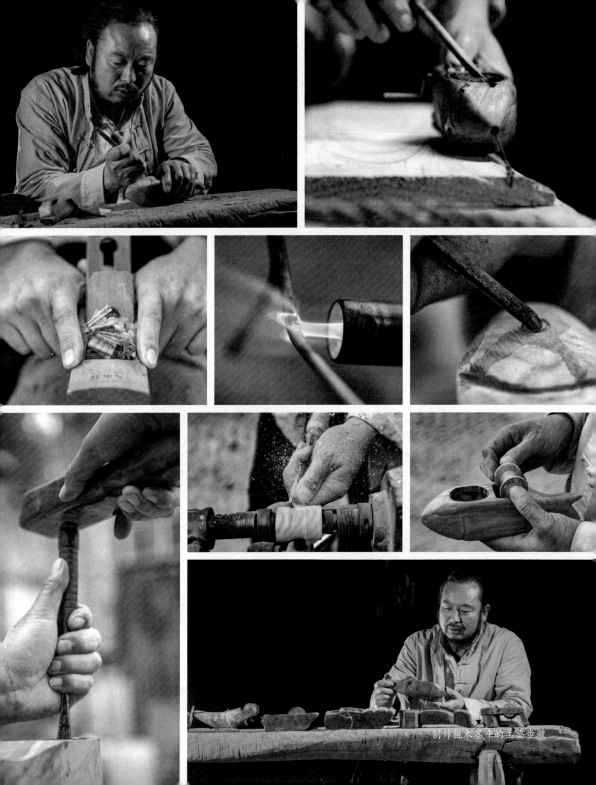

制作桃木墨斗的主要步骤

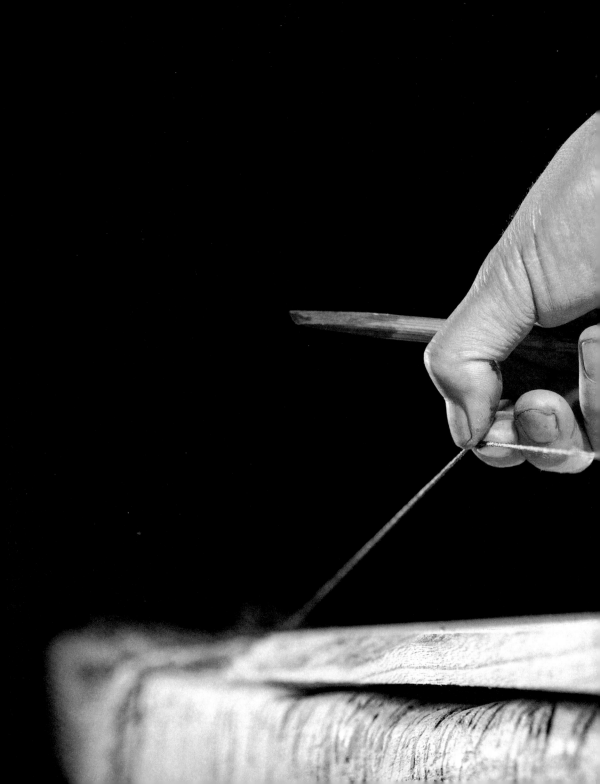

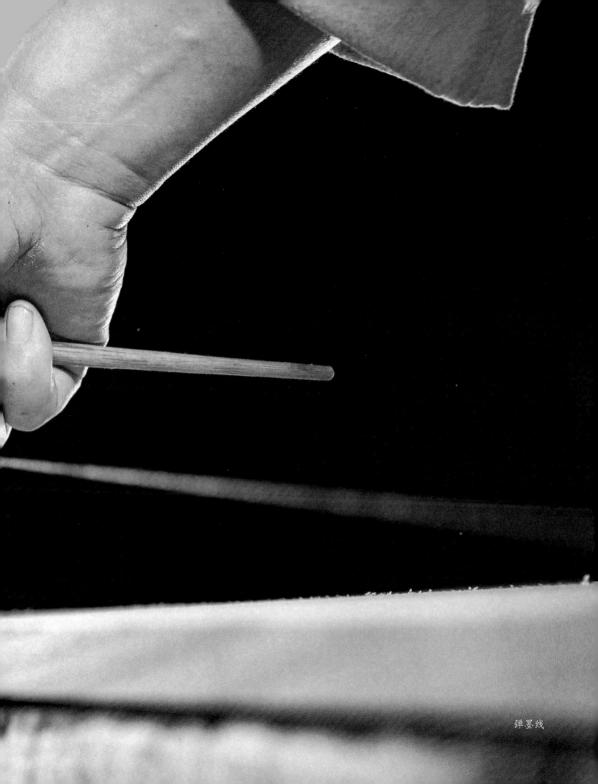

弹墨线

几大部件组成。它的主要作用是帮助木匠在弯曲的木头上取直线，这样在开料时，木匠的锯路只要跟着线走即可。墨斗有时还用作吊垂线，衡量器物的垂直与平整，建房时安装门窗、上栋梁，都讲究平、正、直。

我小时候喜欢模仿木匠，睁一只眼闭一只眼瞄一块木料，这对孩子而言真是一个神奇的技能。事实上，木匠操练出来的眼光是值得信赖的，加上墨斗的辅助，使掌捏得更准了。

中国人自古以来喜欢借物起兴，从一件物品的物理特征引申出一个与之相关的做人道理。墨斗就是得了这个便利，因而在过去木匠的眼中有着非同一般的地位。古代匠人在实践中使用墨斗、墨绳令君子亦自叹不如，《荀子·儒效》中写道："设规矩，陈绳墨，便备用，君子不如工人。"人们普遍认为墨斗是木匠的祖师爷鲁班发明的，木匠见到墨斗，就有一种见到祖师爷的感觉。事实上，鲁班的意义早已超越了木匠这个工种，奴、徒、工、匠、家、师、圣，在人们为工匠所设定的七个层级中，鲁班是中国自古以来凤毛麟角被尊为圣的匠人，而成为精神图腾的墨斗被赋予的内涵自然不只在于帮助木匠去矫正材料与器物的正直，更代表着对于匠人为匠、为人正直品行的诉求。老师傅们常讲到自己当初被师父相中，以及他们自己收徒时，师父对于徒弟的考察，除了学习领悟的能力、吃苦耐劳的决心，更看重其做人做事的品德。在学徒的初始阶段，师父甚至会人为地设定一些考验徒弟品行的题目，例如故意落些钱在地上，观察徒弟在扫地时捡到后会如何处理。直到学徒期满，各个方面都通过了考核，师父才会送给徒弟一个墨斗作为出师礼，也代表着师父对徒弟步入社会后做人做事的期许。

各行各业的手艺人都有自己的师父，也有自己行业供奉的祖师爷，一来是出

桃树上的桃木墨斗

于感恩与敬畏，同时也相信师父，尤其是祖师爷在冥冥之中对自己的护佑。见物如见人，获自师父的墨斗之于木匠，其分量必非同寻常，旧时木匠在外做活儿，如果需要晚上赶夜路回家，其他工具可能都会暂时寄存在主家，但是墨斗一定要随身携带。这也是墨斗的角色和功能被进一步强化的结果，中国人相信邪不压正，因"陈绳墨"而带有"正、直"功能的墨斗也因此被赋予了避邪驱鬼的魔力。木匠相信赶夜路带上墨斗，就能百鬼不侵。"我有一间房，半间租与转轮王，要是射出一条线，天下邪魔不敢挡。"老百姓也用流传下来的这样的谜语把墨斗加以神化。很多地方都有这样的说法，谁家若是有人失眠多梦或者小孩儿晚上哭闹不止，便会借老木匠的墨斗一用，放在枕头旁，保他安然入睡。

李艳军毫不避讳自己是残疾人，作为木匠，他发挥了和正常人一样，甚至超出正常人的价值，道教让他在做事与处世中多了一份敬畏与善意。我在拍摄现场看到他雕刻桃木剑的时候，刻刀惊动了蛰伏在木头缝隙里的一只小虫子，他停下手里的活儿，拿一把刻刀小心地把它挑到铲子上，走出门去，放生，回来再继续干活儿。

从 2006 年开始，李艳军与当地的新世纪技工学校合作，重点培训残疾人学习木工。他认为身体有残疾是命运给他关了一扇门，但是也为他开了一扇窗，残疾人从事手工技艺，有时会有正常人所不具备的专注。李艳军把他的木工手艺传授给这些身体有残疾的学徒，也带出了一批批可以独立完成工作的手艺人，让他们能够自力更生，靠劳动能获得一份收入。现在市场不太景气，李艳军只好让他们先回家，他接到订单时再一一上门分派工作。在重新打造的工作室里，他仍然预留出两间屋子作为残疾手艺人的休息室。

科技的发展渗透到了每一个领域，包括木工在内。现在木匠干活儿基本不需要依赖墨斗了，因此李艳军也用不着送墨斗给从他这里出师的学徒了，可他用自己的所作所为，把一个个无形的墨斗放置在每一个徒弟的心里。

就像李艳军小时候受爷爷的影响开始摆弄木雕一样，李艳军埋头干活儿的时候，他的儿子也像模像样地在旁边雕刻自己的作品，李艳军特意为儿子做了一套行头，方便他上手体验。一家三口在这个工作室里各忙各的，李艳军偶尔凑过去给儿子示范一下，儿子似懂非懂，但刻得很认真，完成一件作品之后兴冲冲地拿去给爸爸展示，看起来像是想获得几句夸奖，但看爸爸手头还在忙，就候在旁边，安静地等。

李艳军这次做的桃木墨斗，兴许会在将来的某一天用来表达他对孩子的认可。

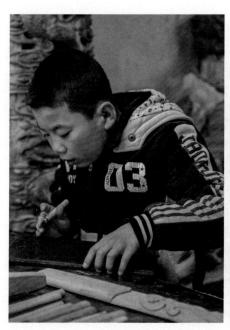
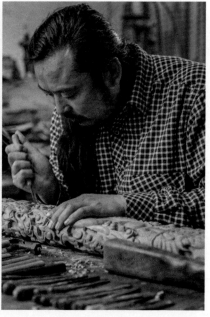

儿子李晋生（左）从小跟着父亲李艳军学习木雕

山西 运城

河津剪纸

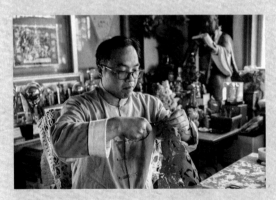

手艺人 17：河津剪纸传承人杨毅

"成家立业"，意味着人们习惯把成家置于立业之前：过去，当一个人步入成年，便由父母之命、媒妁之言，在家人的操持下，完成人生大事。然后务农也好，经商也罢，或者学一门手艺，又或者继续奋发读书以求考取功名，期待的都是成家后随之而来的能量爆发。在各种选择中，读书考取功名是更光鲜，更能光宗耀祖的事，人生四大喜事中，在"洞房花烛夜"之后，压轴出场的便是"金榜题名时"。

金榜题名对读书人而言，是人生中一次质的飞跃，在民间有一个更形象的说法叫"鲤鱼跃龙门"。《埤雅·释鱼》中这样解释："俗说鱼跃龙门，过而为龙，唯鲤或然。"亦即在传说中黄河里的鲤鱼跳过龙门，就会变化成龙，比喻人们逆流上进。

最初，我并不知道世上真有龙门，后来不仅知道了这个典故确有所指，还来

山西龙门的鲤鱼雕塑

杨毅在黄河河滩上剪纸

到了典故的发生地——黄河龙门。"黄河西来决昆仑，咆哮万里触龙门。"大诗人李白相信天生我材必有用，似乎也以《公无渡河》这首名诗，替黄河道出了它的抱负——从昆仑山下咆哮万里至此，当是大材大用，建一番功业之时了。龙门是黄河的咽喉，位于与山西河津西北面和陕西韩城交接的黄河峡谷出口处。我站在修建于 70 年前、横跨黄河连接晋陕的钢铁大桥上向北望，黄河夹在两面万仞的大山间，河宽不足 40 米。一过龙门，河面瞬间开阔，水流趋缓，一望无尽的河滩从容地与黄河水并肩依偎，平分秋色。

河滩之上，站着把我领到这里的手艺人杨毅。他是非遗项目河津剪纸的省级传承人，请他到黄河河滩上剪纸是跟他接触之后我临时产生的灵感，这与在工作室里完成一件作品是两种完全不同的状态。龙门开阔处，人在河滩上显得微不足道，人手中的纸与剪刀更是渺如尘埃。人和物在取景框里成了可有可无的小点，却是我想表达的大开大合。

在几十年的手艺生涯中，无论是作品的题材还是体量，剪纸手艺人杨毅都试图立足传统，同时又为传统手艺找到它的蜕变之路。杨毅告诉我，传说中龙门是大禹为治水所凿，因此龙门又称"禹门"。鲤鱼跃龙门、大禹治水，我看到两者间的精神重叠：一个立志，一个励志，对于一个怀有抱负的人而言，两者不可或缺。立志跃龙门是人生的目标，励志达到目标则需要如大禹治水三过家门而不入这般的耐性与韧劲。而在这一带传承下来的手艺与手艺中所表达的题材，自然容易与发生在当地的"鲤鱼跃龙门"和"大禹治水"的传说相关。

1975 年出生的杨毅虽然年纪不算大，但是在手艺方面却有着深厚的积累。剪纸在他家已传承了四代，有着 100 多年的历史。杨毅从上辈手里传承了剪纸手艺

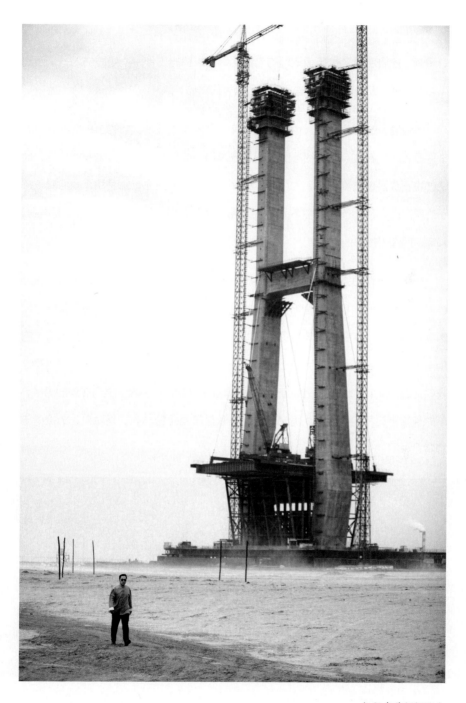

杨毅在黄河河滩上

的同时，还攒下很多有历史烙印的老物件。进入他的工作室，如同进入一个当地风物百宝箱，其中就有很多鲤鱼跃龙门题材的物品。

杨毅说，过去他家祖上也曾进士及第，是靠读书进入官场的。杨毅收藏的老物件里有一块石头，上面的浮雕是鲤鱼跃龙门，这是他在河津当地收回来的，他说这块石头是过去富庶人家的门楣。这种人家的房子往往有几进院，他们对于孩子的期许也会高于布衣百姓家，门楣上雕着鲤鱼跃龙门，是让孩子们抬头就能看到，知道这期许是指向他们的。

好男儿志在四方，成年后若想干出一番事业，就免不了要四处闯荡，而腰上的荷包与肩上的钱褡子，是出门在外必备的装备。拿出去的本钱、赚回来的身家都靠它们装着。我在黄河流域见过不同地方的荷包与钱褡子，如游子身上衣，它们多出自妻子或者母亲之手，上面有不同的图案，如花开富贵或平（瓶）安吉祥。杨毅则说，河津当地的很多钱褡子上绣的是鲤鱼跃龙门的图案。出门在外的男子，不时看看自己荷包的鼓瘪，再想想自己要鲤鱼跃龙门的志向，是对自己的提醒与鞭策。

杨毅收藏的鲤鱼跃龙门门楣石雕

杨毅收藏的鲤鱼跃龙门木雕（左为月饼模子）

　　杨毅家祖上有过进士及第的显耀时刻，而在家族最近几代人中间，晋人的经商智慧风头渐露，家里近几辈人中从商的很多，他们兄妹四个，哥哥姐姐都在经商。杨毅的妈妈任仙枝和太姥姥成为家族中的另一股力量，她们都以剪纸在当地颇有名气，在当地人看来，他们家就是干花子活儿（剪纸）的。在杨毅儿时的记忆中，谁家有红白喜事，就得把他的妈妈请过去，妈妈在别人家一待就是六七天，除了剪纸，还蒸花馍。兄弟姐妹四人中杨毅最小，他小时候到哪里都要黏着妈妈，因此耳濡目染，也跟着喜欢上了剪纸。从他懂事起，每天早上一睁开眼睛，便看到妈妈不是在剪纸，就是在刺绣，或者蒸花馍。也许是妈妈的缘故，杨毅从小就喜欢动手，喜欢写字、画画，搞创作。我问他，剪纸、刺绣传统上本来是女孩子打小学的事，你家怎么反过来了，姐姐们搞事业，你却做起了剪纸？

　　杨毅曾经也问过他的两个姐姐同样的问题，得到的答案是，看着妈妈搞了一辈子剪纸，她们都伤透了心。在他们姐弟上学的时候，碰上谁家红白喜事，放学回来的他们肯定就见不着妈妈的身影了，经常连饭都吃不上，姐姐们于是暗下决

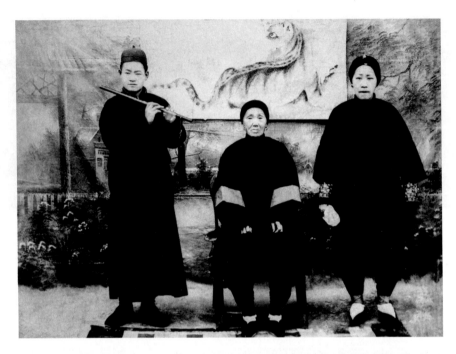

杨毅的太姥姥（中）曾在当地以剪纸闻名

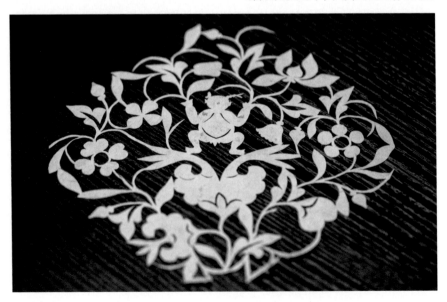

杨毅收藏的太姥姥的剪纸作品"榴开见籽"

杨毅（左）与妈妈任仙枝在剪纸

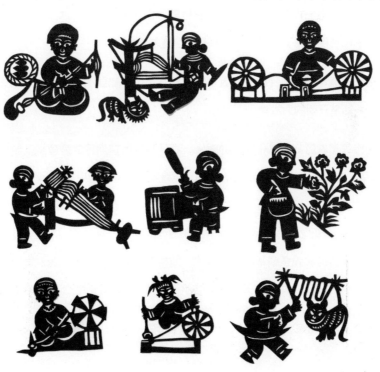

任仙枝的剪纸作品

心，这辈子都不学剪纸。

姐姐们不想碰的手艺却让杨毅欲罢不能。兼顾创作和收藏，对民间手艺触类旁通的他，仍然把剪纸当作自己的主业。他收藏的许多剪纸作品，如我在河南手艺人任孟仓家看到的一样，主要是用来装饰家里像棋盘一样密密麻麻的窗棂子的。家境较好、房间较多的人家，在将要成年的男孩子的屋子里、窗棂子上贴的窗花中，多有鲤鱼跃龙门的形象。

过去贴在窗棂子上的窗花只有豆腐块大小，杨毅把它放在手心里，跟我说："那种剪纸不过瘾。"

杨毅觉得尺寸太小、剪起来不过瘾的小窗花在今天的实用性也越来越弱。如今很多人像杨毅一样住进了楼房，在农村盖房也几乎都改成落地大玻璃窗，老的窗棂格子已经很少见了，对小窗花的需求也越来越少。

杨毅不满足于剪那种豆腐块大小的鲤鱼跃龙门，他要的是把剪纸剪出黄河出龙门一般豁然开朗的大气象。

相传每年农历三月冰化雪消的时候，不计其数的黄河里的鲤鱼从下游逆流向上，游集于龙门之下，竞相跳跃，这一年里，能跃上龙门的鲤鱼只有72尾。一登龙门，云雨随之，天火烧其尾，登天为龙。传说不会无中生有，我曾看到一个相对让我信服的说法，分析为什么黄河里的鲤鱼喜欢逆流向上——因为黄河水含泥沙较多，鲤鱼在水里游的时候鱼鳞是微微张开的，如果顺流向下，水里的泥沙很容易卡进鱼鳞，只有在逆流中，鱼鳞张开的方向与水流相背，才能减少泥沙进入鱼鳞的机会。

刚刚成年的杨毅如跃龙门的鲤鱼，也想出去打拼一下，闯出一片天地来。他

选择的是当兵，那时已经近视的他是因为有剪纸的特长才破例被招上的。在驻守天津的部队服役期间，杨毅还是没有离开剪纸，借助他的剪纸特长，在部队的宣传部门工作。

十年军营生活，使他的视野开阔了很多，接触了外面的高人，包括手艺人和相关学者，部队的生活氛围也改变了他的一些审美。他喜欢广阔天地，喜欢大开大合。恰在他当兵的第十年，一位研究剪纸的前辈建议他：做民间手艺，应该还是回到民间，民间才是你的土壤。这个建议让杨毅做了从部队转业回到山西老家

杨毅当兵时的军装照

的决定，这也让我想起湘西凤凰听涛山下，黄永玉写下来刻在石碑上送给表叔沈从文的那句话："一个士兵，要不战死沙场，便是回到故乡。"和平年代大大降低了士兵战死沙场的概率，不过，像杨毅这样因为手艺而选择回到故乡的事例也属少见。回到山西后，他家的小阁楼成了他真正可以施展拳脚的大战场。很多表现鲤鱼跃龙门题材的巨幅剪纸都是在这个阁楼里，由从龙门跳出去又回到龙门的手艺人杨毅手起刀落，呈现在世人面前的。

在物质匮乏的年代，老手艺人展现出他们物尽其用的智慧。过去的剪纸手艺人很少会有人为了剪纸而专门去买红纸，他们会把过年贴的春联揭下来用，甚至还会在过年时用一种树上的树刺把剪纸扎在门窗上，等年一过完，方便取下来，隔年再用。到了杨毅这一代，物质丰富了，只要野心够大，就具备突破剪纸尺寸

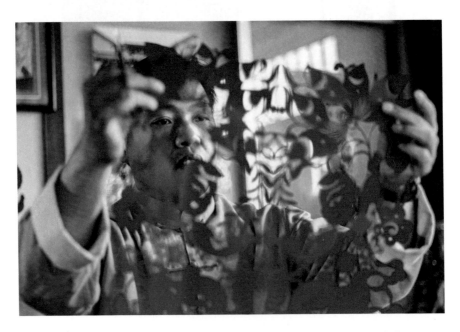

正在剪纸的杨毅

限制的条件，可以尽情发挥。当然，也会随之产生其他需要解决的问题。

杨毅在创作大幅《鲤鱼跃龙门》时，从起稿设计、剪纸，再到装裱，全部环节都是亲手完成的。因为作品篇幅大（很多都是用六尺整张纸剪的），需要的时间也长，杨毅一两周才能完成一幅作品是常有的事。

大禹治水三过家门而不入，杨毅对这种废寝忘食的状态深有体会，剪大作品需要花时间，装裱大作品更要花时间。他经常在阁楼上趴着，一点点剪，一剪就忘了时间，忘了吃饭，等家里人把饭做好了端上去，他才抽空扒拉几口，继续干活儿。杨毅说自己在部队时就是这样，碰上搞活动准备宣传物料，如果战友在他还没干完的时候过来叫他吃饭，常常就会被他凶回去。

杨毅在工作室创作大型剪纸《鲤鱼跃龙门》

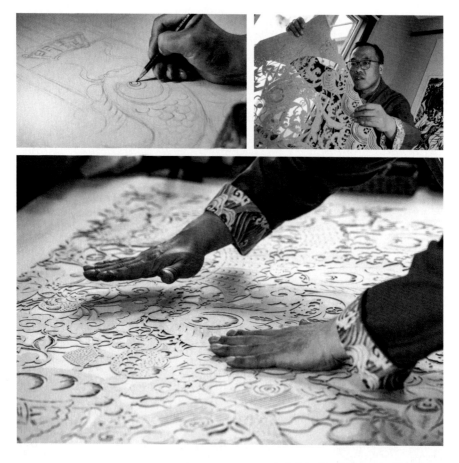

<div align="right">大型剪纸《鲤鱼跃龙门》的主要步骤</div>

　　经过这么多年的摸索，杨毅剪大作品和装裱大作品都已经得心应手。大作品

并不是简单地把小作品按照比例放大，大作品有它的包容性，和中国画有着同样

的讲究：疏可跑马，密不透风。同样是鲤鱼跃龙门的题材，杨毅在创作上也不断

地尝试表现的可能性，传统的民间手艺作品表现的多是鲤鱼跃起来的那一瞬间，

而在杨毅的作品里，他通过自己的丰富想象，拉出一条更长的"时间轴"——当

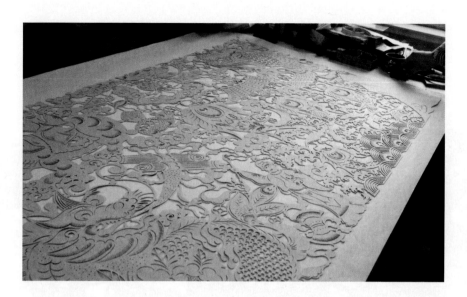

即将完成的《鲤鱼跃龙门》

一个人通过努力完成鲤鱼跃龙门的蜕变之后，会是一番怎样的景象？有的手里拿着令旗，跳过龙门即可指挥三军；有的手里拿着毛笔，配上金锭，寓意"必定如意"；有的包里封存着官印，代表升官；有的骑狮子，有的骑麒麟，有的骑大象，狮子后面有绣球，前面有莲灯，寓意连登太师，子子孙孙做高官，荣华富贵在后头；其他还会有金蟾、麦穗、谷穗、鱼等吉祥元素，经过杨毅的重新构思与布局，根据创作需要融入主题画面中。

经历四代、超过百余年的传承，剪纸手艺的交接棒落在杨毅的手里，他为剪纸找到了更大的表现舞台和更多创作的可能性。对杨毅而言，时代就是一个龙门，有幸跨了过来，在面前的，便是一个有无限可能的艺术空间。

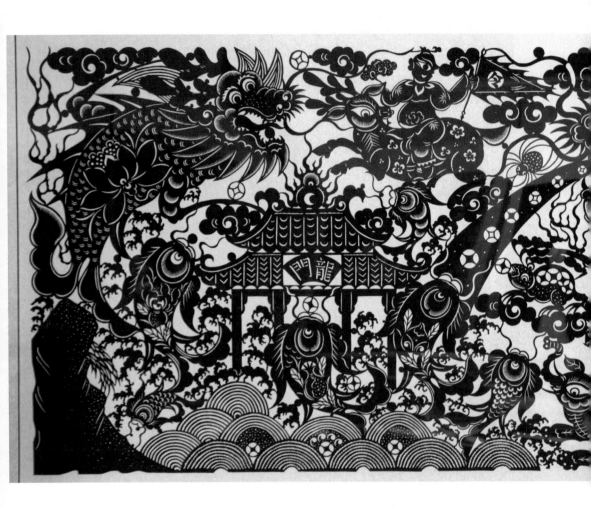

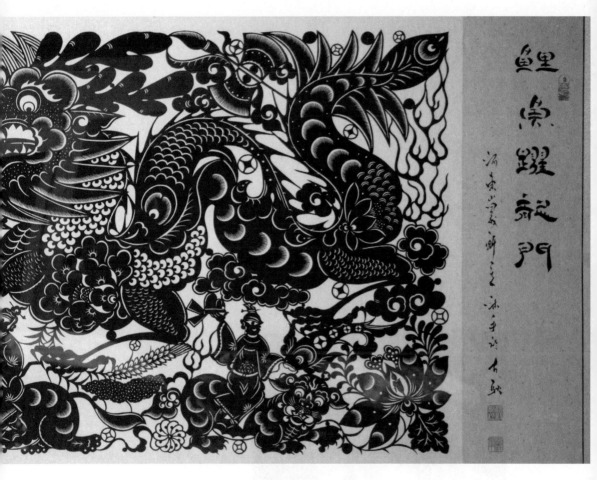

杨毅剪纸作品《鲤鱼跃龙门》

陕西 渭南

华县皮影

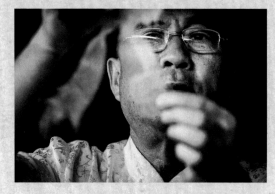

手艺人 18：华县皮影代表性传承人汪天稳

有人问毕加索他的画为何让人看不懂时，毕加索反问："你听过鸟叫吗？""听过。""好听吗？""好听。"

毕加索关于艺术的这段对话让我印象深刻，我也曾对这个对话做进一步的假设：树上的鸟叫声动听，不在于树下有多少观众在听；鸟也不会因为人类听不懂它的叫声而凑合叫一叫。鸟的叫声动听，自然就对人有感染力。

这个认知让我在接触传统的民间艺术与艺人的过程中更加释怀，不再去纠结懂与不懂，而是把自己放在民间手艺的氛围里去感受它的感染力，比如我在山西民间看当地人唱蒲剧，在宁夏听人唱"花儿"，在陕西看皮影戏，在青海听藏传佛教的诵经，虽然听不懂具体内容，但这并不影响当我身处现场时精神上所受的感染。尤其是在西安看皮影戏，有了拍摄采访的便利，我可以穿梭于台前幕后，既可以看到幕布上的皮影人物配合音乐唱腔的动作，又可以看到幕后五个人唱念做打，忙而不乱的配合。我并不了解那一出戏的内容，也听不懂他们的唱词，但却被上下翻飞的皮影，如黄河水一般粗糙、浑厚、有颗粒感的唱腔，以及幕后五个人投入的状态所触动，一边拍摄一边泪流满面。

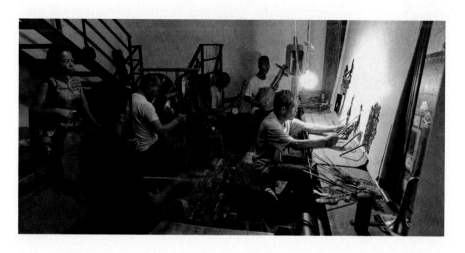

"五人忙"

　　这是 2016 年的夏天，我来到西安，拜访当时皮影领域唯一的中国工艺美术大师汪天稳先生，他和他的女儿汪海燕带我来到一个一般人很难找到的皮影戏剧场。因为他们，我才知道现在皮影戏已经不复往日的荣光，很难看到幕后五人同台的皮影剧目了。我有幸在现场完整看完一出文戏和一出武戏的表演，算是饱了眼福。

　　汪天稳告诉我，皮影的历史可以追溯到汉武帝时期，在中国已经存在了 2000 多年。早在 1000 多年前的文献里，就有关于皮影戏演出的记载。我国有 26 个省市自治区盛行过皮影戏，清朝末年，仅华县就有演出班社二三十家，到民国时期还十分盛行，最多时候有班社 48 家。

　　"一个班社"就是一个演出班子，完整的演出班子由五人组成，因此华县当地也管皮影戏叫作"五人忙"："前声"负责唱，一人要唱生旦净丑几个角色；"坐槽"负责敲锣、打碗碗、打梆子等；"上档"负责拉二弦琴、吹唢呐；"下档"负责拉板胡、长号，并配合签手的工作；"签手"是一个重要部分，与观众在幕前看到的演出画面直接相关，负责操纵皮影。演出的时候，这五个人往往要手、脚、口并用，全程忙得不亦乐乎。而现在，巅峰时期有 48 家班社的华县皮影"五人忙"的景象已不复存在，能遇到硕果仅存的戏班实属机缘。

　　通过采访汪天稳我才知道，其实我之前就看过他们的表演——当年张艺谋导演的电影《活着》里，有很多皮影戏的戏份，我见到的这个戏班里就有两人在电影里与主演葛优搭戏，其中一个如今已年过古稀，在"五人忙"里担任签手的刘东耀老人。而张艺谋的电影里和多年后我看的表演用到的皮影，大多出自领我走进皮影戏院，也领我走近这种古老民间手艺的手艺人汪天稳之手。

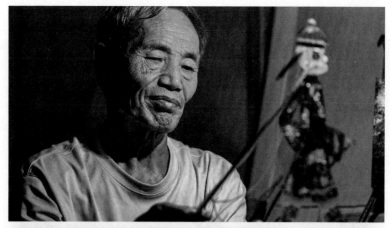

皮影戏演出幕后

皮影道具人物

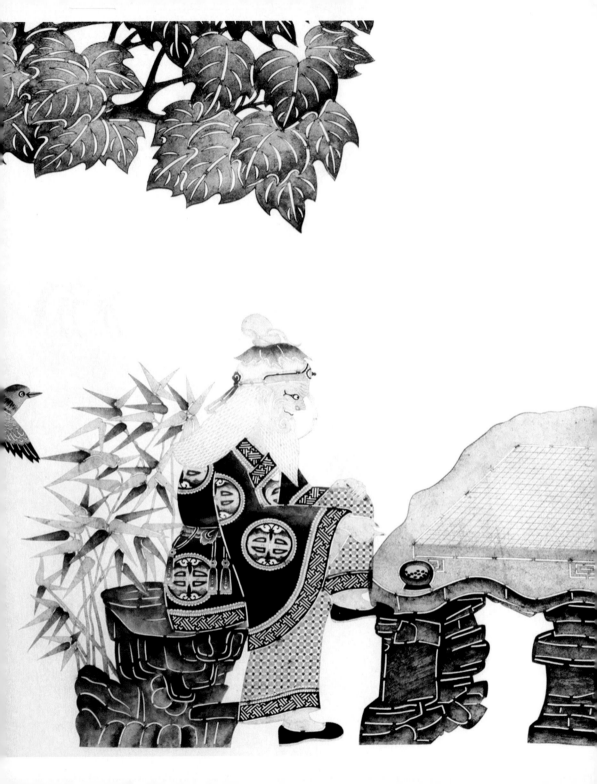

皮影作品《烂柯山》

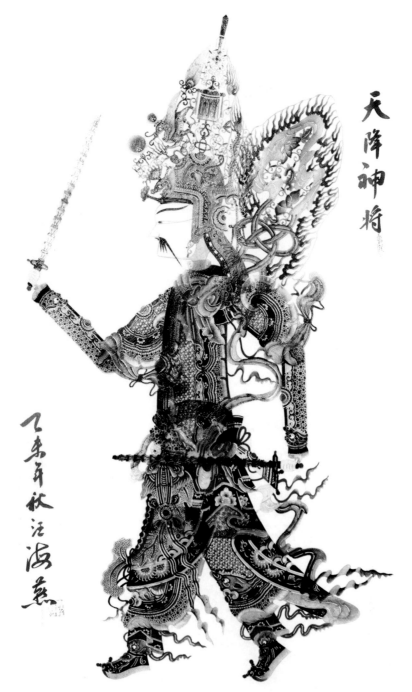

天降神将

飞未年秋江海燕

皮影人物"天降神将"

正如发出动听的鸣叫是鸟的天性，刘东耀老人和汪天稳这两位手艺人不管市场是否景气或观众是否内行如知音，都不改自己对手中所做之事的爱与投入，手艺在他们身上，已如天性，成为他们生命的一部分。

手艺打磨到不仅可以谋生，还可以在众多弟子中脱颖而出，让师父对自己抱以更高的期许，这是一个手艺人到了一定的年龄，所追求的另一种境界。

洪七公的打狗棒，终究要慎重地传给他值得托付的人之手。在汪天稳的皮影工作室，我看到他手上握有一把镶有贝壳的刻刀。

"这是我师父传给我的，也是我师父的师父当初传给他的。"汪天稳说。这把镶有贝壳的刻刀可能已经传了 200 年，当时师父把刻刀传给他的时候，还有一个特别正式的仪式。

雕刻皮影的常用工具

汪天稳 1950 年出生在陕西省华县（现为渭南华州）柳枝镇陈家堡村，四五岁起就喜欢看皮影戏，一开始在村里看，后来也经常跑到邻村看。起初他也看不懂，完全是被皮影戏里五颜六色的影偶造型所吸引。看皮影戏时，个子矮小的他喜欢在演出开始后从芦席底下钻进后台，站在演员的身边近距离观看皮影的造型、色彩和演员表演时的一招一式。

因为这样的童年经历，汪天稳在 11 岁那年拜皮影雕刻大师李占文先生为师。那几年里，汪天稳与师父同吃同住学习皮影雕刻。他需要练就一手华县皮影雕刻"推皮走刀"的独门技法，这种技法需要手艺人在雕刻时用右手把刻刀刀尖垂直扎在将要雕刻的画稿线条上，然后用左手的食指、中指和无名指三根指头沿着画稿线条的轨迹均匀用力，把皮子向前推。随着皮子的移动，刻刀就会把皮子切开。所以，学习制作皮影需要很大的手劲儿，尤其是推皮的左手，需要极大的力量。我采访汪天稳时他已经 67 岁，但使起这手绝活儿还是信手拈来。在跟师父学艺的那几年里，按照师父的要求，他每天必须在 6 点半以前起床，起来第一件事情是练习半个小时推皮。其余时间除照顾师父饮食起居、练习用毛笔勾线和用刻刀刻点刻线之外，每天下午 2 点和晚上睡觉前还要分别进行半个小时的推皮练习。没有力气，皮子根本就推不动，因此，师父为了训练他的手臂力量，用绳子在他的左臂下方捆上两块砖头，经过一段时间的练习，再加上两块砖头，四块砖头加起来有 20 多斤重。每天手臂上捆着 20 多斤的砖头，进行三次半小时的推皮训练，这是汪天稳从 11 岁开始练就的童子功。

当然，雕刻皮影的技艺不能光凭一手蛮力。华县皮影属于"东路皮影"，东路皮影以精致、细腻著称。过去雕刻皮影主要服务于皮影戏的演出需要，手艺人在设计皮影人物形象时不仅要符合故事情节的设定，人物的衣着打扮、场景道具

也都要符合历史，而这正是皮影雕刻师展现自己精细技艺最好的舞台。东路皮影讲究造型优美、刀工精细、线条明畅，所雕刻的帝王宫殿、佳人绣阁、男女老少皆形象生动、惟妙惟肖，加上层次丰富、笔笔到位的染色，无疑增强了运用到幕布上时的戏剧表现力和感染力。

一件完整的皮影作品，需要经历制皮、雕镂、敷色和缀钉等 24 道工序，汪天稳完整地继承和掌握了师父传授的技艺，扎实的基本功加上后续 50 多年在这个领域的浸润，汪天稳渐渐地把皮影雕刻手艺融入血液，使之成为他生命的一部分。

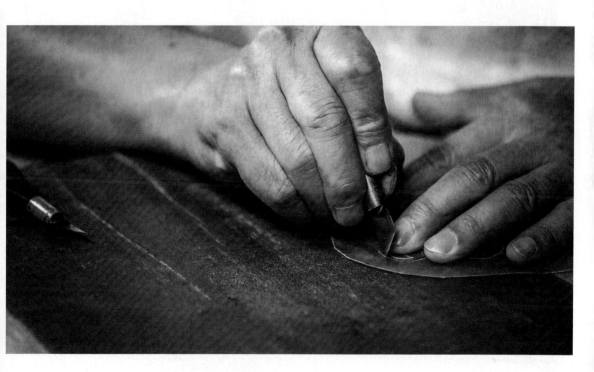

汪天稳在雕刻皮影

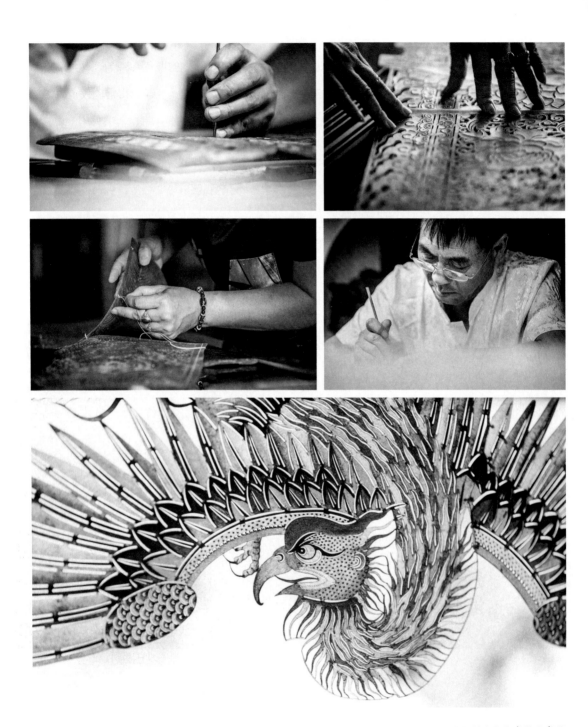

制作皮影的主要步骤及成品

这种境界，对于江湖刀客来讲是手中无刀，心中有刀的化境。雕刻皮影的汪天稳不可能手中无刀，在他的工作室里特制的工作台上，在他成堆的刻刀里，汪天稳特意给我展示他手中那把具有特殊意义的皮影刻刀。

1983 年，汪天稳 33 岁，刚过而立之年。对于在任何一个领域对事业怀有抱负的人来说，这都是想大展身手的时候，尤其对于一个手艺人而言，此时已褪去了出师时的懵懂与青涩，经过社会的历练，在各方面都走向成熟。这一年，汪天稳的师父李占文在咸阳工艺厂书记和西安市工艺美术研究所所长的见证下，通过正式的授予仪式，将这一套由他的师父传给他的镶贝壳的刻刀以及雕刻皮影时用的图谱交付与汪天稳，师父把这门手艺的衣钵以及对他的信任与期待全都寄托在这枚小小的刻刀上托付给了他。

汪天稳和我强调，同拜师时要在师父面前履行磕头仪式一样，师父授予他刻刀时，也要磕头。今天，我们都在强调生活中的仪式感，而仪式对于代代相传下来的传统手艺，有着喻体与本体的本质区别。在 33 岁经历了刻刀授予仪式的汪天稳，感受到了从事这门手艺的价值与分量。

六年后的 1989 年，师父李占文先生去世，接下衣钵的汪天稳不想辜负师父的重托，他带着儿女和徒弟们继续刻画着皮影的魅力。2016 年，早已把工作室和家都安顿在西安市的汪天稳，带着我回到他出生和当学徒之前度过童年时光的华县柳枝镇陈家堡村老家，他告诉我，现在村里还看皮影戏的是 50 岁以上的人，年轻人都出去打工挣钱了。我们一起绕着村子转了一圈，留在这个村里的 50 岁以下的人，加起来也就二三十人，想找到一个四五岁的孩子就更难了。那个不放过村里任何一场皮影戏、凭借自己小小的个子灵活地切换于台前幕后看戏的小家

伙已成为历史中的一个身影，在老百姓休闲娱乐手段极大丰富的今天，皮影作为根植于民间土壤的手艺，正在失去它的土壤。

我记得那次皮影戏唱完后，签手刘东耀老人捡起演出开始前抽剩下的半截烟，一边休息一边点上继续抽完。这位老人吐着烟告诉我，他使用汪天稳雕刻的皮影很顺手，是汪天稳几十年来的忠实消费者。我知道，靠日渐凋零的表演艺人的"消费"撑不起皮影雕刻这门手艺的前景。然而，正如鸟动听地鸣叫是鸟的天性，雕刻皮影也是汪天稳的天性。那把他在 33 岁时受托的镶有贝壳的刻刀，是让这门手艺延续下去的能量之源。

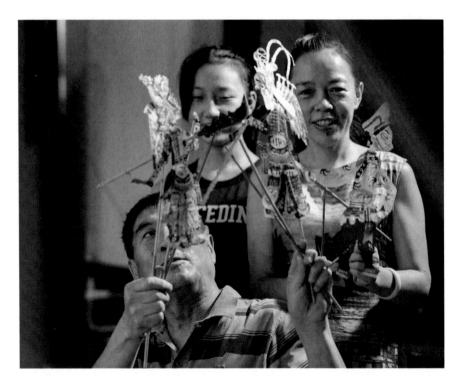

汪天稳和他的女儿、外孙女

第六章　　持　家

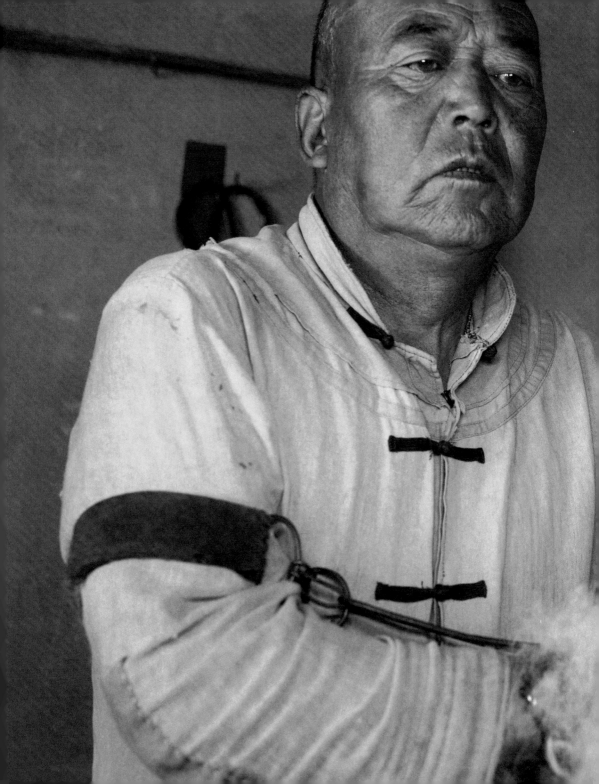

王玉成在擀毡

宁夏 银川

擀毡

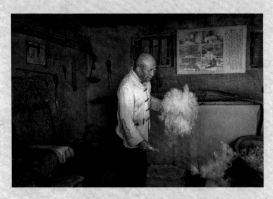

手艺人 19：擀毡技艺传承人王玉成

　　每个人都在社会上扮演着多重角色，比如我，既是一个传统手艺的记录者和写作人，也是两个孩子的爸爸、妻子的丈夫。有了这两个家庭角色，我就需要为一家人的生活做方方面面的考虑。过去 20 年里，我换了三个城市生活，前后累计搬家将近 20 次，每搬一次，家当就会增加。最近一次搬家，为新家添置家具的时候，我受了一句话的影响，说人一辈子会有三分之一的时间是睡在床上的，所以应该买个好一点儿的床，虽然没有想到好一点儿的床那么贵，但最后一咬牙还是买了。

　　旧时老百姓依赖土地过日子，不会像我这样因为工作而将家搬来搬去，他们守着一个地方，也许一待就是一辈子，甚至几代人都不会挪窝。受气候影响，黄河流域的老百姓冬天睡的是下面可以生火加热的炕，那时当然不兴一辈子有三分之一的时间是在床上这样的说法，但炕也是个要紧的地方。除了睡觉，一家人吃饭、待客、做针线活儿……都在炕上。作为一家之主，建起新房之后，自然要为炕上添置点儿像样的陈设，王玉成的擀毡手艺，便能满足这个需求。

　　宁夏，在黄河流经的省市自治区中面积最小，不过黄河似乎对宁夏略有偏心，要不怎么会在经过这里时特意冲刷出一片被誉为"塞上江南"的沃土呢？出银川市区向西不远，再右转向北，是由两排白杨树夹着的一条笔直的路，路西威严端庄的贺兰山与这条路保持平行，沿途遍布葡萄园，阳光被白杨树叶割成碎点，让我的车在光影斑驳中一路走到镇北堡影视城，《红高粱》《牧马人》《双旗镇刀客》《大话西游》等电影都曾在这里取景、置景，人一进来就很容易入戏。我在一条被打造成"明清一条街"的巷子里拜访了手艺人王玉成，这是我少有的不在手艺人家里采访手艺人的经历。在巷子的尽头，单独伫立着一个土墙垒成的屋子，一扇小门，一扇窗，正午时分，外面的阳光灼人，走进屋子却陡然凉爽。我在屋里

黄河流经宁夏境内

的一个角落发现了王玉成，他正蜷着身子在睡午觉，穿着一身打有补丁的土布衣服，屋里屋外都特别像旧时电影里的一幕。王玉成醒了，我也从幻境中回到当下。王玉成 2006 年从老家固原来到影视城，十几年来天天守在这里，对我来说算得上东道主了，客随主便，我们便坐下来聊起他的擀毡手艺。

"手工羊毛毡耐磨结实，家里用两三代人都不会坏，冬季铺在炕上特别保暖。"这么好的东西，在家家睡炕的年代，自然成为人们首选添置的家当。王玉成的爷爷、爸爸都是做擀毡的好手，家里也因此比较殷实。王玉成出生后没多久，家里被划为富农，成分不好，导致他没有机会和同龄孩子一样上学。他 20 岁开始和爸爸学习擀毡，爸爸却在他 21 岁那年不幸去世。还没学成手艺的王玉成，只好转拜他的姑舅爸（指爸爸的表兄弟）为师，并跟着姑舅爸扛着工具在外串门串户。擀毡

王玉成的擀毡空间

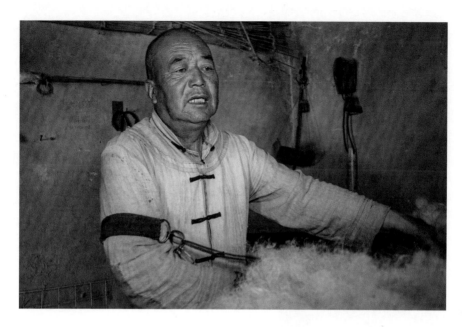

王玉成手持"催云箭"

需要两个人配合，而且都是上门服务。跟着姑舅爸学了四五年，王玉成出师了，姑舅爸不做了，王玉成便自己挑起大梁，带着人继续做。那时周围几个村就只有他们有擀毡手艺，谁家需要做，他们就带着工具到别人家。做铺在一个炕上的大毡子需要用到十五六斤羊毛，一般两天时间能做好。按1斤羊毛5毛钱付加工费，王玉成做一个大毡子收取六七块钱，其中需要上缴生产队1块2毛钱，擀毡那两天，两个人吃住在雇主家里，还要付雇主家8毛钱生活费，两个人一人能分2块钱。

为了赶时间，擀毡的两天里，他们都是白天干完，晚上点着煤油灯继续干，只有吃饭的时候休息一下。他们扛着工具，最远的地方要走七八十里地，往往是一家做完，就有下一家请，活儿挨着活儿。有时赶上家里要收粮食了，手上擀毡的活儿还没干完，他就得把工具寄放在雇主家里，等干完农活儿，再回去把毡子擀完。

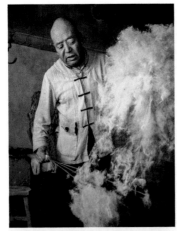

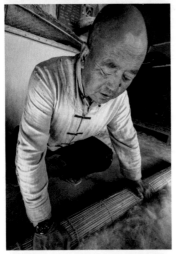

擀毡的主要步骤

如果你没见过擀毡，那么可以想象弹棉花的场景。擀毡用的主要工具是大弓，配上牛皮的弦，用来拨弦、发出嗡嗡响声的东西，王玉成管它叫"摧云箭"，手艺人要把羊毛反复弹起来，让羊毛像云朵一样柔软、蓬松。之后要在地上展开卷帘，把弹好的羊毛均匀地铺在卷帘上，这时要用到的工具叫"擀三鞭"，手艺人把成团的羊毛撒下来，铺好压平后喷油、喷水，羊毛吸入油和水后彼此黏附在一起，这时压上卷帘，卷起来捆好，放在地上像擀面皮一样用脚搓动，将它均匀压实，解开后取出来便是毡坯。下一个环节叫洗毡，往羊毛上喷上水，用脚碾压，不断地把开水撒在毡坯上，让羊毛相互咬合得更紧，羊毛也越来越白。最后经过压平定型和晾晒，一床崭新的羊毛毡便算完成。

擀毡并不耽误家里的农活儿，每年有粮食的收成，借助擀毡的手艺还能多一份收入，虽然常年奔波劳累，倒也是一个为家里增收的好门路。可没想到，多少代住窑洞、住平房、睡炕的习惯，突然之间就

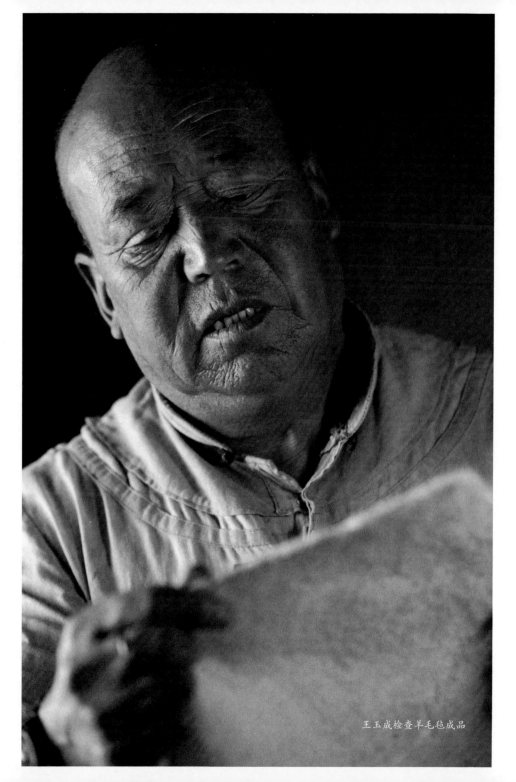

王玉成检查羊毛毡成品

断了。大家扔下窑洞，拆了平房，住起了楼房，睡炕的少了，他这门擀一条可以用上两三代人的羊毛毡的手艺也成了过气的门路。幸好西部影视城打造了"明清一条街"，把有传统特色的手艺人请到这里，向来往的游客展示这些反映过去民计民生的手艺。在这里的十几年，让王玉成有了延续他手艺生命的机会。我问他，擀毡技艺在你们家传了三代，往下还会再传下去吗？王玉成摇摇头，孩子们都在打工挣钱，而且现在他和他的擀毡工具都在影视城，孩子就算想看擀毡，也得和游客一样买了门票才能进来。

这是一个手艺人未曾料到的。

山西 朔州

炕围画

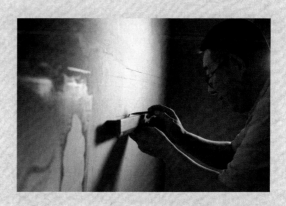

手艺人 20：炕围画技艺传承人弓毅

　　手艺人弓毅跟我说，他去老乡家里画炕围画的整个过程都没有什么讲究，只是一般会选在"六甲日"这天开工。他一说"六甲日"，我便联想到了形容女子怀孕时"身怀六甲"的说法。之前我并不知道何为"六甲"，趁着这次与弓毅的交流，终于解了这个陈年旧惑：我国有用天干与地支结合起来计时的传统，十天干与十二地支在一起形成六十个组合，称为"六十甲子"。这六十甲子里，以"甲"开始的依次有甲子、甲寅、甲辰、甲午、甲申和甲戌，因此逢有甲的日子总计有六个，合称"六甲日"。传说中六甲日是上天创造万物的日子，也是育龄女性最易受孕的日子，因此女子怀孕亦称"身怀六甲"。弓毅的解释让我既明白了"身怀六甲"的来历，也更确切地认定传统手艺人不分所在地域，不分工艺领域，共同怀持一种美好向善的初心。

　　一个人成年之后，成了家，有了自己的孩子，若是再在事业上有所成就，便会用攒下的家底让"家"有一个更具体的承托——兴建新房。倚山而凿的窑洞、掘地十米的地坑院、平地而起的房屋，都是最初由某一个顾家、持家的一家之主有了动念之后，凝结一家人的心血建成。当你掀帘入室，一般都能看到占去房子多半面积的炕。上一章写到的擀毡手艺可以为炕铺上一层实用且耐用的羊毛毡。炕的周围一般三面靠墙，在没有水泥等现代涂刷材料的年代，墙皮容易脱落，大人孩子在炕上活动时稍微一蹭，既会弄脏衣服，也容易让满炕满屋都是灰，所以，家家户户建完新房之后，便会请来弓毅这样擅长"炕围画"的手艺人，发挥他们的手艺所长。

　　如果只是满足防止墙皮脱落或蹭脏衣服的需求，那么画炕围画便成不了有多高门槛的技艺。弓毅说，除保护墙皮之外，炕围画还要起到装饰和美化居室，以及娱乐教化的作用。讲究的纹饰、丰富艳丽的色彩，经画匠的一双巧手，自然让

汇聚多种题材的炕围画

室内平添几分美感；至于娱乐教化的功用，则有赖于画匠的历史、文化修养，根据家庭的具体情况来特别构思。绕炕三面墙均为炕围，如同一个静态的环绕大屏幕，在没有手机、电视，甚至连电灯都没有的年代，炕围上的画便成为满足家庭娱乐教化需求的重要媒介。

当下给孩子减负的呼声很高，现实情况呢，则是一旦孩子进入学校，家长就容易被卷入一个怪圈，一方面埋怨学校的功课压力太大，一方面又见缝插针地给孩子物色各种课外学习班，孩子就像卓别林在电影《摩登时代》里出演的角色那样，变成了一个被学习编排的机械。今天这么普遍的现象，在过去的几千年里，都是不可思议的。过去多数孩子穷尽一生都没有多少接受学校教育的机会，无论父母对孩子寄予多大的期望，他们多是凭借"社会"这所学校给予其人生不断的

弓毅在王昭君墓

磨砺，尤其在人生的启蒙阶段，黄河流域的很多家庭，他们的孩子受教育的地方，也许就是在炕上，他们的教材，也许就是抬眼能见的几面墙。

弓毅记得很清楚，小时候在炕上玩耍，就能看到炕围画上绘的神话故事和讲忠孝廉耻的各种画面，也正是炕围画，让他早早地知道了"桃园结义""三顾茅庐""太公垂钓""苏武牧羊""二十四孝"这些典故。弓毅家在朔州，处在出了雁门关的塞外，属于高寒地带。几年前我就曾在风雪漫天的冬季来到晋北雁门关，领教过这里朔风切肤、积雪没膝的极寒天气，王昭君当年也是在这里顶着风雪出塞的。当地百姓在这种气候下御冬，家家户户必是借助火炕取暖，当地流传的昭君出塞的故事像炕一样深入人心。弓毅童年时期接触王昭君的故事也是因为她的故事常被画匠画在炕围画上，还有朔州的历史名人张辽、尉迟恭，弓毅也都是通过炕围画最先知道的。如此多的炕围画题材单靠一户人家的炕围画是承载不下来的，相比于同村的同龄孩子，弓毅从小多了一些了解炕围画的便利，他的爷爷、父亲都是老师，且都擅长画画，教书之余经常帮当地老乡画炕围画，这就像过去电影放映员家的孩子有机会看到更多的电影一样，弓毅从小便可以看到更多内容的炕围画。这些内容成了弓毅成长中重要的启蒙教材，同时也让他对炕围画有了一辈子割舍不掉的情感。在父亲的鼓励和启发下，弓毅从美术院校毕业之后，便成了专门从事炕围画技艺的手艺人。

由于缺少翔实的史料记载，我们无从追溯炕围画究竟起源于什么年代，弓毅说据他所知，朔州这一带自明朝万历年间便有了炕围画。这里流传下来的炕围画在色彩方面以青绿色为主，制作工艺则是受朔州当地崇福寺壁画的技法影响并借鉴而来的，因此，弓毅给我描述的炕围画制作工艺，与我们更为熟知的壁画在制作流程上有相似之处：第一步是墙面的处理，制作地仗层。在用水泥抹墙还没有

弓毅在朔州崇福寺

普及的年代，弓毅在制作炕围画时还需要用比较原始的材料。地仗层又分为粗地仗层和细地仗层，粗地仗层是用黄泥和麦秸秆和在一起糊上墙，细地仗层则是用筛过的细土添加棉絮、头发、牛粪和泥糊上墙。我特意问弓毅为什么要在这一步加入牛粪，他告诉我牛粪里含有未完全消化却又被研磨得均匀细微的纤维物质，因此加入牛粪可以让墙面既光洁细腻又防止开裂，并提高墙面的防水功能。第二步需要在做完细地仗层的墙上刷一层石灰水，让墙面更防水，然后以白垩土和泥打底。第三步是定框架，规划内容和形式。炕围画的布局有相对固定的程式，即以上、下两组边道，按照一定尺寸比例的布置形成它的主体框架，中间等距离分割成一个个画空，以便让最终完成的炕围画具有整体感、对称感，繁简相间、主次有度。定框架的这个步骤中，画匠会确定用三蓝边还是用夔龙纹做

边道装饰，并用粉线在白底上标示出来。第四步是用毛笔下线，"落黑"（也称"落墨"），即把轮廓线勾出来。第五步是落黑之后的上色，画炕围画的上色颜料一部分是购买来的，一部分需要画匠自己拿矿物质研磨。第六步是在全部画好之后，在画的表面上一层桐油做保护，后来市面上有了清漆，便以清漆取代了桐油。

弓毅说，制作炕围画的流程相对固定，至于每家炕围画用于娱乐教化的内容，则需要画匠根据户主家当时的情况来创作相应的主题。

20 世纪 80 年代初，年轻的弓毅成为一名专职的炕围画画匠时，正赶上改革开放的时代红利。老百姓的生活得到很大的改善，有条件盖新房的人家多了起来，对炕围画的需求量也突然增多。带着日益精湛的炕围画技艺，弓毅行走在山西、内蒙古、陕西、河北等地，

弓毅创作炕围画的主要步骤

弓毅在炕围画创作现场

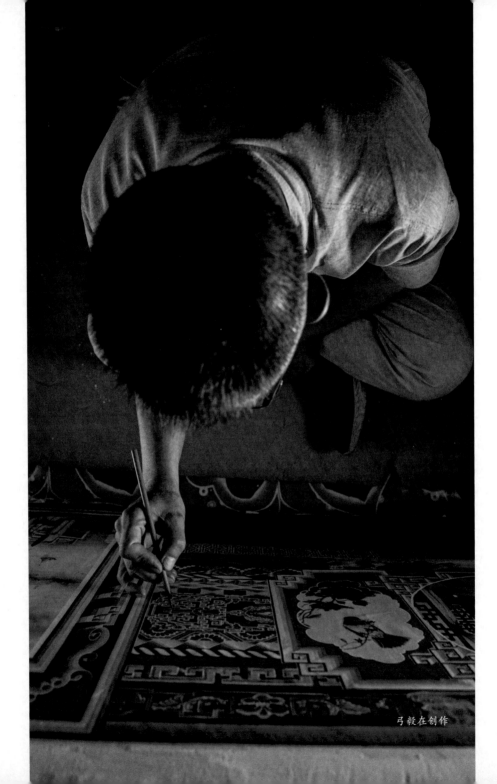

弓毅在创作

用他的手艺去帮助老百姓描绘对新家新房的美好向往。这门手艺在那个年代为他带来丰厚的收入。不过，这种势头在维持了十多年之后，到了90年代，老百姓的审美发生了变化，他们开始喜欢把炕的周围墙壁刷成单一的颜色。这个时候，电视也早已普及到老百姓家里，动态且影音表现形式更丰富的电视节目早已取代了炕围画，抢占了大人和孩子的注意力。在教化方面，此时的孩子们，纷纷下了炕背起书包去了学校，不需要炕围画来"好为人师"。进入21世纪后，老百姓的生活又得到了进一步的改善，有条件的人进城住进了楼房，在乡下建的房也不再是传统的民居，土炕从他们的生活中快速消失。

炕之不存，炕围画将焉附？而且，很显然，这是不可逆的趋势。

其实早在20世纪90年代末，看到炕围画的需求渐渐式微的苗头，弓毅曾转向经营艺术装饰玻璃画。这时老百姓开始流行把炕的周围连同室内墙面刷成单一

玻璃画

颜色，在墙上合适的位置挂上玻璃画来点缀家里的氛围，成了一种新的消费需求。然而这对于弓毅来说算不得华丽转身，做了六七年，玻璃画在人们的视野里黯然离场。作为权宜之计的玻璃画，弓毅可以洒脱地放下，但是承载了他家三代人的"家学"、他的童年记忆，以及他职业生涯主要经历的炕围画却让他没办法说放下就放下。

朔州炕围画虽然在制作工艺上受了崇福寺壁画的影响，但是炕围画在人们心目中的地位却无法和壁画同日而语。居于庙堂的壁画有它与生俱来的庄严与厚重，会有专门的机构去研究和保护它，而散落在千家万户的炕围画，在老百姓心目中不过是墙皮的一部分，在房子需要推倒重建的时候，炕围画也会在顷刻间化为尘土。弓毅记得，有一年朔州下了连续七八天的大雨，村里有一面土墙坍塌，墙上的炕围画也一同被毁。弓毅的唏嘘和无助无人能懂，他也知道，老百姓有了条件后拆掉旧房建新房天经地义，以保护炕围画为由去阻止他们拆掉自己的老房子看起来着实荒诞，也行不通。于是，在那一场毁掉了土墙的大雨之后，弓毅花费三年时间重走内蒙古、甘肃、山西、陕西、河北五个省（自治区），访遍还留存有炕围画的村庄，查阅资料、拍摄实物，并找当地老人做口述记录，随后，将自己在这三年里搜集来的一手资料，以手绘的方式，还原在一个长达 103 米的长卷上。弓毅的这一"壮举"，将北方五省区有代表性的炕围画连成一线，组合成既有年代感又有地域特色的风俗画长卷。

完成炕围画长卷后，弓毅感觉心里踏实了。之后，他继续做着与炕围画相关的事情，"笔墨当随时代"，他知道时代变了，也会回过头来重新审视过去的炕围画。那些带有时代烙印的炕围画，色彩搭配以青绿为主的，现在看起来未免有些艳丽俗气，弓毅便从朔州炕围画的母体——崇福寺壁画中吸取一些属于壁画的

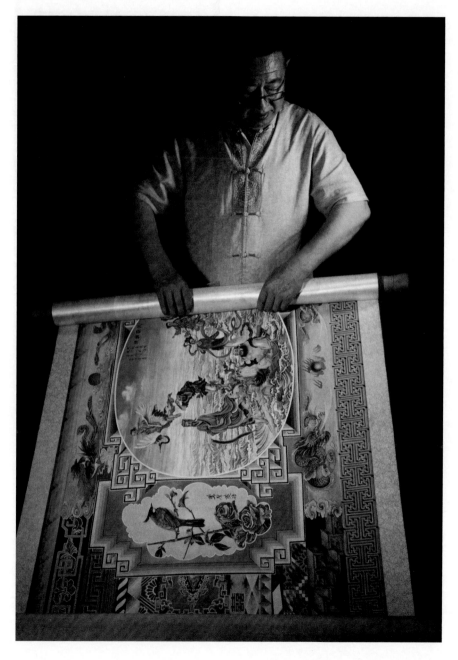

弓毅完成的 103 米炕围画长卷 (局部)

元素，将壁画的稳重古朴融入炕围画的创作中，让炕围画表现出来的内容更雅致，更符合现代人，尤其是现代年轻人的审美。

当然，弓毅改良后的炕围画，也不再拘泥于炕上，他把炕围画中的元素，包括内容和装饰纹样等，提取出来表现在陶瓷、布艺、卷轴上，以此让炕围画换一种方式走进千家万户，装饰现代居室。

炕围画如今已被列为非遗保护项目，这是传承人弓毅为炕围画的传承所做的应变与努力。

弓毅改良后的炕围画

第七章　　享　寿

陕西 西安

石头眼镜

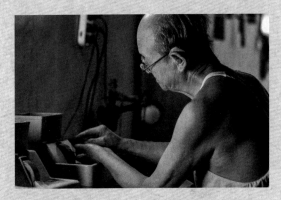

手艺人 21：石头眼镜制作人张念怀

李卫东团队在创作堆花

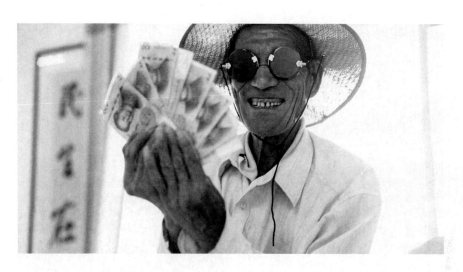

西北老人喜欢佩戴石头眼镜

　　这几年，每当我到甘肃、陕西、宁夏三个省（自治区），尤其到那里的乡下，时常会碰到三五成群的老人家，或在一起下棋、打扑克、抽旱烟，或在集市上相遇聊天。每每这时，我便会生出一个疑问：为什么这些老人家喜欢戴墨镜？为什么这些戴墨镜的老人都有一种"此生夫复何求"的得意感？于是我忍不住向当地的朋友打听，这才得到答案：他们戴的是"石头眼镜"，是多少代人公认的奢侈品，是一种身份的象征。这些地方的人认为，到了一定的年纪，拥有一副石头眼镜才算是混出了名堂，老人家戴上石头眼镜和他是不是老花眼没有关系，戴上它，不只是为了看别人，更是为了让别人看自己。

　　原来我看到的不是老花镜，也不是墨镜，而是石头眼镜！回想起和这些老人四目相对时他们常会露出的那种友好而又带着些许得意的微笑，我也才明白他们微笑背后的底气。于是，这几年里我一直四处打听在西北制作手工石头眼镜的老师傅。终于，在陕西户县（现为西安鄠邑）秦镇西街上一个门上挂着"张记眼镜

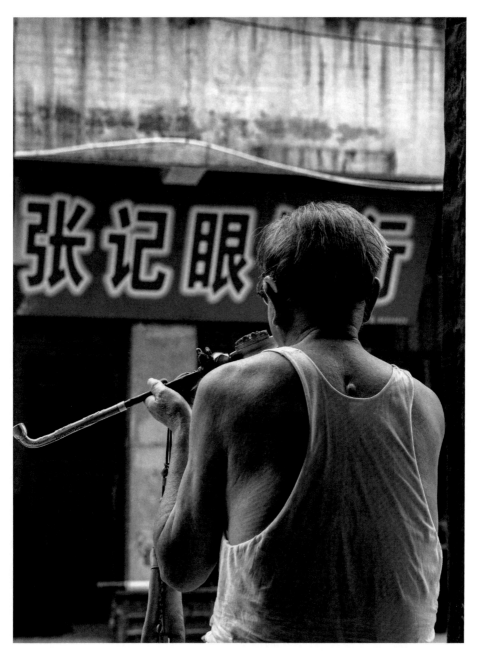

张念怀在自家门店招牌前抽烟小憩

店"招牌的临街门店里，我达成了这个心愿。店门外支着一个小方桌，桌上架着一个铁杆支架，支架两头绑着铁丝，上面密密麻麻地挂着没有镜片的旧镜架，应该是用以彰显这户店家的行当的。因为提前有约，到了店里说明来意，我便见到了"张记眼镜店"的当家人，也是手工制作石头眼镜的传承人张念怀老人。

张念怀的"张记眼镜店"在这个不起眼的小镇的不起眼的街上，店头也是不起眼的。店里的格局比我在别处看到的任何一家眼镜店都显得简陋，但货柜里的眼镜却大多是我之前从来没有见过的，那便是让我好奇已久的石头眼镜。"张记眼镜店"保持着"前店后厂"的格局，前店不大，后厂更小，但工具材料齐备，足以让张念怀在这里施展他的功夫。

盐野米松在《留住手艺》里记录了一位从不建普通民居的日本宫殿大木匠小川三夫，而我在做石头眼镜的张念怀老人身上看到了类似小川三夫的骄傲感。

张念怀，1941 年生，在我采访他的时候（2019 年）已接近 80 岁。张念怀从小喜欢摆弄眼镜，上了三年学就不上了，开始拜师学艺，师父家距离他家 2.5 公里，他和师父是因为师父经常来他家附近的集市上摆摊而认识的。20 世纪 50 年代初，张念怀跟着师父从修眼镜学起，到现在，他从事这门手艺算起来已有 60 多年。张念怀现在耳朵不太好，要戴上助听器才能和人正常交流。这是每个人都必然经历的阶段，进入老年，人的发会白，眼会花，听力会下降，岁月如此无情，幸好张念怀从事的手艺可以慰藉人们的老年生活。张念怀说，过去这里的人到了 50 岁就开始盼着能戴上这个石头眼镜。

我问他，这个眼镜很金贵吗？

　　张念怀一开始没听清楚我的问题，他的孩子凑到旁边用当地方言又重复问了一遍，他十分肯定地说："当然！一般老百姓根本戴不起，过去经济那么困难，大家都没什么钱，买一副石头眼镜要几石米（一石为十斗），都是富农、居士、保长这样阶层的人才买得起。" 张念怀拿出镜片给我看，告诉我石头眼镜金贵的原因。石头眼镜名副其实，用的材料是天然茶色水晶石，呈棕色或者深棕色，这也是我之前一直误以为它是墨镜的原因。这种材料的镜片虽然不能当老花镜用，但是对于上了年纪、眼睛容易干涩的人来说，是具有一定功用的，老人戴上它之后会感觉比较清凉，让眼睛有种湿润感。

　　一件物品能成为身价不菲还受人追捧的"奇货"，无外乎两方面的因素：材

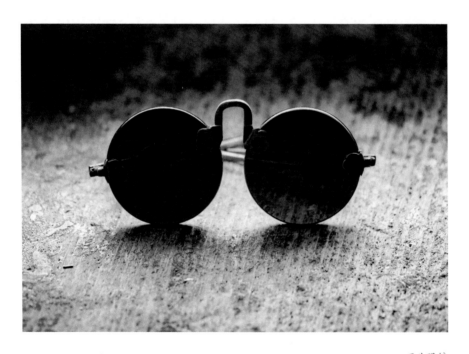

石头眼镜

料稀缺、做工讲究。从前店到了后厂，在张念怀的狭小工作间，他给我讲述了从一块天然水晶石料打造一副石头眼镜的几个步骤。

先用锯子把水晶石材锯成片，将水晶片裁成镜片的大小和形状后拿到机器上打磨，之后先抛平光，再抛边光，抛好边光以后，视眼镜的款式而进行相应的下一步操作，如果是做成有框眼镜，便把抛光后的镜片装进框里，如果是钉螺丝的无框眼镜，则需要把抛光后的镜片用超声波打孔再上螺丝，之后将两片镜片之间的梁子钉好，挂上两边的眼镜腿，就算做好了。现在工艺改进了，打孔可以用上超声波，以前都是用手钻来回拉着打孔的。

这些环节中最难的是用榔头在镜片上钉铆钉。张念怀拿了一个钉好铆钉的镜

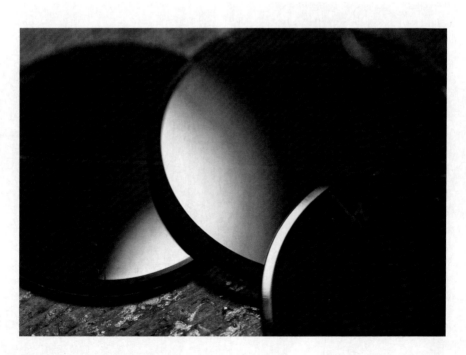

张念怀打磨后的石头眼镜镜片

片放在铁砧上给我看，砧子、镜片、铆钉、榔头都是硬的，全靠手艺人细腻的手法，才能把铆钉毫无闪失地敲进镜片。张念怀说，做新眼镜也好，修旧眼镜也好，碰上特别值钱的眼镜片，就要更谨慎一些，稍有闪失，敲坏了镜片还得赔偿。张念怀说他当时学了两年才出师，最难也最需要掌握的，就是拿捏好钉铆钉的手法。

"不在于这个难与不难，要看你内心对做这个爱不爱。"花两年时间学这门手艺对张念怀来说理所当然，他这几十年职业生涯也赶上了一个好时候，改革开放以后，人们的生活水平普遍提高，能承受几石米价位的人越来越多，对老百姓来说，过去只有居士、富农、保长们才能拥有的石头眼镜，现在已经不再高不可攀。

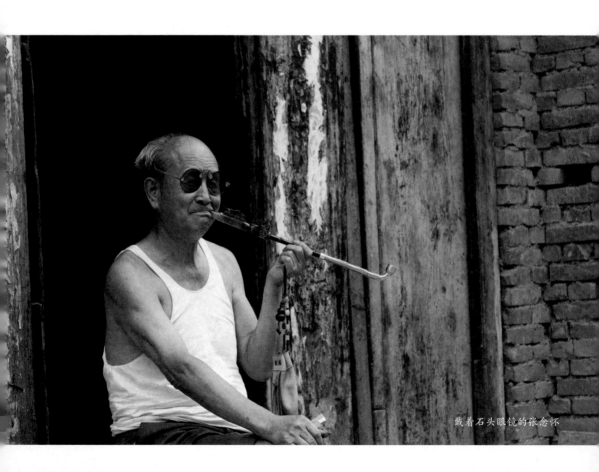

戴着石头眼镜的张念怀

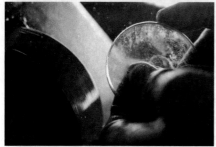

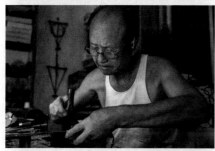

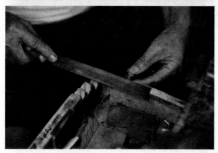

石头眼镜的制作过程

这无疑大幅扩大了张念怀的消费群体。后知后觉的我，来到大西北，看到这片土地上有这么多戴石头眼镜的老人，还以为是刚刚兴起的消费时尚，原来这股风潮在这里从 20 世纪 80 年代就已经开始盛行。在这股风潮中，我无异于滞后了 30 多年。然而，我从今天的老人身上，还能看到传袭于旧日的那种优越与满足感。做了一辈子石头眼镜的张念怀也很知足，守着他的张记眼镜店，每天的生活张弛有度，不忙的时候，他就坐在门口面朝大街抽袋旱烟。当你从这条街上走过，便能看到这样的老人：他身上穿的不过是一件普通白背心搭配普通短裤，脚上是同样普通的布鞋，然而他的白发梳成背头，戴着棕色的石头眼镜，手上拿的长杆烟斗也极为讲究——不但做工精细，还镶有贵重装饰，金银、宝石、象牙，一样不少。所有这些不只是一个老人的物质追求，显然也是他的精神寄托。

老有所为，老有所图，老有所乐，还有什么比这种状态更让人满足的呢？

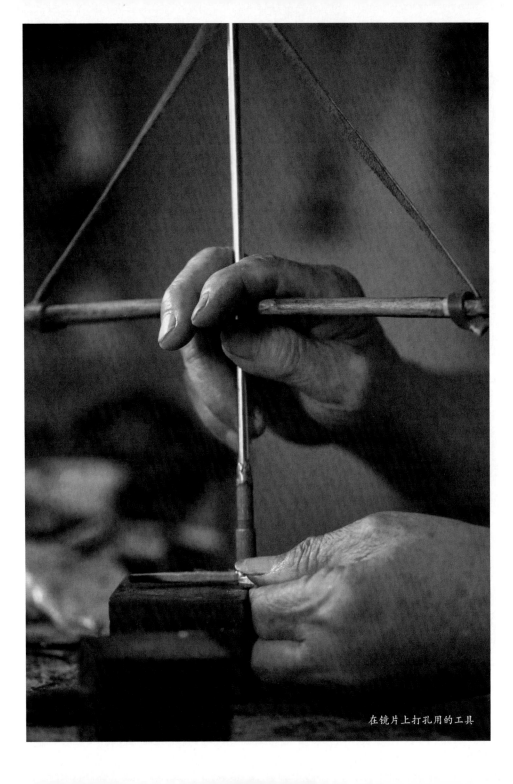

在镜片上打孔用的工具

对于传承，张念怀也比我接触的大多数老手艺人更淡然，更乐观。张念怀店里的石头眼镜，很多款式简洁大气，也符合当下的流行趋势。他说，那些眼镜是按照年轻人的喜好打造的，按照张念怀的判断，年轻人也开始消费石头眼镜，说明这个手艺还有前景。

张念怀曾先后带出了 20 来个徒弟，年头长了，师徒之间平常联系并不多。他现在又新收了一个徒弟，就是他的儿子。张念怀告诉我，他儿子之前是开夜车的司机，这份工作不是长久之计，他说服儿子跟自己学做石头眼镜，儿子一开始不同意，现在已经快出师了。若他的儿子能够掌握父亲的看家本领，像父亲一样做到 80 岁，还能有人光顾他的眼镜店，并且在做的过程中能自得其乐，这的确要比做一个眼睛花了开不动夜车的老司机强很多。

拥有一副石头眼镜对于一个老人，是一种奢侈的愿望。在社会经济落后、人们营养不良、医疗条件差、天灾人祸频繁的年代，"老"本来就是一件奢侈的事。"人生七十古来稀"，秦始皇求长生不老药，王羲之炼仙丹，苏东坡求长寿古方，图的都是能活得长久，人生进入老年，子孙满堂，以一副石头眼镜犒赏自己无可厚非，除此之外，还有更加隆重、更有仪式感、更能表达儿孙心意的形式，借助流传下来的民间手艺让我们可以领略一二。

山西 长治

堆花

手艺人 22：上党堆花技艺传承人李卫东

　　山西省长治市，古称上党，也称潞州，这里盛产的丝绸被称为"潞绸"，久负盛名。此外还有以潞绸为底衍生出来的一种传统手工艺，李卫东告诉我，那叫"堆花"。

　　"是堆花，不是堆锦。"坐在我对面的李卫东，他的身份是长治自盛李记堆花博物馆馆长，他向我介绍的第一个专业知识便是堆花的定义。李卫东强调："现在我们说传统堆花工艺的时候，经常被'堆锦'的概念误导，堆花是在1964年年底被易名为长治堆锦的，简称'堆锦'。而堆花才是有1300年历史的真正老手艺。"

　　我们的面谈地址就定在由他创办的长治自盛李记堆花博物馆。这个博物馆里展陈的主要文物和作品就是堆花艺术品和潞绸标本，看到这些堆花作品的实物，让人对这门传统手艺叹为观止，且心生敬意。很多陈列品都跟祝寿有关，过去在

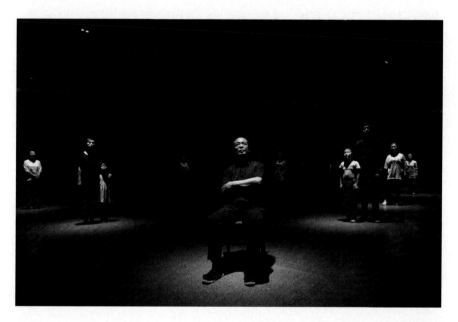

李卫东与传承人团队在博物馆

山西或山西的周边省份，遇着老人过寿，家里晚辈若有能耐便慕名前往长治，找到"自盛李记"，预订一幅堆花作品以表孝心和美好祝愿。

李家世代做的堆花多与祝寿有关，希望借助它的美好寓意，和世人共享这份关于健康长寿的祝福。李卫东差一点儿就无缘家族传下来的堆花事业，他生不逢时——1952 年，"三反""五反"运动的时候，自盛李记堆花掌门人，李卫东的爷爷被人迫害而死，尸体被扔进井里；他的弟弟，也就是李卫东的三爷爷、家族手艺的全能传人，也于 1966 年受迫害而死，抛尸长治南护城河。兄弟两人均无缘高寿。李卫东 1962 年出生，家里其他长辈，尤其是李卫东的奶奶，既怕孙儿重蹈祖父辈命运的覆辙，又不想让家族传承下来的堆花手艺从此失传。

第一次和李卫东见面，我从长治高铁站出来打车去往博物馆，李卫东则从医院到博物馆与我碰头。他 80 多岁的老母亲生病住院，需要他和他的兄弟一刻不离地轮流照顾。中国人重孝，有孝就必有老，当一个家庭四世同堂、五世同堂，往往会成为人人羡慕的美谈。李卫东精心看护生病的母亲，希望老人家身体康复，享受天伦之乐。

李卫东出生时，他的爷爷已不在了，家里老人只剩下他的奶奶。在他 10 岁左右的时候，有时因为工厂赶订单，奶奶会把白天干不完的活儿带回家，家里那时候还没通电，奶奶就点着煤油灯熬夜继续做。这时的李卫东经常会在一旁给奶奶打下手，他喜欢家族传下来的堆花手艺，也有冲动想正式跟奶奶学艺。"但是，"李卫东说，"奶奶那个时候迟迟不肯教我。"

成年后的李卫东明白了奶奶的苦衷，家里的遭遇让她心有余悸。虽然奶奶没有正式将手艺传授给年少的李卫东，却一直在日常生活中用潜移默化的方式启发

和影响他。李卫东不仅常见奶奶和家族里的其他老人做堆花的完整过程，也常听奶奶绘声绘色地讲述家族里堆花手艺的传承故事。奶奶的故事里经常会嵌入这样一些内容：堆花用到的工艺很多，有掐丝工艺、刺绣工艺；做松针时要用到披麻工艺，因为要借助披麻才可以做成松针的形状……李卫东记得小时候奶奶说过一句话："咱们家做堆花，作品里面需要什么材料，用什么工艺完成，咱们就得实打实地用这些材料，用相关的工艺。虽然难度大，但咱们这样做了，别人就永远捡不起咱们家这个活儿，端不起咱们家这个饭碗了，这才算是咱们家真正的家传，别人根本摸不着门道。"没有正式学艺，李卫东就把小时候奶奶迂回委婉口传心授的内容牢牢地记在心里。

李卫东的先祖李鸾于明朝正统三年（1438）创立了"自盛李记"，20 世纪五六十年代，李卫东的爷爷和三爷爷相继去世，他的奶奶也在 1978 年 63 岁那年去世，三叔李铭山成了自盛李记堆花第十七代传人。

第十八代传人是谁？

成年之后的李卫东茫然四顾，自盛李记传到第十七代，就要这样让家里的祖业失传吗？他理解了奶奶当时的担心与良苦用心，毅然决定把第十八代传人的使命扛在自己肩上。他清楚自己的角色定位，不能做一个只会埋头干活儿的纯手工匠人，而是要把自盛李记的作品、史料、工艺、传承谱系等进行完整、系统的梳理。李卫东算了一下，这件事他至今已干了 30 多年。

博物馆里的历代堆花作品，有李卫东自己家里传下来的，也有他按图索骥从外面藏家手里买回来的。到博物馆成立的时候，李卫东已经为博物馆"攒"下了 500 多件（套）馆藏文物。家里留下的资料，则以画稿居多，年代久远了，有些

堆花藏品《白猿献寿》（清）　　　　　　　　　　　　　堆花藏品《麻姑献寿》（明）

画稿已经成了碎片，李卫东一小块一小块地把它们拼起来，有时候整晚不睡觉，累了就坐在地上继续拼，坐在地上干不动了，就趴在地上拼，这样没日没夜地忙乎一阵之后，李卫东发现自己小便失禁，去医院一查，才知道自己累出了糖尿病。在去民间搜集这些作品和资料的时候，李卫东遭遇过几次车祸，最严重的一次是车被撞碎，他的髋骨也被撞成粉碎性骨折。幸亏他在这次重创之后，恢复得不错，没有落下残疾。

2016 年 9 月 28 日，李卫东为他筹备的长治自盛李记堆花博物馆在山西省文物局备了案，从此，这个凝聚了自盛李记 500 余年的积累、堆花艺术 1300 年的技艺精华、李卫东耗费 30 多年心血建成的博物馆正式免费对外开放。

这个博物馆让堆花老字号"自盛李记"传承到李卫东这一代时，得到了化零为整的梳理，李卫东让散落在世界各地的作品重新在这里团聚，也让这里成为大众了解堆花艺术及李家和堆花艺术渊源的重要途径。若不是李卫东创办了这个博物馆，我不会有机会一次性看到这么多李家一代代人攒下来的堆花作品，更无缘看到不同年代用于祝寿的各类堆花艺术作品。

第一次走进这个博物馆，馆内一件将近一层楼高的"寿"字堆花让我印象最为深刻。李卫东告诉我，这是民国时期有"土皇帝"之称的山西军阀阎锡山为了给自己家老爷子祝寿而定制的。我问他根据什么线索判定这是阎锡山给他父亲定制的，李卫东告诉我：一、爷爷当时制作这个寿字图时画的画稿现在还保存在自盛李记博物馆，画稿上面甚至连部件之间如何用挂钩衔接都有相应的示意；二、这件作品是在定襄县河边村附近收回来的，河边村就是阎锡山的老家；三、奶奶活着的时候曾告诉李卫东，当年制作这个寿字图的时候她也参与了。奶奶在世的

堆花藏品《暗八仙六福捧寿图》(民国)

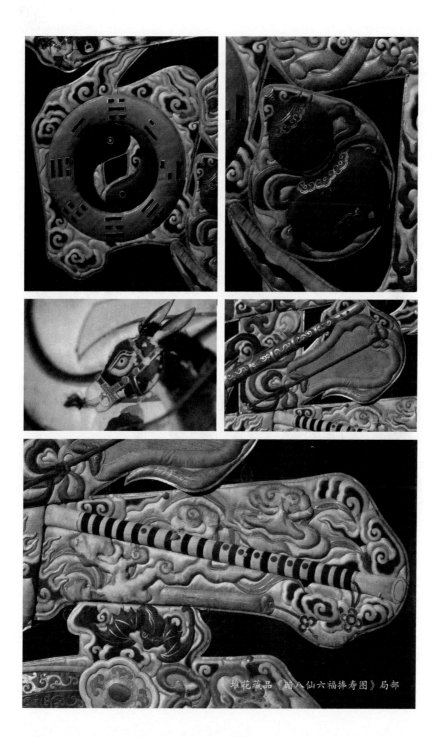

堆花藏品《暗八仙六福捧寿图》局部

堆花藏品《暗八仙六福捧寿图》画稿与作品局部

时候也曾向李卫东表达她的期许，希望将来有条件时，能根据这个画稿找到原作。

奶奶的心愿达成了，这幅分量很重、来头不小的《暗八仙六福捧寿图》落户博物馆。李卫东对着原作为我介绍《暗八仙六福捧寿图》在内容构思上的讲究之处，"寿"字的轮廓里巧妙地嵌入了"暗八仙"（即八仙人物不出现，只出现各自使用的不同法器），除此之外，还有牡丹象征富贵，如意象征吉祥，七色祥云象征和谐……而画龙点睛的是嵌在繁体寿字中"口"的位置的阴阳八卦图，它不仅象征平衡，整合了整个画面，也升华了这幅作品的内涵。阴阳八卦图源自《易经》，《易经》讲阴阳平衡，这个世界平衡了，大家都平衡了，才会产生一种祥和的状态，人们也因此心情愉悦，这样自然就更容易延年益寿。

在四年前一个朔风凛冽的冬天，我曾造访了阎锡山位于山西定襄县河边村的故居，这座由 1000 多间房屋组成的超级大院虽然已人去楼空成为遗址，但是可

阎锡山故居

以想象当年一个大家族生活在里面时的热闹景象。阎锡山雄踞山西数十年，他的老爷子过寿岂不是头等大事？这件出自自盛李记的寿字图当时被众人簇拥着抬到寿星阎老爷子的面前，应是满堂喝彩，该是何等的风光！

粗略算下来，这幅《暗八仙六福捧寿图》至少也有 80 多年历史。一个人若是活到 80 岁，会有一个雅称，叫"杖朝"，意指到了 80 岁还可以拄着手杖上朝，此外还有形容高寿老人的词叫"耄耋"。在"人生七十古来稀"的过去，祝愿老人活到耄耋之年自然是美好的祝愿。在自盛李记堆花博物馆里，我看到了一幅堆花作品的画稿"猫蝶富贵图"。这幅作品趣味十足地用了传统手艺里常用的谐音，

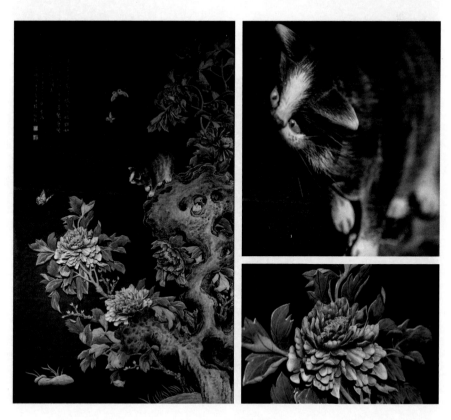

仿第十三代堆花传人李镐（清）堆花作品《猫蝶富贵图》

李卫东在“猫蝶富贵图”画稿（清）前

以猫、蝶谐音耄耋，猫、蝴蝶、牡丹组合起来，代表着富贵长寿。李卫东提醒我细看作品，除了有明确纪年"辛酉冬月"，还有一段元曲题在上面："富贤富贵惹得蝶儿心醉。狸奴何苦偷情，搅得华堂梦惊？惊梦惊梦，富贵把人调弄。"题款不仅显示出创作者较高的文化素养，也借助内容提升了作品的雅趣。

仅仅因为发音与耄耋相近，猫和蝴蝶便被我们的祖先打造成吉祥组合，高频次地出现在用于祝寿的民间手工艺作品中。桃子当然也不甘示弱，自从王母娘娘的一亩三分地种上蟠桃之后，无数渴望长生不老的人都恨不得化身为孙悟空去偷摘几颗，满足长寿之欲。传说中东方朔做到了，于是"东方朔偷桃"也成了受人喜爱的祝寿题材之一。李卫东告诉我，自盛李记的堆花作品中也有表现祝寿题材"东方朔偷桃"的作品。晋代张华《博物志》卷八记载："王母索七桃，大如弹丸，以五枚与帝，母食二枚。帝食桃辄以核着膝前。母曰：'取此核将何为？'帝曰：'此桃甘美，欲种之。'母笑曰：'此桃三千年一生实。'唯帝与母对坐，其从者皆不得进，时东方朔窃从殿南厢朱鸟牖中窥母，母顾之谓帝曰：'此窥牖小儿，尝三来盗吾此桃。'帝乃大怪之。由此世人谓方朔神仙也。"这个典故让东方朔从此成了偷桃而长寿的代表。自盛李记有两件表现"东方朔偷桃"的堆花作品，画面内容一模一样，但是创作的时代却相隔了一百多年：一幅创作于清代嘉庆年间，一幅完成于新中国成立初期。两幅相比较，内行人李卫东为我讲出里面的"门道"，即两幅作品在工艺和材料上的区别。在工艺上，嘉庆年间的那幅是给皇帝做的，做工特别精细，材料甚为讲究，人物的领口用的是真金；新中国成立初期的这幅，因当时国家还比较贫困，同样位置用的不是黄金，而改以贴一层金箔。

如前面所说，自盛李记创立于明朝，在李卫东30多年攒下的心血中，有一幅馆藏作品《郭子仪寿诞图》（复制品，原作藏于芮城博物馆），让我们可以直接

与明朝连线，一窥 600 年前的人是如何借助堆花表达长寿的心愿及心愿之外的思绪交集的。《郭子仪寿诞图》反映的是唐朝汾阳王郭子仪过寿的题材。李卫东说，自盛李记的第三代传人李源是《郭子仪寿诞图》的创作者。生在明朝的他为什么要创作一幅唐朝题材的作品？李卫东做了这样的分析：因为李源还有一个特殊的身份，是当时的一位仪宾。《芮城县志》有载："沈藩宿迁王女封为芮城县主。据《上党李氏宗谱》载，李源以庠生尚宿迁府芮城县主，封亚中大夫仪宾。"所谓仪宾，是指亲王、郡王、镇辅奉将军的女婿，"仪从宗亲之国宾"属于明代的特权阶层、皇亲国戚，地位凌驾于明朝司法体系之上。李源身为自盛李记的第三代掌门人，享有"仪从宗亲之国宾"的显赫待遇，但是，李卫东告诉我，他的这位三世祖似乎因为迎娶的县主跋扈而过得有些憋屈，于是他创作了这幅堆花作品《郭子仪寿诞图》，在表达长寿祝福之外，也暗示他的夫人，自己祖上可追溯到唐朝皇帝李隆基，也是皇族血统，夫妻双方其实是对等的。如果单从画面看，《郭

堆花藏品《郭子仪寿诞图》（明）

子仪寿诞图》反映的是唐朝郭子仪寿诞时候的盛大场景，里面涉及 63 个人物，有乐器组，有参加寿诞的重要官员，而且都是穿着官服来祝寿的。可以看出，这些官员带着笏板，亦即朝板，朝板上面会写上朝见皇帝的时候要奏请的内容。传统戏曲《满床笏》《打金枝》的故事都是从郭子仪寿诞的典故演绎过来的。

听了李卫东关于这些祝寿题材堆花作品以及作品背后故事的介绍，我明白了它们都是属于大户人家的荣光。李卫东说，堆花作品因为它奢华的用材和繁复的工艺，注定很难进入寻常百姓家。

除了与寻常百姓家无缘的奢侈特性，堆花工艺的不寻常之处在哪儿？李卫东概括说，用今天的观念来看，堆花艺术既是结构学、解剖学、色彩学、材料学，又是一门集大成的工艺学。手艺人做一个堆花作品，可能需要十几道工艺，也可能要几十道工艺。比如，需要给作品里的人物做护腰的时候，要用羊皮雕，这就意味着多了一种材料；而从熟皮开始把它制作成符合做堆花艺术的皮子，又要派生出好几道工序；再在上面进行雕刻，又增加一门工艺。再比如手艺人在做关公像的时候，关公刀上装饰有龙头，这就需要用到真正的黄金或金箔来做相应的工艺处理；刀环上面则会用到掐丝工艺，也会镶嵌一些宝石；有时遇到堆花作品中人物需要开脸，则需要手艺人用到刺绣工艺，或者牙雕、泥塑等。

既然堆花是讲究人家用的手工艺，那么就要讲究材料和工艺。然而在 1964 年年底有了"堆锦"的说法之后，业态发生了巨大的变化。今天很多人借堆锦之名，行弄虚作假之事，市面上出现很多堆锦，用聚氯乙烯材料雕刻，或者用硅胶材料做成模型，热熔胶注塑，冷却后取出即算完成，使用的材料完全是化工产品，脱离了手工艺的概念。一些堆锦制作者为了节约人力和材料成本，提高制作效率，

通过电脑制版，激光雕刻后，蒙上廉价的化纤布，把需要手绘的部分用喷绘替代，最后用热熔胶粘上，拼接成型，同样美其名曰堆锦。

针对这种现象，自盛李记堆花第十七代传承人王惠芬、李铭山，第十八代传承人李卫东多年来一直致力于恢复堆花的材料、工艺，以求保住自盛李记这块传承不易的金字招牌，让堆花艺术从今往后仍然能以原汁原味的方式呈现给大众。单丝不成线，李卫东和他的堆花团队——自盛李记培养出来的徒弟们，第十九代传承人张虎栋、刘孝萍、王晓艳、王连英、韩素文、李煜、刘芳、申龙艳、李玉、程婷等，一同致力于堆花手工艺的传承。另外聘有两个终身画师参与设计制作——壁画大师李云龙以及山西省工艺美术大师孙常春。这个集合了三代人力量的团队仍然延续古法工艺制作堆花，他们之间的协作为我们展示了堆花制作的基本流程。起稿：将表现的内容绘制成图纸或适合制作需要的工笔画，并根据需要搭配出各种颜色，所创作底稿需要有透视效果，便于三维立体分解图纸；描稿：把设计好的图纸描在硬纸板上；剪裁：用刻刀或剪刀把硬纸板剪切成块；贴飞边：依照画稿要求，将需要拼接在一起的硬纸板设定上下关系，属于下边的部分在其背面贴上一定大小的硬纸片，以便拼贴；贴纸捻：在需要加厚的硬纸板正面边缘贴上一定长度的纸捻；絮棉花：将贴好飞边和纸捻的硬纸板正面贴上适当厚度的棉花，并用拨刀将边缘的棉花修剪整齐，而后棉花朝下，纸板朝上，适当加压片刻；包绸缎：将扣压好的棉花片包上所需绸缎；拨硬褶：在包裹绸缎的过程中，根据需要将部分绸缎插入硬纸板上预先拉开的缝隙中，使绸缎表面形成一段硬褶；捏软褶：在包绸缎时将有意放松的绸缎捏成蓬松的褶子；堆贴、堆绣：将包裹好棉花的"锦缎块"堆贴在一起；彩绘：在人物的脸、手及裸露部位用特制的颜料彩绘；掐丝、沥粉贴金：用金属丝掐丝工艺制作饰品部位，用金银彩线和珠宝装饰画面

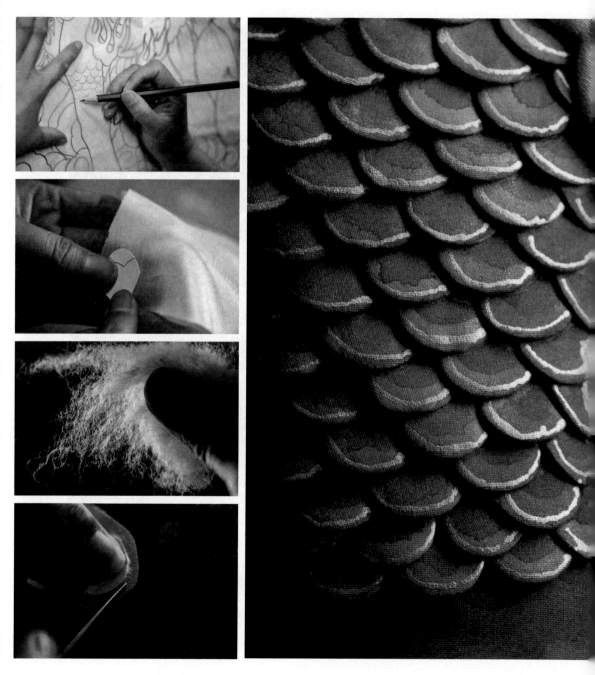

制作堆花的主要步骤（一）

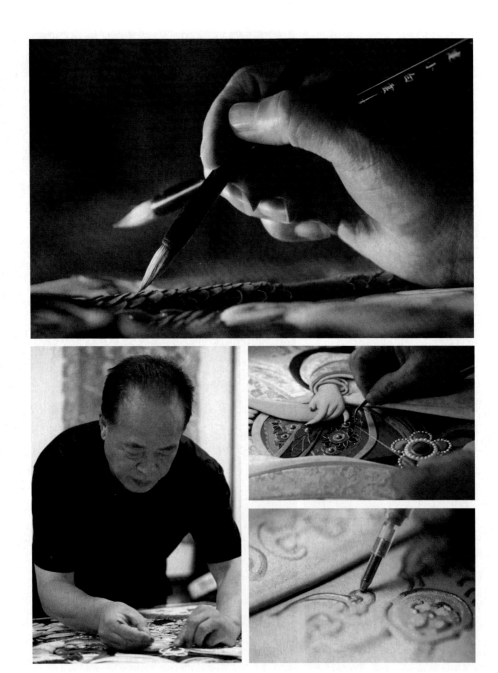

制作堆花的主要步骤（二）

需要装饰的地方，用沥粉贴金工
艺为画面增添立体感和灵动感；
通草处理和泥塑入画：通草处理
是把通草进行特殊处理，再根
据图形需要用特殊的手法处理
成需要的花形黏接成型，泥塑
入画则是用泥塑形式制作坯胎，
表现特殊的艺术效果；成品：经
过 13 道工序的半成品，若干个
可拼接成一个单体，最后再将若
干个单体贴在已经裱糊纸或者
绢并绘好场景的平整底板上，形
成一个完整的画幅。

　　传统手艺以前在很多手艺人
手里秘而不宣，如今，堆花艺术
经过李卫东和他的团队的系统梳
理，完整地呈现给我们，让后来
者对堆花艺术的研究有了一个正
本清源的参照。

　　手艺可以保持古法，而过去
消费堆花的皇亲贵胄却已不在。
如何让博物馆和手艺制作团队保

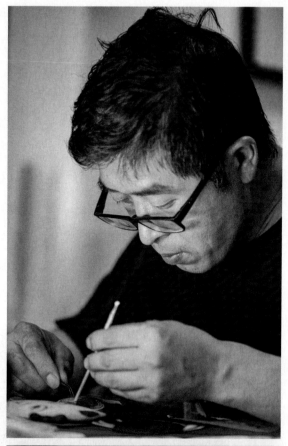

制作堆花的主要步骤（三）

持健康的运转，李卫东也在思考应对市场的"创新"。一是在产品层面，他们在产品设计上考虑当代人审美趋向的需求，让作品和消费群体保持匹配。二是尝试校企合作。例如，和长治当地的幼专合作，这个学校 6000 多名学生大部分都是女孩，女孩适合做堆花艺术这种细致活儿。通过校企合作，把手艺教授给孩子们，学校组织学生做好之后再回收，这样可以适当控制作品的成本，定价就会相对亲民。同时也鼓励这些年轻人提出新鲜想法，将漫画、卡通的风格结合堆花的工艺，缩小体量，让年轻人能买得起。此外，校企合作还有一种模式，李卫东说，他们正和西南大学美术学院、山西大学美术学院、长治学院美术系，还有长治市的中小学校开展合作，把博物馆作为学校的教育实践和写生临摹基地。通过校企合作，让博物馆进校园，让校园进博物馆，多方位的交流，不仅能带来收益，还可以扩大影响力，让全国更多的高校学生都愿意来这里写生。博物馆建成尚不久，现在

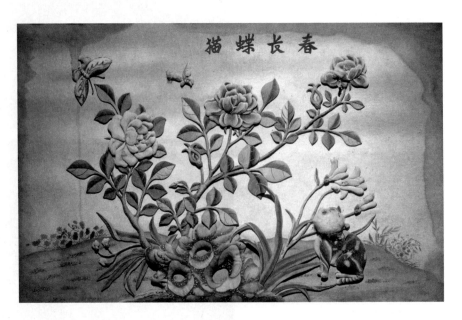

新中国成立初期的祝寿题材堆花作品《猫蝶长春》

还处在培育阶段，时间长了双方自然而然能产生同频共振，从而创造更多的机会。

　　说到传承创新，李卫东坚持认为，创新应该专注于业务模式上的创新，如果借创新之名把材料全部创新了，用机器取代了手艺，那就失去了非物质文化遗产的意义。就像谁都渴望长寿，但不管活到多少岁，都应活得像个人，而不能一味求长寿让自己变得面目全非。

山西 运城

绛州面塑

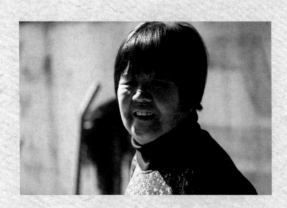

手艺人 23：面塑技艺传承人吴可心

新绛的辽阔麦田

山西晋南的运城是关公的老家，在这一带，每年农历五月十三关公生日这一天被称为"关公磨刀日"，也是"开镰节"，通常会下一场雨，被叫作"镰刀雨"。当地老乡认为这场雨是关公在显灵，下了这场镰刀雨就可以开镰收割小麦了。

收割下来的小麦，磨成细面，成为当地老百姓的重要主食，它可以用来做成面条，也可以做包子或者馍，满足老百姓的一日三餐所需。碰上家里有喜事需要营造氛围，也需要面来派大用场——可能是老百姓与面太亲近了，今天你哪怕在平时以米饭为主食的南方，过生日的时候，家人也要做上一碗面条端到寿星面前，谓之"长寿面"。到了山西晋南，要是逢上家里有老人过寿，那就不是一碗长寿面那么简单了，因为只是长寿面体现不出当地人手上的细致功夫。

"六十大寿，是 6 斤重的寿桃；七十大寿，是 7 斤重的寿桃；八十大寿，是 8 斤重的寿桃……"运城新绛县的 82 岁老人蔺永茂这样告诉我。他说，在当地，

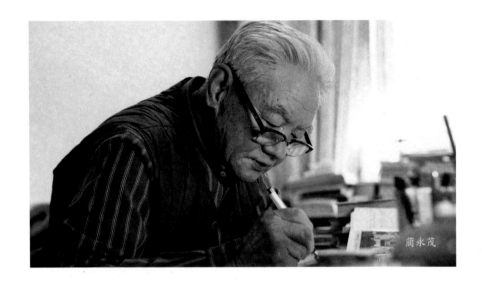

蔺永茂

一个老人如果在自己生日大寿这天没有看到寿桃，心里一定会很失落，觉得这个生日过得不完整。

　　老百姓怎么过寿？世界卫生组织的一个统计数字让我触目惊心，2020 年中国人的平均寿命是 77 岁，然而往前倒推至 1949 年，中国人的平均寿命却只有 35 岁！人们渴望长寿，只不过生活在落后的年代，战争、疾病、饥饿、自然灾害等各种因素都在给人的寿命打折扣。过去中国人习惯以虚岁计算自己的年龄。虽然有观点说这是因为中国人把怀胎十月也算上了，但我认为这么做其实是在长寿还是一种奢望的年代，以虚岁计算年龄会让人显得长寿一点。大艺术家兼长寿老人齐白石把虚岁虚得更加极致，他跳过几个年龄不过，因此，当世人以为他活到 98 岁的时候，论周岁他应当是 93 岁。通过"虚岁"的确能感受到前人在寿命方面的心虚，而且，中国人也习惯在计算年龄时不以生日为界，而是以农历新年开始算起。苏东坡景祐三年（1037）农历十二月十九日出生，到了景祐四年新年，他也不过

是个才生下来半个月不到的婴儿，但是以虚岁计，他就应该算 2 岁了！因此，林语堂先生在撰写《苏东坡传》时要考虑到海外读者，不得不在书里这样写道："不过关于这个孩子的生日先要说一说，不然会使海外中国传记的读者感到纷扰。"（林语堂《苏东坡传》，张振玉译，湖南文艺出版社，2018 年，第 16-17 页）

这种对年龄的算法虽然有悖逻辑，但是它满足了人们希望早日达到高寿的心理需求，所以从古到今深入人心，变成了历史悠久、流传广泛的传统。有了过寿的需求，就会派生出相应的过寿的排面，从而形成了各地不同的民俗。蔺永茂老人跟我说，没有民俗就没有面塑，民俗与面塑是皮毛关系。

汾河像一条腰带一样从新绛拦腰流过，河的两岸形成了广阔的适合种植小麦的土地。新绛的地标建筑龙兴塔每日守着太阳从土地的尽头缓缓升起。这一趟我有备而来，关于新绛面塑和这里过寿的民俗，此前我与蔺永茂老人已经通过电话有了几次深入沟通，也细读了他寄给我的书籍资料，他则知道我的意图和拍摄手

新绛的地标建筑，龙兴塔

艺人的需求。

具体要拍谁呢？蔺永茂告诉我，过去在晋南一带，面塑就像针线活一样，是几乎家家户户的成年女子都会的手艺，即便是现在，仍有很多面塑高手藏身在新绛民间。这些手艺人的分布蔺永茂老人心里有谱，到达新绛，我接上他，来到城北8公里外的冯古庄，找到面塑手艺人吴可心。

吴可心1954年出生，按虚岁来算，在我们到访的2023年过七十大寿。进院时可以看到右边窗户玻璃上写着大大的"订（定）做花馍"，提醒人们她家以此为业。

吴可心家窗户上的招牌

"以此为业"是在手艺人吴可心近八九年的生活中才有的事。她并不知道自己学习面塑的具体时间，也不明确自己是哪一个师父教的。在她的印象中，小时候谁家有人办喜事，都是村里人一起帮忙操持，男女分工有别。例如有老人过寿需要做寿桃，那就是女性来完成，由一个在村里被大家公认的擅做面塑的手艺人为首，其他女性协助打下手，年幼的女孩子们也会参与进来，有了几次的耳濡目染，基本的方法便都掌握了。这种事情过去属于村民之间相互帮忙的义务，彼此不谈工钱。直到八九年前，

人们的生活习惯发生了改变，此前沿袭已久的互助合作的义务帮忙传统没有了。擅做面塑的吴可心不再是被人请去家里，而是在家开门迎客，接收来自村里村外的订单，成为以面塑为职业的手艺人。

吴可心和我此前接触的其他手艺人不太一样，在她家没有作品（样品）展示，也没有参加各种比赛的获奖证书。可以识别她身份的，除了外窗上的"订（定）做花馍"的提示、支在院子里的专门用于蒸馍的柴火大灶，还有屋里由木床改装的工作台。我去的这一天没有订单，我们便假订了一单：有人要过七十大寿，请吴可心做一个祝寿的寿桃。

"按照习俗，是不是做一个7斤重的？"我问吴可心，在我的概念中，7斤重的寿桃体量已经很大了。

"7斤？太小了！"吴可心笑着告诉我，现在人们生活条件好了，老人过寿，要更大的才合适，以当地现在流行的寿桃规格，主寿桃13斤，下面托着4个2斤半的中寿桃，周围再环绕着8个1斤的小寿桃——七十大寿做8个（或以上）小寿桃，图的是"增寿"的好兆头。

我粗略算了一下，这意味着用于七十大寿的组合寿桃成品将超过31斤重。我期待着这样一个超级大寿桃的出笼，后面的时间里，便守着吴可心用她的手艺把它做出来。她的爱人早已帮着生火热灶，老搭档卫引平也早早地来到她家——长年累月的合作让他们之间形成默契，以吴可心为首，三人各司其职。

制作过程中，蔺永茂老人静坐一旁，看着他熟悉的面塑制作过程在面前重现。吴可心说，制作面塑一般有醒面、和面、揉面、制作、上锅、上色、组装几个环节，醒面、和面和揉面的环节他们已经完成，剩下的部分三人配合还需要四个小时左右。

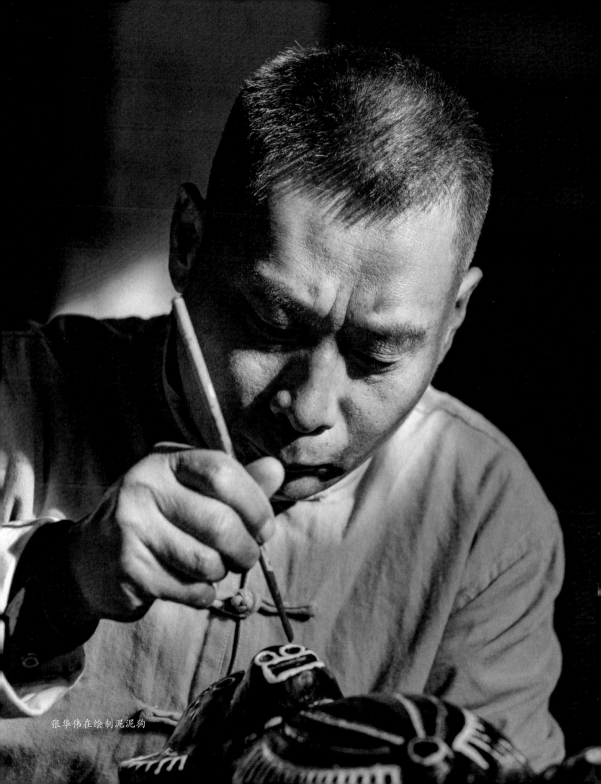
张华伟在绘制泥泥狗

河南 周口

淮阳泥泥狗

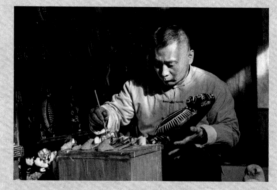

手艺人 01：泥泥狗技艺传承人张华伟

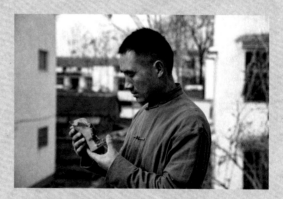

手艺人 02：泥泥狗技艺传承人许高峰

手艺人之间心领神会的精诚合作总让人赏心悦目。当吴可心的爱人屋里屋外烧水添柴的时候，吴可心和卫引平两人隔着工作台相对而坐。干活儿的时候吴可心会习惯性地抿着嘴，只有当我在一旁冒出一个个问题时她才会开口，有问必答。

揉好面，卫引平从秤上称好面团的重量，开始塑主寿桃的形状，吴可心则用另外的面团擀成薄片，用菜刀修整成型，一问才知道，这是包覆在寿桃上面的叶子。吴可心一边忙着手里的活儿一边说："寿桃不能只是个桃，要有叶，有花，有果，这样才完整。"

做面塑用到的工具比较简单，擀面杖、菜刀、剪刀、梳子、牙签，如此几样。在做桃花花瓣的时候，吴可心用到的工具则是自己的指甲，小小的面团被她娴熟利索地轻轻刮几下，一个个指甲盖模样的花瓣便呼之欲出。他们把金黄色的小米一粒粒粘附在小面团上，做成桃花的花蕊，分外逼真。

寿桃上的装饰，除了桃叶、桃花，还有其他的内容，也都呼应着"祝寿"的主题，

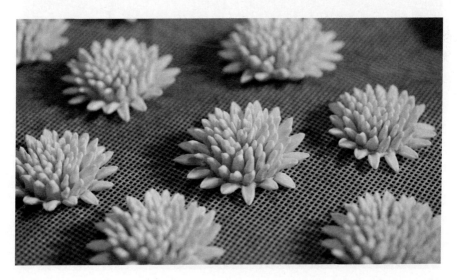

寿桃上的装饰之一菊花

有寓意吉祥的菊花（"菊"寓意"聚"），有寓意花开富贵的牡丹，有寓意五福捧寿的五只蝙蝠（如果寿星是女的，蝙蝠则换成五只蝴蝶，寓意相同），还有点题的装饰——把面拉成细长条后做成一笔而成的"寿"字。

此外，根据寿星的性别，寿桃上还需要有一个与之对应的重要装饰：如果寿星是男性，上面是一条龙；如果是女性，则是一只凤。

"那我做条龙吧。"吴可心看了我一下，做了这样的决定。照样是信手拈来，龙头、龙眼、龙角、龙身、龙鳞、龙爪……单独捏好之后，连同前面做好的寿桃、花、蝙蝠、寿字等分装在几个蒸屉上。

锅里的水已烧开，两个柴火灶的大锅蒸大小共 13 个寿桃，小锅蒸小的装饰。

吴可心的丈夫准备上锅蒸馍

蒸馍用的蒸屉 锅盖上用粉笔记下的开蒸时间

每一个都有相应的时间，封上锅盖之后，吴可心的爱人用粉笔在锅盖上写上时间。

最大的寿桃要蒸两小时左右才到火候，时间过了，面会发黑，也会影响呈现效果。

掐好时间点，面塑陆续出锅，有些开裂的地方，吴可心说，这叫"开口笑"。

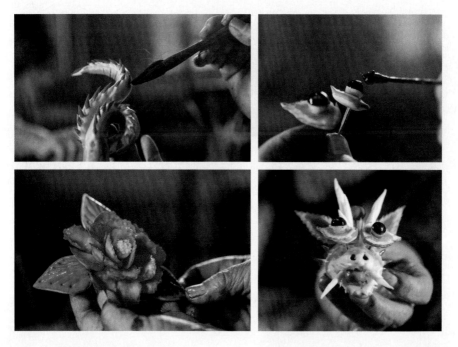

寿桃上的各种装饰

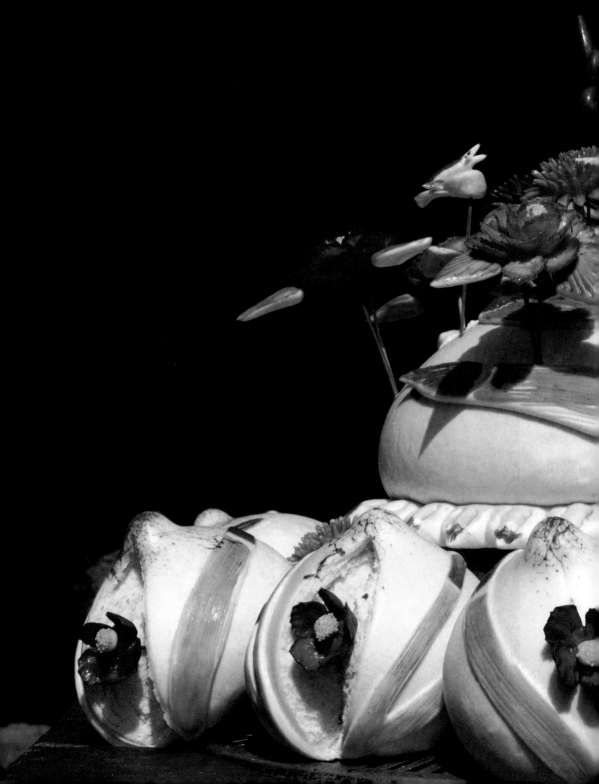

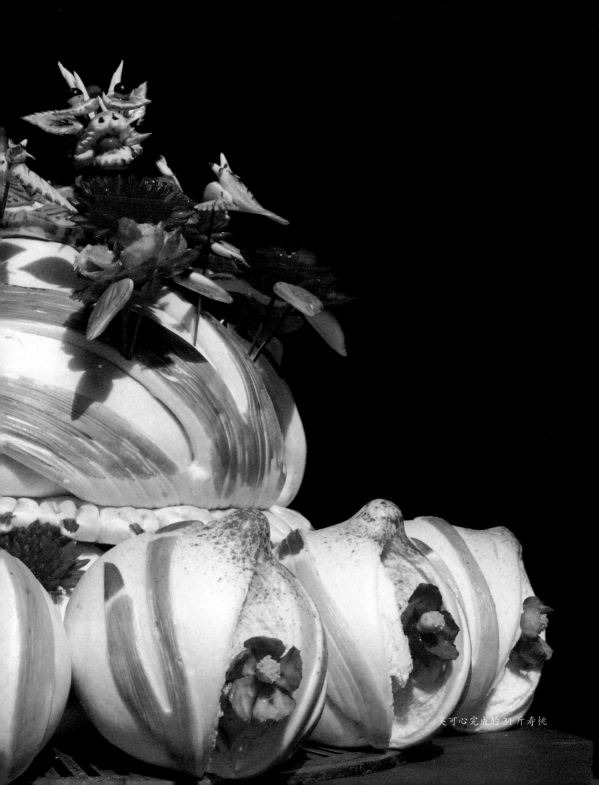

吴可心完成的 31 斤寿桃

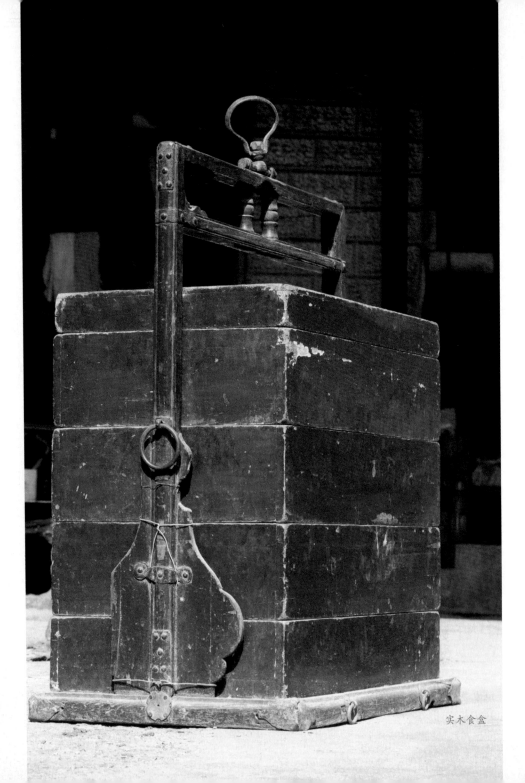

实木食盒

接下来的部分，吴可心继续习惯性地抿着嘴，和她的搭档卫引平一起，为面塑上色，然后用削好的竹签把上好色的部件进行拼装。这时，一个造型完整，颜色鲜艳逼真的组合寿桃已接近完成。

在吴可心家，我还看到分上下几层的红漆实木食盒，过去做好的寿桃，要装在这样的食盒里，隆重地抬到祝寿的现场。寿桃一般是女儿送给父母的贺礼，到了拜寿的时间，大家济济一堂，子孙晚辈将寿桃呈献给寿星，再依次向寿星拜寿，一切美好都附着在大寿桃上。如同我们今天熟悉的，生日这天吹蜡烛许愿之后是切蛋糕分蛋糕的环节，寿桃最终也是在剥掉绘有颜色的面皮后，切成小块分享给在场的人，大家都沾到喜气，也是人与人相处中所表达的一点心意。按照新绛当地的习俗，女儿送过来的寿桃，也会留出一部分让女儿在寿宴结束之后带回婆家，这是礼数。

在书写这一章节时，蔺永茂老人是我重要的信息提供者和引导者，六年前我第一次来到新绛，到老人家里做客，他便对我知无不言。老人是土生土长的新绛人，

吴可心（左）与蔺永茂（右）

20 世纪 60 年代从山西大学毕业之后分配到新绛文化馆工作，1984 年调到新绛博物馆。早在文化馆工作的时候，蔺永茂就想对新绛当地擅长做面塑的手艺人做一次系统的深度调研采访，并为采访的每个手艺人立传。这不是一个小工程，需要耗费大量的时间和精力，这个心愿在很长一段时间里未能实现。直到 2011 年，蔺永茂从博物馆退休，但仍对自己当年的计划念念不忘，已经年近 80 岁的他，带着一位助手，到新绛各地找到七八十位从事传统面塑的手艺人，开始收集资料、采访、拍照、整理、撰写、校对……这本涉及近 80 位手艺人，重点记录其中 20 位手艺人的《绛州民俗面塑艺术集萃》终于在 2016 年出版，了却了这位老人 40 年的夙愿。

蔺永茂老人扎实详尽的田野调查为我提供了很大的便利，让我通过他，可以在当地找到想要采访的手艺人，也因为他做了完整的梳理，我可以轻松地了解到新绛面塑手艺人为了让寿桃有更丰富的表现，有时还会为它加上一些其他装饰，比如为母亲拜寿时，可以在寿桃上插一组"七仙女拜寿"，为父亲拜寿时，插一组"八仙庆寿"。

吴可心家所在的冯古庄村　　　　　　　吴可心家的小猫

吴可心（左）与卫引平（右）

　　除寿桃之外，祝寿的面塑中还有一个手艺人爱表达的题材，叫"九狮拱菊"，谐音九世共聚或九世共居，在"人到七十古来稀"的年代，人们追求四世同堂、五世同堂已经有些力不从心了，九世共居岂不更如痴人说梦？其实，中国人在给予别人祝福时，总是会用李白式的浪漫主义夸张手法，比如我们时常听到的"福如东海，寿比南山"，其夸张呈现岂不比九世共居更甚？

　　还有一个问题值得我们思考，当生产力低下、社会极不稳定的时候，人们养成的大家族观念，既确保一家人的生产力不被分散，也确保这个家族在一个地方的长盛不衰。四世同堂、五世同堂，甚至九世共居，表达的不只是老人对长寿的渴望，背后更大的向往，是老人在自己长寿的同时，还能看到子子孙孙聚拢在一起和睦融洽，喜聚不喜散才是理解中国人传统观念中求高寿的真正要义。

陕西 渭南

剪纸

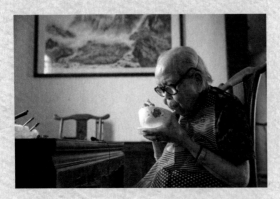

手艺人 24: 剪纸手艺人展秀兰

山东垦利的黄河浮桥

　　山东东营的垦利，是黄河入海口的所在地。到了这一段，黄河没有多宽，水流平缓，一座浮桥就能让人跨河而过。"百川东到海"，它们坦然地接受这种宿命，如人到耄耋之年看透世事后所表现出的淡然和与世无争。我顺着下游继续行驶，因不能将车开到真正的入海口，便停了车，买票上了一艘船。乘船前行了一段，这才体会到黄河入海流的壮阔。入海口对黄河而言究竟意味着终点，还是从此生命被另一个天地所接纳的起点？

　　到了这里，黄河会怎样回望自己从扎陵湖、鄂陵湖"出生"后的整个旅程呢？这段旅程中的无数节点、无数次转向、无数个渡口、无数显现于地面的生命、无数被深埋于地下的文明，都与黄河交织和关联。我目送着黄河入海，从此它不再是黄河，一如这本书的写作过程，伴随着一位老人的生命被另外一片天地所接纳。

陕西富平

　　黄河在垦利入海之前，还有一次豁然开朗，是黄河最大的支流渭河与其汇合时。在泾渭分明处，渭河把它的支流泾河纳入麾下，一路向东，成就了八百里秦川，即关中平原。在关中平原的北沿，有一个地方叫富平，取富庶太平之意。富平隶属渭南，是唐朝定都长安时的京畿之地，盛产小麦与棉花。1912年，在拥有富庶平原的富平县长春乡北树窑，一个名叫展秀兰的女孩子诞生，成年之后的她嫁到庄里镇唐家河村。当我2018年在唐家河村采访她时，她已经是一位虚岁107岁的老人了。

　　展秀兰出生在一个官宦人家，家境殷实富足，又是书香门第。20世纪30年代初，18岁的她嫁到与她家门当户对的另一个大户人家，人生的美好长卷正要在她面前徐徐展开。然而第二年，关中平原的一场瘟疫不分高低贵贱，夺走了这里很多人的生命，也包括展秀兰年轻的丈夫，她与4个月大的儿子唐春年成了孤儿寡母。虽出生于中国2000多年封建社会的终结之时，展秀兰却仍然以封建社会关于妇道的礼教为美德，守寡近90年。2005年1月，展秀兰老人唯一的儿子不幸逝世，享年73岁；同年9月，她的长孙病逝。

　　在见到展秀兰老人之前，我已经通过陕西研究剪纸的学者陈山桥先生，以及延川手艺人郭如林，从侧面了解了这位百岁老人的手艺和她的身世，他们的描述，让这位传奇剪纸老人成了我最切盼当面采访的手艺人。所谓切盼，一是在此之前我还从未接触过如此高龄却仍然在创作的老手艺人；二是如陈山桥先生所言，这样的老人是宝。然而，老人毕竟已是107岁高龄，所以拍摄、采访都要尽快。

　　当然要尽快。在开车去富平的路上，我一直在思考一个问题，我该怎样和这位老人交谈？和她谈她跌宕的经历？听她倾诉人生的苦难？去了解剪纸在这里的

发展历史？她的从艺经历？她的艺术风格？她的作品主题？

如今展秀兰老人和她的小孙子唐永奇——说是小孙子，其实也已年过五十——一家生活在一起。老人的听力已几近丧失，和家人的沟通主要靠口型、手势和表情来猜测，这让我不再犹豫，不去试图用问题了解她，而是选择安静地欣赏她用自己的习惯和节奏进行剪纸创作。

展秀兰老人

她的孙子和孙媳妇对奶奶的生活习惯和创作都了如指掌，奶奶在 95 岁左右时有了听力障碍，慢慢地助听器也不管用了。除此之外，奶奶身体的各项指标都很正常，能吃能睡，一日三餐，牙齿是"原装"的，生活起居也都能自理，偶尔还喜欢出去逛个街，能逛上一整天。

在心态上，展秀兰老人的孙子认为奶奶是个情商超高的老人，不开心的事不想，也不讲，有需求也不直说，常常是想着法子暗示孩子们。孙子早已总结

展秀兰老人（左）与孙子唐永奇（右）

出与奶奶的相处之道：奶奶只要有要求，全部满足。

　　一个100多岁的老人，能有什么离谱的要求呢？活到这种境界，已经像个孩子，只要自己开心，享受剪纸，具体剪成什么样，哪些地方不小心剪断了，也都不是放不下的事了。

　　这让我想起李小可先生讲述的一段往事。他童年随父亲李可染搬进北京大雅宝胡同生活，从此与李苦禅、董希文、吴冠中、黄永玉等大艺术家在一个院子里毗邻而居，这个院子经常迎来一位贵客——德高望重的白石老人。白石老人在这个院子里过90岁生日时留下了一张珍贵的照片，照片里，当时还在学步阶段的李小可腼腆地站在人群的最前面。李小可说白石老人留存在世上的最后一幅作品，画的是长在藤上的葫芦，严格来讲，这是一幅画错了的画，因为可以明显看出，白石老人画的藤从叶子中间穿过。但是，在白石老人去世之后，那些曾受教于他

的学生却一致认为这幅画错的葫芦是白石老人难得的杰作，并时常拿出来一起品味、探讨一番。事实上，白石老人进入90岁之后，思维、逻辑能力已经退化如幼儿，他的笔法渐渐趋于无法，作完画落款写到年龄中的"九"字时，最后一笔弯钩也常迟疑往左弯还是往右弯，但这并不影响他晚年作品的感染力。这份阅尽繁华后的返璞归真，也是很多艺术家追求的一种理想状态。皈依佛门的大德高僧弘一法师李叔同取《道德经》里"能婴儿乎？"之意，给自己取名"李婴"，用于晚年。

能婴儿乎？看展秀兰老人的剪纸作品，便能得到一个肯定的答案。看她创作的这些剪纸，会让人忽略剪纸作为一门传统手艺应有的工艺流程、构图讲究、图样来历等，这些统统都不重要；她剪的人物五官怎么分配、动物应该几条腿，都没办法用既有的标准去衡量，甚至分辨不清那究竟是人还是动物。但老人的随性并不意味着乱来，看她剪纸的过程，那份专注与认真，会让很多后生自愧不如。展秀兰老人剪纸用的全是平时攒下的烟盒包装纸、月饼包装纸、画报彩色纸，这些原材料连同她完成的剪纸都被她平平整整、一丝不苟地夹在书本、杂志里压好。展秀兰老人剪纸的时候就低着头投入到自己的创作中，没有赶工的时间压力，没有销路的顾虑——她的剪纸就没有拿出去卖过。展秀兰老人用来剪纸的原材料颜色、材质各不相同，但剪出来的作品有一个共同点，那就是无论剪成的是人物还是动物，老人都会把"点睛"的部分留到最后一步完成。剪纸的其他部分基本都是镂空剪出形来，只有眼睛，她不会剪成镂空，而是贴上去，眼白、眼仁、黑眼珠，一层一层地粘好。她将平时攒下的各种用来制作眼白与眼仁的小纸片——每一个都是黄豆大小——装在一个盒子里，需要用的时候就在里面挑选现成的，用不再那么灵活的手指进行这项操作，她有她的诀窍，拿胶水瓶盖内附带的细长塑料签，点一点儿胶水，这样一粘，就把小纸片粘上来了。

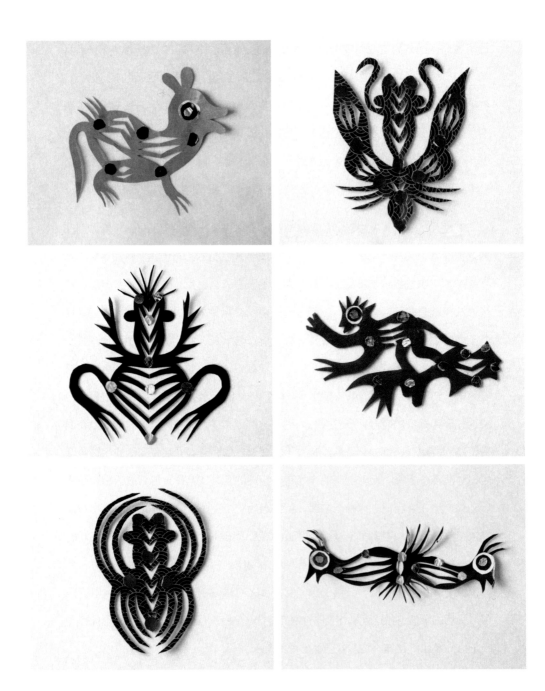

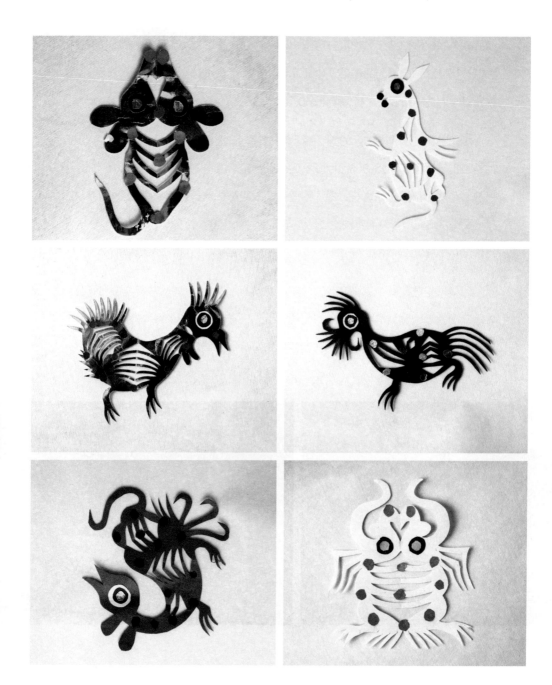

展秀兰老人的剪纸作品

老人的剪纸作品天真烂漫并热烈，有一种让人妒忌的美，所谓妒忌，是因为可以看出，这种感觉光靠技巧是永远无法剪出的。透过这些剪纸，可以看到一颗经过时间的过滤和沉淀之后保留下来的澄净、透亮的心。

所有了解过展秀兰老人的人，都会对她 100 多年多舛的人生唏嘘不已。老人的孙子告诉我们，奶奶的记性挺好，但是只记眼前的事，比如剪纸放哪儿了，眼镜放哪儿了，都记得很清楚，却从不提自己的经历，也不喜欢聊往事，似乎都忘了，又似乎它们根本就没有发生过。老人不喜欢看过去的电视剧，更爱看当代的，这大抵是她剪纸作品的灵感来源。

如果从手艺品类来讲，在我这几年接触的手艺人中从事剪纸的手艺人数量最多，随着对地大物博的中国各地的传统手工艺进行深入探访，每次的所见所闻都在不断地开阔我的视野，也在刷新我的认知。这次沿黄河的采访甚至让我觉得，

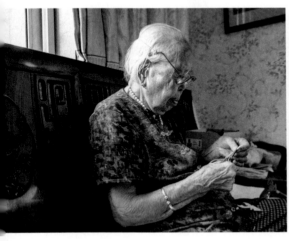
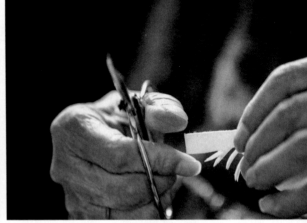

在黄河流域，单是以剪纸的表现题材和使用场景，就可以撑起对一个完整的生命历程的歌颂。我选择将展秀兰老人的剪纸手艺放在这本书的这个节点登场，而不是对应其他人生阶段，是因为通过展秀兰老人，我获得了非常强烈而明确的认知，如果你问我，一个人要选择怎样一门手艺终老，我一定会告诉你：剪纸。

凡尘俗子鲜有人具备弘一法师的修为，因此，"能婴儿乎？"也是常人难以企及的修行境界，但是，如果我们像展秀兰老人一样借助剪纸这一传统手艺，也许能帮助自己更接近"能婴儿乎？"的彼岸。剪纸的准入门槛低，有一把普通的剪刀、一张展开的烟盒纸或画报就可以创作，剪纸把一切都概括在平面上，它是做减法。人的想象力、专注力、手眼协调性会被调动出来，这个过程中，平常放不下的事也许都放下了；平常想不通的事，也许都想通了；一辈子的风浪，到了此处，也许就风平浪静了。

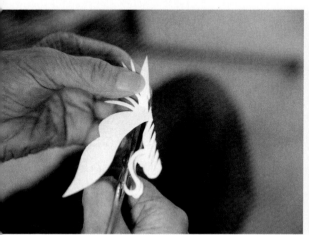
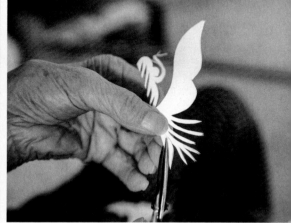

展秀兰老人在剪纸

唐永奇在唐家祖宅门口

我对展秀兰老人的采访点到为止，吃饭、剪纸、休息，她按照自己的节奏度过一天的光阴，并不关心我与她的孙子继续聊关于她的话题。说起她娘家与婆家两边都曾是大户人家的身世，她的孙子告诉我，家里还留存着祖先置下的房产，于是，我作别这位百岁老人，在她孙子唐永奇的带领下，去寻访她曾经生活过、如今应已被她视为身外之物的祖宅。

这是一处"庭院深深深几许"的完整院落，它能经历几世沧桑，仍然保持这样的模样，完全得益于展秀兰老人的儿子以及孙辈的几次修缮和加固。在翻修老宅的时候，一根房梁上被发现刻有文字，清楚地记载了这个院落始建于清乾隆乙巳年（1785），宅主是唐家先人唐增善。展秀兰老人的孙辈来翻修这个几代人生活过的地方时，也花费了不少心思。他们基于修旧如旧的原则，根据具体修缮的

部位寻找老的建筑材料。那一次的修缮之后，这处比展秀兰老人的年龄还要大一倍的房子有了继续对抗风雨侵蚀的本钱。唐永奇的儿子也已成年，他们这一辈的堂兄弟对这处祖宅达成共识并立下字据：这个宅子，唐家后人只有修缮的权利，没有出售的权利。

生命如此脆弱，一场瘟疫差点断了展秀兰婆家的香火；生命又如此顽强，展秀兰独自把孩子拉扯大，人丁又兴旺起来，她像一座独木桥，连接了时间的两端。

我于 2018 年到富庶太平的陕西富平采访了百岁老人展秀兰，那也是对她进行的唯一一次采访。一年之后，老人以 108 岁虚岁的高龄去世，这本书还没出版，不过对她而言，应当也构不成什么遗憾。我相信老人走得安详，就像一个天真的孩子入睡一般。

唐家祖宅"睦唐府"的碑铭

延伸：展秀兰奶奶去世了

——写于得知展秀兰老人去世之日

从上海出差回来，我到家放下行李，便开车去裱画的王师傅工作室取孩子的字画。有一幅斗方，画的是 108 岁的剪纸老奶奶展秀兰。

我给王师傅讲孩子这幅画的来历，边说边拿出手机，想在朋友圈里搜索当时孩子在展秀兰奶奶家给她画像时的照片，结果这一搜，却在另一位剪纸老师的朋友圈里搜出展秀兰奶奶已经去世的消息。

那是半个月前的事。我和孩子再也见不到这位慈祥可爱、比孩子大出 100 岁的老奶奶了。

取完画，我开着车从长沙市区出城回家，在开着导航的情况下还是有三四次走错了路，我感觉自己有点心神不宁，等红灯的时候提醒自己集中精神，结果变灯的时候，还是被后面的车鸣笛催促才回过神儿来。

到了家里，我把孩子叫到面前说："爸爸要告诉你一个伤心的消息。"

孩子问什么消息，我说："展秀兰奶奶去世了。"

孩子笑了笑，说："刚才妈妈已经告诉我了。"

我又问他："你还记得这个老奶奶吧？"他又笑了笑，说当然记得。

我真羡慕孩子的这种"少年不识愁滋味"。

我们与展秀兰奶奶不过是一面之缘，而且即便她现在还活着，估计也已经忘掉我们父子曾经登门拜访。只是，她在我心目中的位置不能抹灭。见她之前我就听过很多关于她的故事，见她之后我对别人讲过很多关于她的故事。

我于 2018 年的夏季启动"黄河图"项目，按照最初拟定的计划，我要用一年半的时间从黄河源头走到黄河入海口，选择整个黄河流域 30 位传统手艺人做深度采访，最后形成图书和纪录片。听起来是个大手笔，我花费心思想去找赞助支撑我把这个项目顺利完成。外景拍摄与采访的工作量超出了我的想象，找赞助，在经济黯淡的 2019 年又变得更加渺茫，我努力向很多商业品牌和个人证明这是一件很有意义的事。

或许，当下和别人聊"意义"本身就是一件很没意义的事。然而，我还是固执地推进我的"黄河图"项目，这里面的动力，有一部分就来自展秀兰奶奶。

西安的陈山桥先生、延川的郭如林先生、山西河津的手艺人杨毅都和我分享过展秀兰奶奶的故事，后来在陈山桥先生的帮助下，我得以采访这位传奇老人。在晋陕大峡谷的下端，黄河过了龙门，即将在风陵渡拐弯向东，河水由热情澎湃逐渐转为从容和缓。黄河西岸，富平县郊的一个院子里，我们见到了这位如静水深流般从容的老奶奶。

所有人描述展秀兰奶奶的故事，都绕不过她的传奇经历：孩子刚出生，丈夫就被瘟疫夺走了性命，展秀兰把孩子培养大，送他上大学，儿子最终做到当地一个地区级的干部。然而，她唯一的儿子在 73 岁时先她而去，她的长孙也在儿子去世那一年秋天离世了。

除了父母，展秀兰奶奶人生中先后送走自己的丈夫、儿子和长孙。

我曾经不止一遍地读余华的小说《活着》，被小说人物和情节所打动。但当我见到展秀兰奶奶，并如此真切地看到她呈现的状态时，小说里的福贵突然在我心里变得那么矫情。

幸运的是，那一次拜访，除了摄影师朱岩，我也带上了我的孩子。孩子很好奇地看着比他大 100 岁的老奶奶，他们用各自表达友好的方式天真地交流，孩子说的，展秀兰奶奶听不清，展秀兰奶奶说的，孩子听不懂。展奶奶在一旁剪纸，孩子在她旁边画她。

可以在黄河边上、在我思考人生意义的时候、在孩子成长中的某一个节点有这样一段经历，成为一家人共同拥有的记忆，我们何等荣幸。

罗阅章作《展秀兰奶奶像》（2018）

我伤心地把展秀兰奶奶去世的消息告诉孩子，他没有伤心，只是笑笑说，他知道了。这么看来，我与108岁的展秀兰奶奶和8岁的儿子，在心境上还差着遥不可及的一大截。

从推出"中国守艺人"这个概念到现在，始终有人在问我，我的商业模式是什么，坦白讲，我自己现在对此也不是很清晰，按照当下流行的"文创"的思路，大抵就是与手艺人进行合作，代理他们的产品，或者与他们一起开发新产品，借助电商平台进行销售。然而我庆幸自己没有把所有精力放在落实商业模式上，因为按照这个逻辑，我便不会去把眼光放在展秀兰奶奶这样不具备产品开发能力，创作的作品也不具备销售前景的手艺人身上。

当"非物质文化遗产"变得越来越物质化的时候，讨论它的意义，本身就没

2018年，7岁的罗闻章（左）与比他大100岁的展秀兰奶奶（右）

有意义。所以，好好活着，做点儿自己喜欢的事情，用这些自己喜欢的事，帮助自己好好活着。

愿展秀兰奶奶安息。

写于 2019 年 9 月

展秀兰老人的剪纸作品

第八章　　往　生

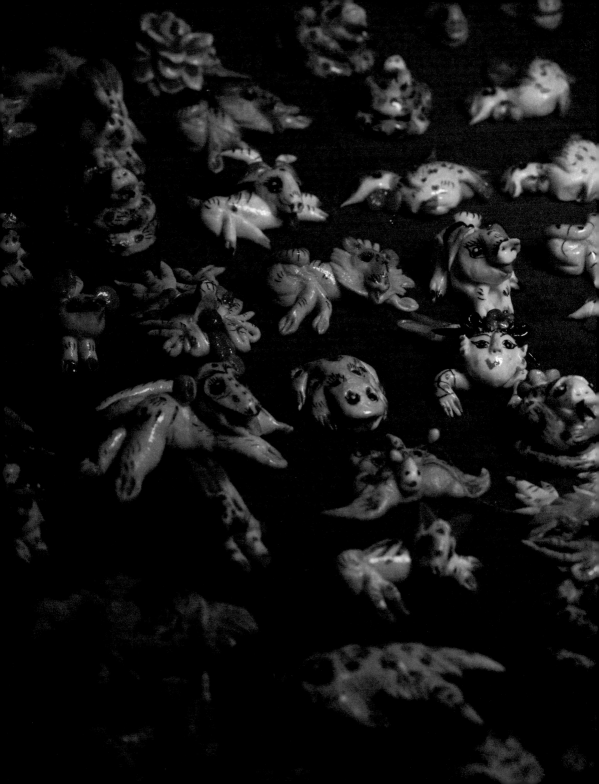

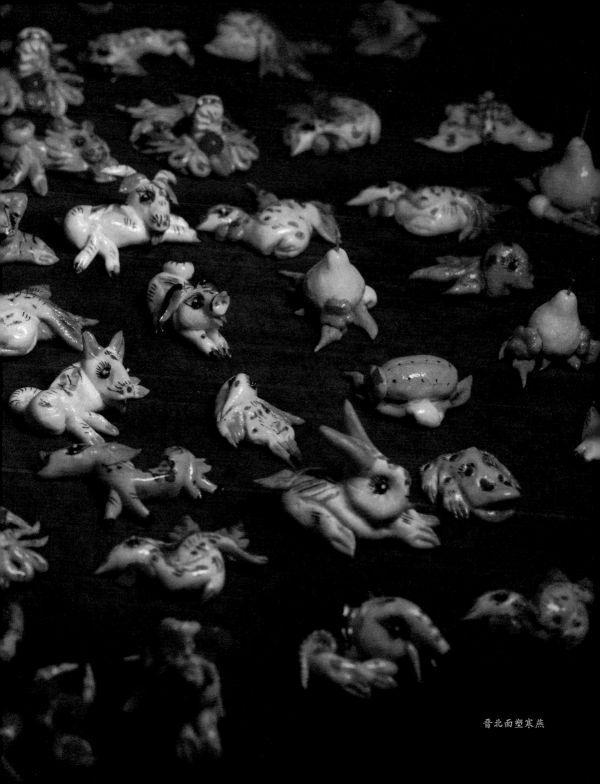

晋北面塑寒燕

山西 太原、晋城

墓室壁画

手艺人 25：壁画传承人伊宝

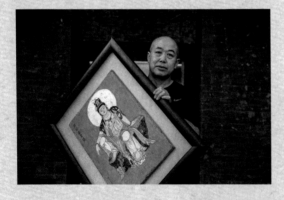

手艺人 26：壁画传承人杨淑云

在这个喧嚣的时代，每天都有蜂拥而至的信息，剪纸老人展秀兰去世的消息过不了多久便会被其他消息淹没。互联网改变了人们的社交、生活节奏、沿袭了上千年的习俗，甚至也改变了很多人的死。时至今日，人的死亡也变得越来越"高效"，肉身化成灰，亲人几行泪，朋友圈里一番唏嘘，而不久后，人们便会被其他事情分散了注意力。面对如今的互联网节奏，我曾有这样的感慨：现在，对大众而言，再厉害的人也只能"死一天"。

也许今天人们很难想象苏东坡需要在父母去世后回老家丁忧守丧三年，将祖先的牌位供上神龛请入宗族的祠堂，或像在火葬普及之前那样准备丰厚的陪葬品放入逝去先人的墓葬中。

人生既有来处，人死皆有去处。火葬普及前，人死后肉身的"去处"就是坟墓，死者经济条件与地位不同，他们的去处也各不相同：君王及王后的坟墓称为"陵"，达官贵人的坟墓称为"冢"，财主富人的坟墓称为"墓"，而平民百姓的坟墓称为"坟"。其中最为明确的是自战国中期起，在赵、楚、秦等国开始将君王的坟墓专称为"陵"，陵的本义为大土山，"之所以把君王的坟墓称'陵'，主要原因是作为拥有最高身份等级地位的帝王，坟墓也应造得高大"（姚永辉《中国的丧礼》，南京大学出版社，2014 年，第 10 页）。黄河流经处，贺兰山下的西夏王陵，陕北的黄帝陵，临潼的秦始皇陵，关中平原的汉、唐两朝历代王陵，还有河南偃师，山西曲沃、翼城的各处王陵让今天的人还可以看到前人为逝者举办的隆重仪式。好奇心曾促使我沿着黄河把商、周、秦、汉、唐、宋时期的各种皇家陵墓都参观了一遍，亲眼看到很多死亡的"排场"。在河南安阳殷墟遗址，我看到几个并排的青铜容器中各有一个头骨，看介绍才知道这是商朝砍下活人头殉葬的遗留；陕西咸阳的乾陵无字碑上为何无一字，至今仍是个谜，墓中的

世界则固若金汤，至今与外人绝缘。这一切，都源于中国人曾传续几千年的事死如事生的观念。《荀子·礼论》有这样的记载："丧礼者，以生者饰死者也，大象其生以送其死也。故如死如生，如亡如存，终始一也。"《中庸·达孝章》也有类似的表述："事死如事生，事亡如事存，孝之至也。"

"事死如事生"的观念放在唯物主义的今天难以容身，就像传统手艺已被工业化大潮冲击得摇摇欲坠。从乾陵返回西安的路上，我将车停在离乾陵3公里处，那里葬着武则天和唐高宗的次子章怀太子。章怀太子墓的地下世界早已开门示人，我沿着窄长的墓道，从地面到地下，穿越阴阳两界，地下通道两侧的墙上有保存至今的壁画，描绘着墓主死后的极乐世界。

"那个叫'墓室壁画'。"伊宝说。他是山西大学科学技术史研究所教授、博士、

章怀太子墓的墓道

硕士生导师，英国剑桥李约瑟研究所访问学者。伊宝略长于我，我们算是同龄人。我记得第一次走进他在山西大学的工作室时的情景，对我来说那里没有浓厚的学术氛围，一屋子的材料、工具、手工艺的成品和半成品，还有伊宝那双看起来洗不干净的粗手，这番情景让我一直把伊宝视为手艺人，此后我们常有交往，聊的也都是和手艺相关的事。

壁画是伊宝的主要研究方向。大众比较熟悉的敦煌壁画属于石窟寺壁画，永乐宫壁画属于寺观壁画，我在章怀太子墓里看到的则是墓室壁画。石窟寺壁画、寺观壁画、墓室壁画组成了中国传统壁画的重要形态。其中墓室壁画直面死亡，也是帮助我们理解古人"事死如事生"观念的一手材料。伊宝告诉我，我之前在山西省博物馆看到的娄睿墓出土的壁画也属于墓室壁画。

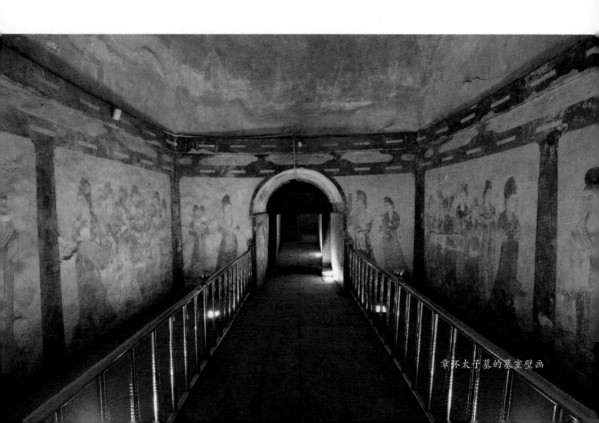

章怀太子墓的墓室壁画

工作中的伊宝

　　墓室壁画融合了道教与佛教两大宗教中关于死亡命题的内容，伊宝说，归纳起来就是"升仙与彼岸世界"。人终有一死，如何缓解面临死亡时的恐惧？升仙与彼岸世界为人们打造了一个死后的极乐世界，让人们相信死亡不是生命的终结，而是进入一个比当下更好的极乐世界，这个概念融合了道教与佛教思想的力量。"升仙"的概念由中国本土的道教打造，伊宝说，马王堆汉墓出土辛追夫人的陪葬品上的图样呈现的就是道家思想的升仙画面。到了汉代，佛教传入中国，"彼岸世界"的概念随之而来，它与升仙不谋而合，这也使得佛教逐渐完成了本土化转变。

　　于是，在保存下来的历代墓室壁画和寺观壁画中，升仙和彼岸世界这两个题

材占有非常大的比重。在升仙题材中常有西王母和天庭众仙生活的天界景象，西王母是天国神仙世界的一位重要神祇，自汉朝起，在民间信仰中她是掌管不死灵丹、具有引导逝者灵魂升天神力的女神；还有各式坐骑，因为人升仙时需要"交通工具"才能抵达仙界，所以有乘鸟车的，有乘龙车的，有乘鹤的，还有乘龟车的。关于彼岸世界，位于山西省的太原徐显秀墓、娄睿墓，忻州九原岗的北朝墓，其墓室壁画里都有表现彼岸世界的内容，壁画以荷花、莲花、神兽为象征物，营造出彼岸世界繁花似锦的天国。古时的人相信，人死后也免不了会想念在尘世中的生活，既然放不下，就一起带走，于是墓室壁画中也不乏死者生前熟悉的世俗生活场景：看杂剧、宴饮、梳妆、烙饼、侍儿、宰牛、宰猪、杀鸡、切肉、烹食、耕地、耙地、扬场、采桑、守门……应有尽有。

所以，升仙与彼岸世界对老百姓很有吸引力，让人相信人死了以后仍有去处，而且菩萨、神仙都会过来捧场，就算生前有罪，担心死后要堕地狱，也可以求神佛帮助，祈愿早日超脱。

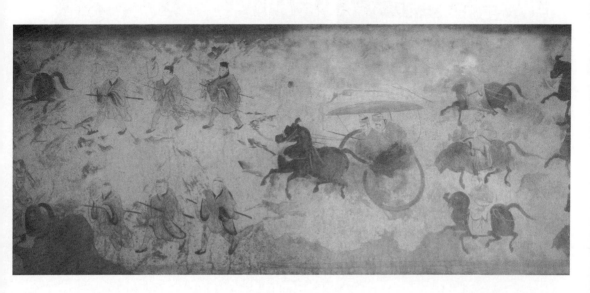

墓室壁画中的升仙图

墓室壁画表现的升天方式

乘鸟车升天

乘龙车升天

驾凤乘蛇升天

乘鹤升天

乘龟车升天

墓室壁画表现的世俗生活

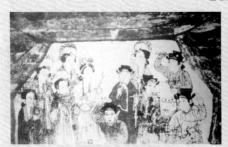

河南禹县白沙1号宋墓 杂剧图

河南禹县白沙1号宋墓 宴饮图 河南禹县白沙1号宋墓 梳妆图

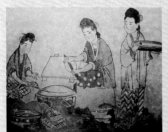

河南登封高村宋墓
烙饼图

河南登封黑山沟宋墓 河南登封黑山沟宋墓
侍儿图 备宴图

河南登封王上金墓
侍女图

墓室壁画中的菩萨像

墓室壁画表现的不同场景

这些信仰寄托是墓室壁画的主体功能，审美功能则相对次要。在研究壁画的这些年中，有一个让伊宝兴奋的发现——过去画匠在绘制壁画时，都有一个"粉本"，会依照一定的程式对人物造型、场景、器物等进行创作和描绘，但是有些画匠在绘制的时候不"老实"，会想尽办法加入一些主观思想，比如在壁画中把当时真实的社会情境描绘下来，这些内容便成为对当时社会的记录。墓主人对死后升仙或去往彼岸世界的向往和寄托传达、视觉美术表现，以及对当时社会的记录，组成了墓室壁画的三种功能。

在与伊宝的长谈中，我一直努力消化他传递的信息，不断刷新自己对墓室壁画的理解，还有对伊宝的认知。我第一次见他的时候，他的工作室里挂着一幅将要完成的壁画，他说做这幅壁画的地仗层（壁画下面的泥坯）时，他剪下了妻子史宏蕾的头发和入泥里。出生在山西平鲁的他，小时候并没有接触过壁画，直到1999年他第一次在永乐宫看到壁画后，就喜欢上了这门艺术，并热爱至今。

伊宝在山西大学就读的是壁画系壁画专业，老师在课堂上讲的那些让他觉得不过瘾，所以在大学四年里，他一有时间就经常到"下面"去看——永乐宫、青龙寺、稷益庙，也开始学着画壁画——把一张木工板对半开，把壁画画在1米见方的大板上，同时还学着做旧。因为所学专业而喜欢上壁画的伊宝，毕业之后开始教书，他在课堂上试讲的第一个题目就是敦煌壁画里萨埵那舍身饲虎的故事，那次课讲得比较成功，给了伊宝莫大的信心，这是促使他喜欢壁画的另一个原因。

伊宝在大学里其实没有上过太多理论课，因为几乎没有老师给他们教授理论。他和妻子史宏蕾是同行，一直是一边做田野调查一边创作，同时阅读学习国内外的相关文献。刚开始临摹创作时，伊宝并不知道壁画上画的佛、神仙都是谁，积

累了一定经验后，伊宝觉得画壁画本身对于本科、研究生都是壁画专业的他来说相对简单，只要具有中国画的基础，线条、染色这些工艺环节并不是什么难事，只是在使用的颜料、材料、工具上和国画略有区别而已。伊宝说，这是他从业生涯的第一个阶段。这个阶段的田野考察诱发了他更深层次的思考，他想知道这些壁画上画的到底是什么。伊宝在查阅相关文献时发现，每个人说的都不一样，都在争论，神学上，宗教学上，文学上，大家的判定方向有很大的差别，这让伊宝开始怀疑他人，也开始否定自己，怀疑大家对这个领域的研究不够，也发现自己前面做的工作缺乏深度。于是，伊宝开始学习宗教学，读《大藏经》，读国内外比较前沿的宗教学和文学的研究成果、先锋理论，以及记载壁画源流的古籍，这是伊宝给自己定义的第二个阶段。这个阶段始于伊宝和妻子史宏蕾的研究生时期，史宏蕾硕士论文是关于稷益庙壁画的研究，他的则是对青龙寺壁画的研究。伊宝认为那时自己已经写得不错了，还可以判断年代了——只需一眼，他就能根据壁画的风格特点判断宋、元、明、清不同时期的壁画。

第三个阶段，是伊宝因工作调动，从太原科技大学到了山西大学。伊宝夫妇申报了社科基金，做了十几个相关课题。而这时伊宝又开始怀疑自己，再次发现自己研究的深度不够，只停留在壁画的图像学上，而没能够把它带入社会学领域进行研究，做更深层次的探讨。

带着对自己研究方向的又一次怀疑，他开始寻找新的研究点，将墓室壁画的艺术性、科技性和社会学、宗教学属性统合起来，尝试打开一个新的窗口。他和史宏蕾形成默契的夫妻搭档，两人在研究上求同存异，各自切分出更细的研究对象，比如史宏蕾的博士论文题目是《稷益庙当中的艺术与科技》，伊宝的则是《开化寺壁画中的艺术与科技》。进入这个阶段，伊宝的体会是，如《桃花源记》里

所描述的，豁然开朗。随着对墓室壁画更深入的研究，伊宝发现墓室壁画图像学属性所承载的意义和价值，在研究界已超越了美学意义上的表达，而可以和多门学科相连接。伊宝举例说："我前年在一幅壁画上发现里面有类似宋代交子的纸币。我把文章发到一些国家级刊物上，在学界马上就有了反响，说这是非常重大的发现。"

除了交子，伊宝还在壁画中发现了织机和经济学、数学领域最早的算筹。这些东西在文字上都有记载，但伊宝认为，不论是正史、野史，还是民间留下来的个人笔记，文字有真实和虚妄的不确定性，就像胡适说的，"历史是任人打扮的小姑娘"。相比而言，图像在一定程度上能够更加真实地反映一个时代。伊宝在这一阶段的研究中有了前文中提到的发现，即有些画匠在绘制壁画的过程当中会脱离"粉本"，将自己看到的社会情境描绘下来，这样绘制出来的壁画就相当于一部照相机，记录了当

工作中常有交集的伊宝与史宏蕾夫妇

伊宝与史宏蕾的部分学术成果

时的民俗和世俗情境。在后来的研究过程中，伊宝夫妇发现墓室壁画这个纪实的功能性甚至大于壁画本身的艺术性。例如，宋代壁画的特点是写实，在伊宝眼里，开化寺的壁画就是第二幅《清明上河图》，它以图像记录的内容高度写实，完全值得被视为了解那段历史的重要窗口，值得如《清明上河图》一样，让研究者用几百部专著、上千篇论文去挖掘其内容的价值。

伊宝和妻子史宏蕾都知道，山西从来不缺创作壁画的人，他们也知道，临摹或复制壁画可以给人带来更直观的视觉刺激，但他们决定不去追求这些，转而把重心放在墓室壁画创作背景研究这门更小众的学问上。伊宝形容他和妻子的这种选择是丢了西瓜捡芝麻，但这芝麻是金芝麻，未来在合上眼的那一瞬间，他依然能确信，自己做的这些事是给中华传统文化添砖加瓦的。

每次进博物馆，看到从古墓中考古发掘出来的文物我都会想，如果中国没有土葬制度，人们没有"事死如事生"的观念，我们今天也许就不会有机会看到那么多文物了。正是这些在非工业化时代被制作出来的陪葬品丰富了我们的传统手艺种类，也正是这些墓室帮助我们将这么多的手工艺品完好地保存了下来。

墓室壁画自然是其中之一。

2019 年初，我在山西大学旁听了"中国非物质文化遗产传承人群研修培训计划"中壁画研修班和木艺研修班为期两天的课程，伊宝当时正在英国做访问学者，这个研修班由他的妻子史宏蕾组织教授。也是因为这次的旁听，我与从事壁画创作的手艺人杨淑云有了第一次接触。

杨淑云定居在山西晋城，研修班举办两年之后，我到达位于山西东南部的晋

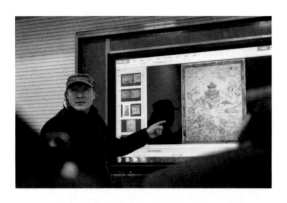

壁画研修班的授课现场，授课老师王岩松

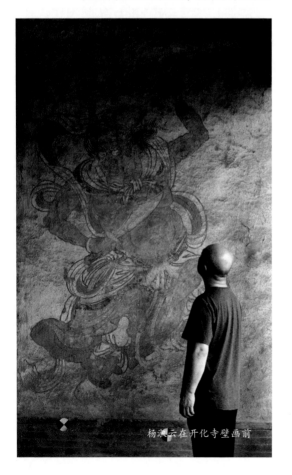

杨淑云在开化寺壁画前

城，杨淑云把我迎进他的工作室。从伊宝那里，我获得了很多墓室壁画的理论知识，而为了全面了解墓室壁画，实践部分的知识也不可或缺，杨淑云正是可以为我提供帮助的人。

手艺人杨淑云最初对壁画产生兴趣时，并不知道自己的父亲就是这方面的内行。他出生于山西东南部的长子县，在运城上大学期间，跑去同在运城的永乐宫，花了40多天临摹那里的壁画。在大学老师的影响下，杨淑云迷上了壁画，回到家跟父亲一说，才知道父亲对壁画相当熟悉，但若不是杨淑云提起，父亲还不知道自己之前做的东西有"壁画"这个名称。

他的父亲不是艺术家，也不是专门绘制壁画的匠人，只是在学校当老师时业余练书法，写得一手好字。而当时他父亲工作的学校附近有个庙，庙里有一个师傅，每天在墙上画画。

"其实就是壁画，但是我父亲那

时对壁画没有概念。"杨淑云说。

这个师傅在庙里绘制的画与画之间，一般有一个长方形的留白，有时需要写上题记，但师傅自己写不好，就在当地找字写得比较好的人来替他写，一番打听之后，便找到了杨淑云的父亲。就是这样的一个机缘，让杨淑云的父亲在写题记之余，慢慢地对在墙上画画这件事也产生了兴趣。去的次数多了，杨淑云的父亲有时就给师傅打个下手，甚至在师傅忙不过来的时候，替师傅在画上补几笔，或涂涂颜色，这样一来，就对壁画的整个工序都有了基本的了解。

壁画是比较官方的说法，杨淑云有时也把它叫作"泥皮画"，这个名字也很形象，指的就是一种在泥上作画的形式。

在去永乐宫临摹之前，杨淑云主要学习的是素描、国画、版画和油画。和伊

宝一样，当初杨淑云走进永乐宫，墙上壁画让他受到很大的震撼，影响了他之后的专业选择。最开始，壁画对他而言是一种模糊的概念，他只是认为这种画临摹到纸上还是这么美。1992 年从学校毕业之后，杨淑云回到山西东南部的晋城正式开始画壁画。在 20 世纪 90 年代，关于永乐宫壁画的书都是厚厚的一大本，定价动辄几百元，他还是咬牙买了下来，将书中的壁画用照相机翻拍后制成幻灯片，再复制到纸上。

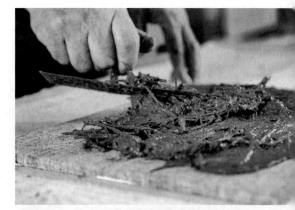

这个时候，杨淑云与父亲关于壁画的探讨越来越多了，父亲建议他换一种复制方式。他父亲认为将壁画复制到泥板上更有意思，之前在庙里给师傅帮忙时学到的制作流程他都还记得，杨淑云便顺理成章地把创作载体从纸转移到泥板上。这让杨淑云体会到了把壁画临摹到纸上和复制到泥板上的不同之处，虽然两者看似相近，但触感是完全

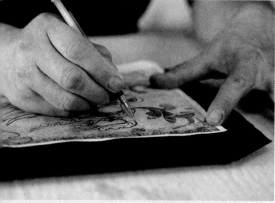

创作壁画的主要步骤（一）

不一样的，泥板的手感是粗粗的、沙沙的、凉凉的，而从视觉上，泥板呈现的裂痕是真正的开裂，不像临摹到纸上表现出来就是一条黑黑的线。

此后近 30 年，杨淑云创作壁画的方法几乎没有脱离父亲最初传授给他的基本法则。所以我在请他为书稿配图创作一幅壁画，并守着他创作的过程中，看到的基本上还是属于传统手艺的老一套，搭配他尝试做的少许改良。

创作壁画要先做地仗层。杨淑云说，古代壁画的地仗层其实指的是庙里修好的土坯墙或者砖墙，地仗层上面还有泥层，后来人们把土坯墙或砖墙加上上面的泥层，整个连在一起统称为地仗层。现在杨淑云创作壁画时会用木板来代替之前的土坯墙，一是木板在日常生活中随处可见，容易找到；二是以木板为托底创作出来的壁画在后续装框、

制作壁画地仗层的泥里需加入粗长纤维

悬挂、运输过程中都方便操作。

在木板上做地仗层，首先需要把木板的表面处理得比较毛糙，这样方便挂泥。随后开始做粗泥层，这一步需要在泥里加上麦秸秆、长麻等富含粗长纤维的材料，它们相当于泥里的筋，防止日后开裂。为此，杨淑云曾专门研究过古墙和古代壁画里的土坯，连老百姓家里拆下来的墙，他也要掰一些下来带回家，一层一层地剥开来仔细分析。做好粗泥层，要等它干透之后才能开始上中泥层。中泥层里加的是麦秸壳，也有用碎麻或碎草的，用于增强泥层的拉力，防止泥干之后筋骨裂开，原理和粗泥层一样，只是用来当筋骨的材料质地比粗泥层更细。将中泥层糊好，晾干后，接下来要在上面继续做棉花泥层，也叫细泥层，就是在非常细的泥里加上长棉花絮，均匀地和在一起，糊到中泥层的上面。晾干这一层之后，墙面已经十分光滑，没有一点点裂纹了。

创作壁画的主要步骤（二）

这时地仗层表面颜色是泥土的咖啡色，如果直接在上面作画，颜料会不发色，所以要将墙面处理成白色之后才可以更好地呈现画面效果。杨淑云会在细泥层上罩一层白土层，用的是蛤粉（用一种贝壳磨成的粉）或山西当地产的一种白垩土，白垩土产量不多，需要花心思在地里寻找并挖出来。用白垩土或蛤粉处理过地仗层泥板后，便可以开始绘画了。绘画从勾线开始，先用铅笔勾完再用毛笔勾，勾完线开始上颜色。给壁画上颜色和工笔画类似，区别在于工笔画用的是分染，传统壁画主要采用平涂，很少有分染。平涂的手法更概括，更有创作者的主观性。杨淑云在为壁画上色时，除偶尔在局部细节处用分染外，也基本采用平涂的方法。

采访杨淑云期间，我有幸见证了一幅壁画在手艺人手中的诞生，它取材于山西九原岗出土的墓室壁画描绘的"彼岸世界"中的一个情境：一只神鸟口衔瑞草。古代的匠人曾屈身于墓室中完成地仗层的制作，并将彼岸世界繁花似锦的景象精心绘制上去。完工后，匠人回到地面，壁画留在墓室，日复一日，年复一年，与长眠于此的墓主人在黑暗中共同度过。

杨淑云和伊宝虽然都是因为大学期间去了永乐宫而与壁画结缘，但伊宝选择在院校里研究壁画，而杨淑云则选择面对市场，靠制作壁画的手艺吃饭，这让杨淑云必须考虑市场和群众的消费心理。今天不可能还有人修建陵墓，再请上杨淑云这样的手艺人钻进墓室创作壁画了，所以杨淑云把壁画工艺呈现在艺术品或工艺品上。杨淑云告诉我，他带着作品去参加展览，便会有人问他这是什么画，当得知这是传统壁画时，会有人动念买一幅挂在家里当装饰。

"如果画的是升仙或极乐世界这种阴气太重的题材，客人挂在家里肯定不太合适。"杨淑云说，"我希望有人收藏我的作品，挂在家里起到美化空间的作用，

《侍女》　　　　　　　　　　《水星》

《玉女》　　　　　　　　　　《玉女》

《金星》　　　　　　　　　　《电母》

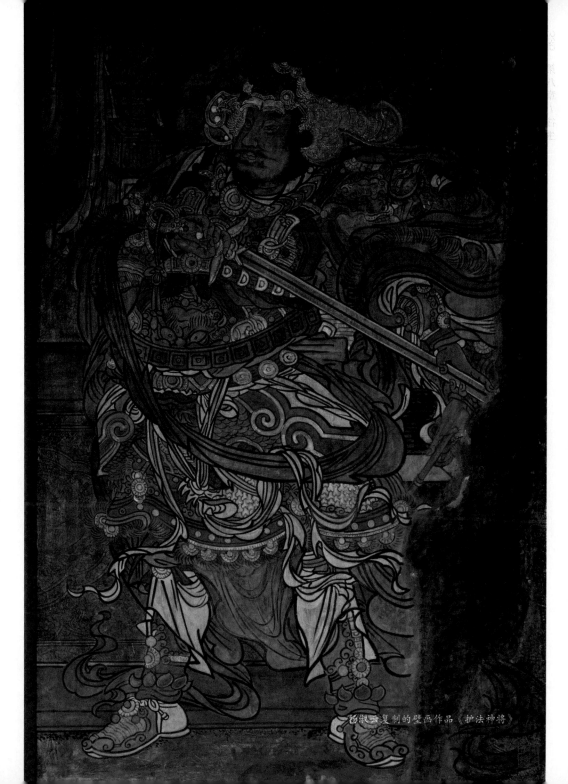

杨淑卿复制的壁画作品《护法神将》

所以我要换位思考，不能光注重壁画的呈现效果，而不在乎画面的内容。"于是杨淑云在面向市场的壁画创作中对作品题材会有所取舍，保留如菩萨、古装美女或者跳舞的娃娃，这样尽量不让客人联想到作品原型是墓室壁画的内容。

在职业生涯中，杨淑云也目睹了山西很多壁画被损坏，被盗，或者因为游客进出而受损的情况，这让他感到痛心。他曾经看到一个寺庙，因为在20世纪60、70年代被用来做供销社的仓库堆放过盐袋子，天一热，盐融化粘到墙壁上，壁画表面被盐碱化之后脱落了，地仗层也遭到损坏。修复这样的壁画需要把损坏的地仗层全部铲掉，就像关公刮骨疗毒一样。年头久远的壁画是娇贵的，游客呼出的二氧化碳和身体排气都会对壁画产生细微的破坏力。

"我们要有文物保护意识，我的理解是，对壁画的保护就是尽量少去打扰它。"杨淑云说。所以这几年他一直在想怎么能把壁画完整地复制下来，放到可以展示的场所，这样学生就不用去寺庙、墓室临摹原作。他眼中的壁画都是从历史中走过来的"生命"，是生命，就有对被伤害和消亡的恐惧，尽管这些"生命"是曾经和人类的"消亡"紧密地联结在一起的。

山西 忻州

代县面塑

手艺人 27：面塑传承人张桂英

山西代县王街村

死亡是所有人的最终归宿，因此，死亡是人类文明中最具普世意义的命题。自古至今，那些被考古发掘和未被发掘的陵墓给我们留下的死亡印记对应的是墓主生前的位高权重。但是，他们也不过是沧海一粟——古往今来，生死守恒，有多少人在这片辽阔的版图上出生，就有多少人要在这片版图上死亡。而在他们死去几十年或几百年后，他们的坟墓会被夷为平地，他们的名字将回归到字典里成为普通的文字，他们的死则将淹没在后人和世间万物的"生"里。

"你到了王街村之后联系王二小，他在村里等你。"手艺人张桂英让我第一次在现实生活中遇到一个叫"王二小"的人。位于晋北的代县王街村，在中国的版图上是一个肉眼难寻的点，一代又一代人在这里生死交替，有序繁衍。王二小拿着钥匙帮我打开张桂英家位于王街村的老宅，久无人住，院子里的东房保存完好，西面一排房子已经坍为平地。

看起来比我年长的王二小是张桂英在婆家的本族晚辈。王街村每一户都姓王，

张桂英在王街村的旧院

张桂英 20 岁嫁到这里，沾了丈夫的光，成为这个村里辈分很高的人。张桂英虽然搬离王街村 30 余年了，但是对这个地方仍有割舍不了的感情，除了因为这处 1983 年亲手操持修建的房子，还因为在出村之后的某一处，葬着她以 99 岁高寿去世的老母亲。对已逝老人的这份牵挂，让张桂英只要时间允许，每逢寒食节就要从太原赶回代县，带着以她擅长的面塑手艺做的四个馍馍，去老人的坟头祭拜一下。在寒食节用来在坟头祭奠已故亲人的馍馍，被称为"寒燕"。

张桂英制作寒燕的手艺，就是母亲传授给她的。张桂英说话有很浓的代县口音，电话沟通时我竖起耳朵仔细听也仍然对她说的话一知半解，从她在王街村老家的院子出来，我开车一路到了太原市太钢建材小区——因为她的爱人退休前在位于太原的太钢工作，张桂英举家迁到太原生活已有 30 余年。进了小区，我被他们夫妻俩迎进屋，这一趟就是奔着"寒燕"的主题来的，老人家也早有准备。

寒燕是什么来历？和寒食节有什么渊源？为什么寒食节做寒燕单在晋北这一带风行这么多年？这些背后的信息，张桂英在和母亲相处的几十年里，已经听了无数遍，可以对答如流。然而，一个现实的问题是，张桂英的母亲从来没上过学，一个字都不认识，出自口头的传说是否足够严谨？加上张桂英老人那乡音很重的转述，我只能以此为主要线索，通过其他一些途径，尤其以在山西把民艺做成了学问的段改芳老人提供的信息为补充与佐证，才算理出一个清晰的"寒燕"身世脉络。

寒燕源于寒食节。寒食节的典故在山西境内深入人心：春秋时期，晋国公子重耳为躲避祸乱在外流亡 19 年，介子推追随左右不离不弃，甚至在极度饥饿的时候，介子推"割股啖君"，把自己大腿上的肉割下来给重耳充饥。重耳终于回国

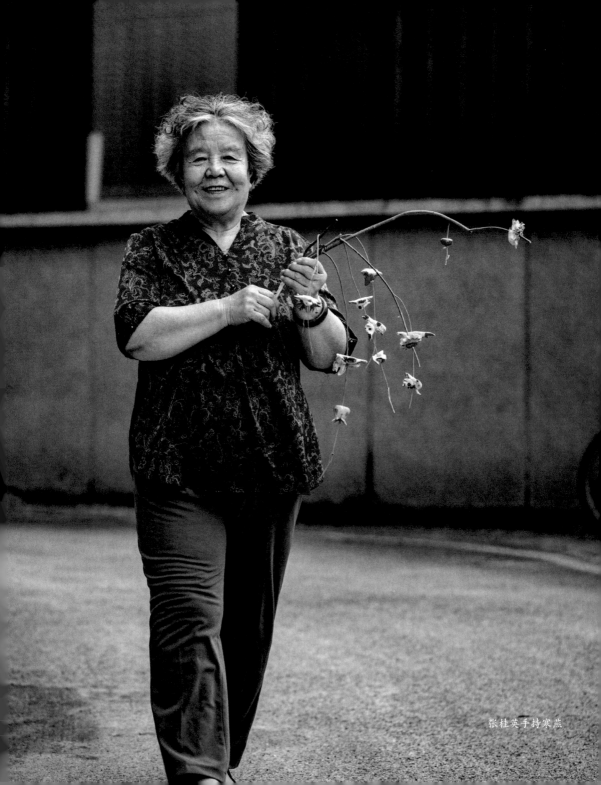

张桂英手持寒燕

成为晋国国君，励精图治，日后成为一代名君——"春秋五霸"之一的晋文公。与重耳有难同当的介子推在重耳当上国君之后并没有谋求酬劳，而是选择"不言禄"，与母亲归隐绵山。晋文公听信小人之言，为了逼他出山而下令放火烧山，介子推坚决不出山，与母亲一起被火烧死在山里。晋文公得知，羞愧悲愤，下令将绵山改名为介山，修祠立庙，并规定在介子推死难之日，家家户户不许生火，只能吃冷食，以寄哀思，这便是清明节前一天的"寒食节"的由来。

纪念介子推的死，不只是一国之君晋文公的政令，还有老百姓自发的参与。参与的方式之一，便是在寒食节这天制作寒燕，因此，寒燕在民间还有一个名字，叫"子推燕"。

随着时间的推移，人们不只在寒食节祭奠介子推一人，而是连同清明节一起，祭奠逝去的亲人。用白面制成的寒燕，会在这一天被捧到一抔抔黄土前。在张桂英家里，她做了一个扫墓祭祖用的寒燕为我示意：拳头大小，模样憨憨的，嘴巴和翅膀都不能铰开——这样做的说法是，在用寒燕祭祖时，它们便不会飞走，也不会乱啄东西。在寒食节时人们拿上四个寒燕，用盘子盛放在坟头，作为供品向先人表示心意。

张桂英和她爱人在村里辈分高，搬到太原后，每次寒食节回到老家王街村，迎着她叫婶婶，叫奶奶，甚至叫太奶奶的都大有人在。王街村亲戚迎来的这个辈分高的长辈，且是一个美名在村里传了 50 年的面塑高手，因此，这些老家亲戚在寒食节看到她回来，也想沾她那一双巧手的光，让她顺带给他们也做一些寒燕。

一个拳头大小，并无太多细节，嘴和翅膀都没有铰开的寒燕，看着甚至有点儿像一个半成品，用得着张桂英这样的手艺人做吗？

寒燕

晋北的寒燕，从最早用以祭奠介子推的"子推燕"，延伸到可以用来供奉所有逝去亲人，再到张桂英 20 岁嫁到王街村成为以此为业的手艺人，其概念、样式和在寒食节期间的用途早已丰富了许多。从专为死者，到兼顾死生，放在晋北这个特殊的地域，背后透露出来的，是这片土地上生活的老百姓朴素实用的智慧。

介子推被火烧死的绵山位于晋中市，山西境内晋中以北称为晋北，晋中以南则被叫作晋南或晋东南。制作寒燕的习俗，在张桂英老家代县所属的晋北一带广为流传。为什么晋北人民更喜欢做寒燕呢？晋北与晋南气候不同，晋国时期的都城曲沃、翼城、新绛、侯马等都在晋南，应是早在 2000 多年前，古人就判断晋南的气候更为宜居的缘故。晋南温度较高，土壤更为湿润，晋北则干旱、寒冷。晋南盛产小麦，而到了晋北，小麦无法过冬，所以这里只适合种植高粱、玉米、莜麦等农作物。在交通不发达的年代，因不能种植小麦，面在晋北就显得尤为金贵。过去在晋南，人们做花馍，一蒸就是一大锅，尤其是闻喜县的花馍，做出来特别

晋北雁门关内

气派。但是到了晋北，人们把面粉看得像宝贝一样，要精打细算地分配好它的用途，用来做寒燕时当然也要掂量半天。

死者为大，到了寒食节，人们便用攒下来的一部分面粉做成拳头大小的寒燕，上坟祭祖。剩下来的面，则用来做一些体量要小得多的另一种寒燕，薄薄的一层，摊开来也只有核桃一般大。

既然面粉金贵，晋北的老百姓便用他们的时间和手艺来弥补这个短缺。制作小寒燕时，他们在核桃大小的尺寸中发挥，在面团上捏出一个小小的脑袋，一对薄薄的翅膀，再绘上鲜艳醒目的颜色，这样，小小的面团便不会因为体积太小而显得寒酸，反而看起来小巧精致，招人喜爱。

由于传说介子推和母亲在绵山被烧死时，双手一直紧紧抱住一棵大柳树，因此，晋北的老百姓都要将做好的寒燕穿在折下来的柳枝上，寒食节的时候插在家里的门楣或者天花板上。

大如拳头的寒燕用于上坟祭祖，那么小如核桃的寒燕又要派上什么用场呢？在晋北，到了寒食节才算这一年真正的开春，也是农民开始下地忙碌的时候。他们往往早上出门下地干活儿，一去就在地里忙一整天。到中午饭点儿，一般就吃几只面塑小寒燕，用开水一泡，能充饥。而孩子们多是由姥姥或奶奶在家里看着，除了寒食节这一天不生火做饭，在开春需要下地忙农活的一段时间里，人们每天中午在家里也是基本不生火的。他们把做好的寒燕插在柳枝上，不仅因为小巧可爱、色彩鲜艳，孩子们看了喜欢，到了中午，家里老人便从柳枝上摘下一两个寒燕，用开水将寒燕泡成糊糊给孩子们当作这一天的午餐。那时不只面粉金贵，糖也金贵，条件稍好的少数人家可以在给孩子泡寒燕时放点儿糖。即便不放糖，相比硬邦邦的粗粮馍馍，寒燕也可以让大人和小孩解解馋了。

如今生活条件已经改善了很多，作为那个年代亲历者的手艺人张桂英对过去

柳枝上的寒燕

这些场景仍然印象深刻。时隔 2600 多年，"割股啖君"这样的场景不会再有了，但是在晋北这个地方，人们在艰苦的地理环境和气候条件下，如此卑微和被动地用从天地自然中索取的一点儿粮食改善生活的举动在上一代人身上真实发生过。

这里的老百姓懂得感恩，懂得在寒食节追念先人，而面对金贵的白面，他们动用自己的智慧，通过大小两种寒燕，在死去的人和活着的人中间找到一个可以两全的办法。

让我意想不到的是，寒燕并不是做成燕子造型的面塑。张桂英告诉我，"燕"只是一个代称，用面塑做的形形色色的飞禽走兽、花木瓜果都可称作寒燕，这好比在前面章节提到的淮阳泥泥狗实际上不只有狗的造型，郎庄的面老虎实际上也不只有老虎的造型，花样很多。晋北人以"寒燕"为这些面塑命名，是因为燕子和小麦一样，在北方无法过冬，每年春天气候回暖时才会飞回来，于是老百姓把燕子看作春天来临的象征，也把燕子看作吉祥的鸟，谁家要是有个燕子窝，是这一家最开心的事，它代表春的气息和这一整年的希冀。至于把给家人吃的寒燕插在柳枝上，除了因为缅怀介子推在绵山烧死时双手抱着一棵柳树，还因为柳树在开春时发芽且具有适应各地水土气候的顽强生命力。

我来到太原张桂英家的这一天，正逢周末，张桂英的儿子、儿媳、女儿、女婿都带着各自的孩子来陪他们老两口过周末，这一大家子人，有如来自王街村的一枝柳条，插到太原市的一处角落开枝散叶，生机勃勃。受张桂英的影响，全家人几乎都能上手做寒燕，于是，在这个拥挤热闹、其乐融融的小屋里，在张桂英的有序安排下，一家人为我完整地展示了寒燕的制作过程。

最开始，要用老浮面和面，发酵五个小时后，再与碱面均匀地和在一起，发

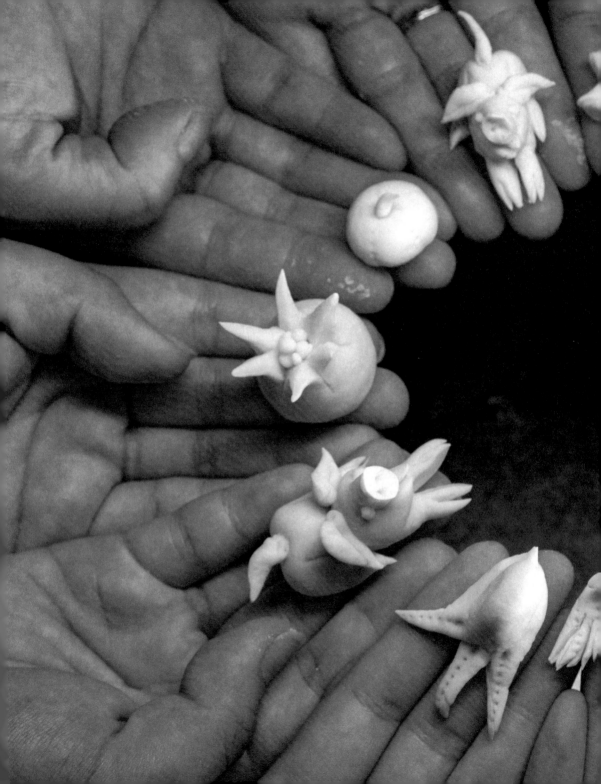

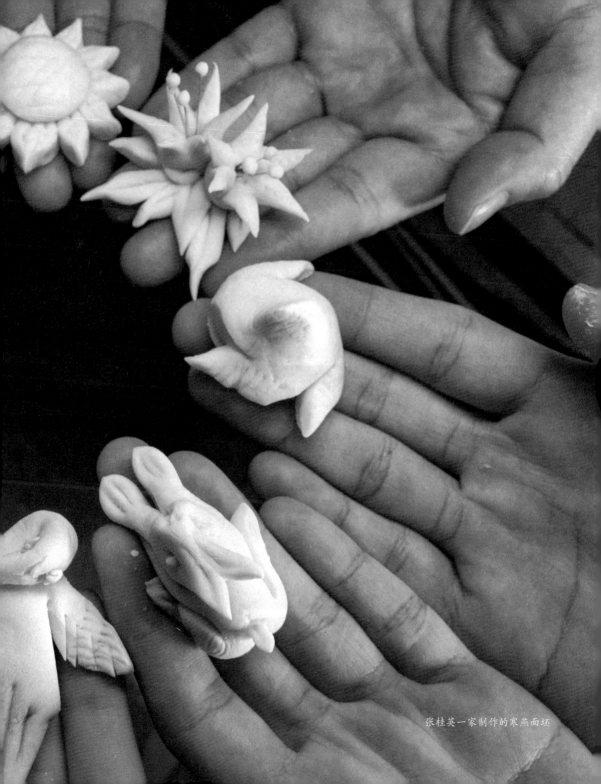

张桂英一家制作的寒燕面坯

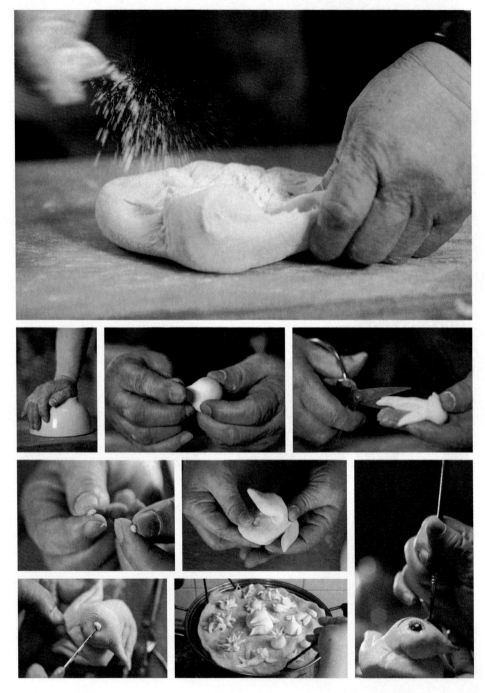

制作寒燕的主要步骤

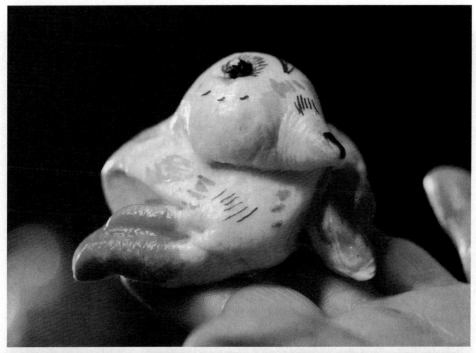

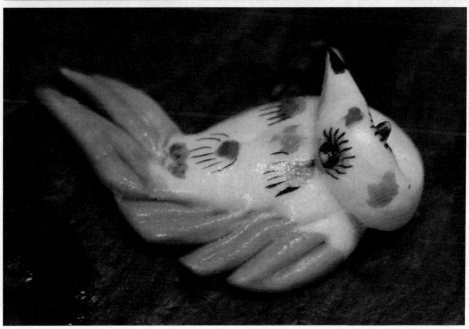

不同造型的寒燕

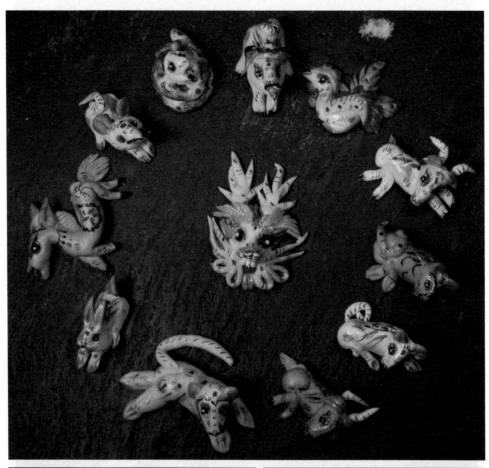

张桂英的寒燕作品

酵备用。在捏寒燕前，要先把发酵好的面团剪成大小均匀的面块，再把每一个面块揉得细细的，捏出不同花样的寒燕造型。捏好之后的寒燕是无色的，上锅蒸五分钟后趁热上色。上色的最后一步是点睛，点完睛，一只寒燕就算完成了。

张桂英教给孩子们制作寒燕的手艺，小孙子、小外孙也像煞有介事地跟着她做，一如张桂英小时候跟着她的母亲和姥姥做。张桂英 1949 年出生，在兄妹四人中最小，姐姐早早嫁人，两个哥哥都出去上学，在"管男不管女"的年代，女孩子没有太多机会上学，只要能认、能写自己的名字就可以。张桂英勉强上完小学四年级后，就开始正式跟着姥姥和母亲在村里的红白喜事和民俗节日里捏寒燕。那个时候，母亲每教她捏一个，都要告诉她这个造型的来历、寓意和适用场景。

"我小时候根本不听，嫌妈妈唠叨，心想只要学着妈妈捏得像模像样就行了。"张桂英说。直到 20 岁那年，张桂英嫁到王街村，在婆家一边种地，一边在村里独自上手为乡亲们制作寒燕，才开始重视母亲唠叨的那些与寒燕相关的习俗和讲究，也理解了母亲的用意，碰上不知道的地方，再问母亲，母亲有些得意："你不是不爱听吗？"

张桂英一家搬到太原后，母亲也跟着过来和他们一起生活。老人家那时年过 80 岁，自己做不了寒燕，没事就看着女儿做，也时常会唠叨几句，张桂英听到了母亲对她的肯定："娃娃现在手上感觉好了。"彼时母亲眼中的娃娃也已年近花甲。

可能是知道女儿忙，母亲跟他们一起生活 17 年，基本上都能自己照顾自己，没有拖累家人。直到 99 岁那年，女儿张桂英把她送回老家代县，一个月后老人平静离世，免遭久病卧床之灾。手艺留给了后人，自己走向生命的终极归宿，在那里，她还能在寒食节时享用女儿亲手做的饱含心意的寒燕。

尾声：人类繁衍至今，究竟有多少人的生命在这个世界上匆匆走过？

"哥哥你走西口，小妹妹我实在难留。"很多人听过这首小曲，但少有人知道当初走西口的凄离背景。清代是中国人口发展史上的一个重要时期。清初通过康雍乾三世的休养发展，到乾隆朝末年全国人口突破三亿大关。"走西口"是清代以来晋、陕等地成千上万的老百姓涌入归化城、土默特、察哈尔和鄂尔多斯等地谋生的迁移活动。"走西口"中的"西口"，其具体位置历来众说纷纭，比较主流的看法是，最早的"西口"指黄河渡口"西口"，山西二人台《走西口》中明确描述走西口路线：在晋西北的河曲等地渡过黄河"西口"，从陕北府谷（古城），走入内蒙古谋求发展。500多年前，去往北方的行船就从这里出发，但是旅途并非一帆风顺，黄河水上船难时有发生，吞噬了一个个鲜活的生命，后来，这里的人们选在每年农历七月半这一天，用放河灯的方式纪念在水路上逝去的人。

黄河走到今天，人们用更智慧的方式与这条河相处，这条河对于她繁衍的黄皮肤的子孙也更加友好。今天的河曲人也许不想将七月半的纪念赋予太沉重的意义，便在缅怀先人之外，为放河灯加入了祈福求子的寓意。生命的终止，轮回到生命的起始，我忘不了2018年的七月半，我的同伴在黄河的西口古渡，在莲花灯上写下求子心愿，一盏盏河灯在黄河上蜿蜒向前，不知何处灯灭，不知何处是尽头，它们的闪烁，给人以念想，给人以希望，那是生命与生命在世间的擦肩而过，或意外相逢。

跋

我的摇篮

20 世纪 70 年代末，我出生在五岳之一的南岳衡山山脚下一个落后、封闭的山村里，16 岁之前，连当地县城都没有去过。比我年纪大的那些人也多是如此。小时候我们去乡里的集市上赶集，大家买卖的东西几乎都是老乡们自己家里种的瓜果小菜，养的鸡、鸭、猪、鱼，或者手巧的人自己编的筐、篓、筛、篮等日用竹器。

我们那里编竹器用的竹料从来不用花钱买，因为山上山下、屋前屋后都长满了竹子。我的父亲也是个编竹器的好手，虽然他不是专门做竹器的篾匠，但是家里用的东西用不着去集市上买，小到一双竹筷，大到直径 2 米的盘箕，他都能编。

小时候家里穷，照相对我们家来说是很奢侈的消费。10 岁之前，我似乎只有两张照片，还在后来家里翻新房子的时候弄丢了，导致我现在完全想不起童年时自己的模样。

能帮助我串联起一些儿时记忆的，是幼时睡过的摇篮。摇篮是竹子编的，它不是出自我勤劳手巧的父亲，因为这个摇篮在我出生之前就已经在我家存在了很多年——父亲出生的时候，睡的就是这个摇篮。

我这样一个从竹编摇篮里成长起来的乡下孩子，成年之后离开老家，在北京、上海飘荡了将近 20 年，自己也做了父亲，最终又携妻带子搬回湖南，定居长沙。安顿下来之后，我做的第一件事就是把睡过两代人的竹编摇篮从老家运到长沙，

作者与父亲两代人用过的摇篮

放在书房，这是我童年的一个重要念想，我又回到了摇篮边。

我时常会看一看这个竹编的摇篮，摇篮的所有部件都用竹子编成，连轮子都是用两节大大的竹筒做的，还有一个可以前后制动的装置，防止它在有坡度的地方失控发生意外，摇篮上方还有两根烤成弧形的细竿，平时放倒，到了夏天有蚊子时，可以像敞篷车的车顶一样竖起来，挂蚊帐。

父亲生于 1949 年，那时家里条件比我出生时还要艰难得多，但在他出生的时候，家里给他置办的这个摇篮，却一点都不将就。70 年过去了，通过这个依然保存完好的摇篮，我看到一个寂寂无名的匠人在一件器物上体现的智慧、花费的心思和投入的时间。

这几年我在全国各地拜访手艺人，去过的地方中，有比我的老家更封闭、落

后、穷困的，看到全中国还有无数人拥有和我相似的成长经历。我的老家盛产竹子，其他地方则盛产柳条、苎麻、草……方便当地百姓就地取材制作成手工艺品，这些材料成为当地手艺的基础。靠山吃山，靠水吃水，在物资匮乏的年代，这既是人的无奈，也是人的智慧。

我曾看到一个有趣的说法，是关于中国人喜欢讲生肖，而西方人喜欢讲星座的。据说因为在中国传统的农耕社会，代代人都低头干活儿，关注的是脚下的土地以及农耕过程中牛、狗、马、兔、猪、羊、鸡等家畜家禽，这便是十二生肖的主要来源；而西方多是生活在马背上的游牧民族，他们要抬头根据星象辨识方向，于是他们对星座更有研究。

中国历史悠久、地大物博，以及农耕社会的属性，为我们"攒"下了很多民间手艺。过去百姓的生活圈子像我童年时的一样狭小，日常用品就自己制作，可以自己用，也可以以它谋生，卖给他人用。

我的姑父就属于祖传的木匠。他们用的工具都是利器，难免会有伤着自己的时候，因此，"止血"也是一个木匠需要额外掌握的一门手艺。他们口传心授，知道用烟叶丝、香灰等偏方止血，止血的时候还要念念有词，说一些咒语，我小时候从姑父那里听来片言只语，就当童谣唱着玩儿，还记得有一句是"刹住黄河长江水，刹住海水永不流"。我也听说，以杀猪为业的屠夫，过年或逢喜事被请去别人家杀猪时，下刀之前，都要先抬头看看雇主家的神龛，以表敬意。

手艺人天天与物接触，但多数人不是"唯物"主义者，他们多少都有些"唯心"。他们有敬畏心，敬畏自己的师父、赏自己饭吃的祖师爷、天地自然，以及自己信奉的宗教神灵，当然，他们也敬畏自己好不容易打出来的手艺人招牌。这份敬畏，

让他们不敢怠慢手上的功夫。父亲出生时家人请来篾匠编摇篮，一定是冲着这个篾匠在乡里的名头；篾匠自然也知道，雇主家请他来是因为家里添丁，做出来的东西要对得起对方，也要对得起这一家对一个新生命所投入的爱与期待。

当我盯着放在书房里的摇篮时，我也曾想，在很多手艺纷纷退出历史舞台时，我从走在时代前沿的广告业抽身，来到被时代甩到后面的手工艺人的队伍中，做这份与手艺有关的事情，也许带有某种宿命。我的两个孩子才分别刚上小学和幼儿园，因为占空间，他们睡过的摇篮已经被我们清理出户，而父亲和我先后睡过、有 70 年历史的竹编摇篮却被我隆重地摆放在家里重要的位置，看到这个摇篮，我就能看到我的父亲、我自己，以及很多从旧时光里走过来的人，曾借助手艺人的手上功夫被隆重地对待过。我享受文明进化带来的福祉，也怀念生活窘迫时依然被隆重对待的旧时光。我想，那时在摇篮里，一定是我此生睡得最安稳的一段时间。

后来在博物馆里看手艺人收藏的老手工艺品时，我都会想象这个物件的主人和它的制作者。我无意去神化或美化一个物件的意义，然而，它确实让我看到我们对生命中不同阶段怀有的那份特殊情感。如果今后承载它的手工艺不在了，谁能接住这一棒，承载我们的寄托？

我借助这本书的写作过程，试图去寻找一些答案。或许，只能找到答案的一部分，所以需要在此后余生不断地接触更多的手工艺和手艺人，试图完善这个答案。那是我在生命长河中，对待自己人生的一种方式。

（全书完）

致 谢

本书涉及的所有手艺人及其家人的成全

责任编辑张惟及美编张瑞雪在本书出版过程中付出的心力

朱岩、王崴、莫新鹏、谭珂、邓千军、王文治为本书的配图摄影提供的支持

本书完成过程中其他朋友提供的热心帮助和采访线索

让手艺回归手艺人
让手艺人回归故乡